如何练就好声音

让你说话深入人心

涂梦珊 著

机械工业出版社
CHINA MACHINE PRESS

本书分为 5 章，通过不同环境下的声音练习，读者可以认识声音的魅力，练就精致的声音，塑造声音气质，说话更动听、更有质感，拥有像主持人一样美好的声音。

本书与专业人员阅读的声音塑造的书不同，并不是教你如何成为一个专业人员，而是介绍声音专业领域一些行之有效的练习方法，让你一开口便拥有魅力，增强人际沟通效果。

图书在版编目（CIP）数据

如何练就好声音：让你说话深入人心／涂梦珊著.
—北京：机械工业出版社，2018.6（2021.9 重印）
ISBN 978‐7‐111‐59487‐1

Ⅰ.①如… Ⅱ.①涂… Ⅲ.①发声法 Ⅳ.①J616.1

中国版本图书馆 CIP 数据核字（2018）第 056841 号

机械工业出版社（北京市百万庄大街 22 号　邮政编码 100037）
策划编辑：姚越华　张清宇　　责任编辑：姚越华　张清宇
版式设计：张文贵　　　　　　责任校对：张　力　王明欣
封面设计：吕凤英
责任印制：张　博
保定市中画美凯印刷有限公司印刷
2021 年 9 月第 1 版·第 11 次印刷
145mm×210mm·9.5 印张·2 插页·176 千字
标准书号：ISBN 978‐7‐111‐59487‐1
定价：42.00 元

凡购本书，如有缺页、倒页、脱页，由本社发行部调换

电话服务　　　　　　　　　　网络服务
服务咨询热线：010‐88361066　机 工 官 网：www.cmpbook.com
读者购书热线：010‐68326294　机 工 官 博：weibo.com/cmp1952
　　　　　　　　　　　　　　金 书 网：www.golden-book.com
封面无防伪标均为盗版　　　　教育服务网：www.cmpedu.com

如何更高效地使用本书，
让你的声音更动听

"**我**已经成年了，声音还能改变吗？"在大家询问我的问题中，这是出现频率最高的一个。大家普遍认为声音的改变和我们的身高、相貌一样，在成年之后很难再起变化，这其实是一种极大的误解，而本书就是对这个观念的有趣解答。书中不仅有观念的更新，更有落到实处的方法。

阅读本书之后，你将发现三个重大的秘密：

- 如何练就好听的声音，让自己的声音更有魅力。
- 如何让你的声音准确地展示出你内在的思想和情绪。
- 如何让自己能听出潜藏在他人声音之下的信息。

本书的内容以我对人们声音的观察和处理大家的声音困惑时的教学为基础。多年来，我从声

音出发，帮助大家让声音更贴合自己的形象，以及更有效地进行交流和演说。让人们通过声音的改变变得更加自信，远离雷区，获得事半功倍的效果。在本书的写作过程中，我不希望枯燥的训练打消了大家想把声音变好听的念头，力求让专业化的知识变得通俗易懂。

如何阅读第一——四章？

与自己最贴切的才是最终吸引你注意力的关键——从你最急迫想解决的声音问题入手。第一至四章从我们的生活用声情境出发，罗列出不同情境中的常见问题，在问题下面配合对应提升的方法，展示出解决当下声音问题的方案。你将从这些章节中学习到各种情境下的发声技巧，然后用这些技巧立刻"美颜"自己的声音。

随后，你可以慢慢阅读其他与自己联系不那么紧密的章节，它们独立存在又综合成为一个整体。如果你对每一部分内容都感兴趣，你可以利用碎片化时间，独立吸收每一个自成单元的小节中的知识点。

第一章　一开口就让人喜欢上你　这一章的内容将系统地介绍我们的声音形象，助你建立良好的第一印象。

第二章　塑造自己的声音形象　这一章帮你通过练习迅速解决自己当下的声音困惑。

第三章　塑造自己独特的声音气质　帮助你了解受人喜欢

的声音类型的精准细节和气质基础,让你的声音气质更迷人,说得更动听。

第四章 让你的声音产生影响力 揭示说得更动听的秘密,帮你走向声音的最高灵魂,与听众产生美好的情感共鸣。

如何阅读第五章?

第五章 练一练和养一养,让说话更加深入人心 回归到我们声音的基本功,从初级阶段到高级阶段的健"声"操,让我们从内到外,循序渐进,步步为营,练就基础扎实的音质,为千变万化的情感运动打下基础。在第五章中,我把练就好声音所需要的系统方法综合到一起,并由浅入深、清晰细致地展示出从第一步到第十三步的专项练习,让读者清晰地了解,若要长久提升,所需要进行的习惯迁移步骤。

你可以先练初级阶段的健"声"操,再练高级阶段的健"声"操,它们是你找到自己的声音,节省发声能量,更科学地使用嗓音的主要练习手段。

希望本书能助你练就好声音!

目 录

如何更高效地使用本书，让你的声音更动听

第一章

一开口就让人喜欢上你

声如其人，听声辨人 / 003
你的声音魅力值有几分 / 006
自我感觉良好，他人听来困扰 / 009
别人不会告诉你的声音减分项 / 013
攻克他人心，瞬间亲近就这么简单 / 018
用准声音基调，一开口就让人喜欢你 / 025
守住声音的底线，给人一种"神秘感" / 031
告别暴力用声，寓理于事，不言自明 / 037

第二章

塑造自己的声音形象

你是否也有形象和声音不相称的困扰 / 047
别让语音与风度背道而驰 / 052
理性之声：扭转上司对你的态度 / 057
安抚之声：让下属的心得到宽慰 / 071
温柔之声：让对方倾心、宽心、暖心 / 076
贵人之声：用好声音的温度，使其充满磁性 / 084
王者之声：点燃追随者的热情 / 088

热情之声：令人百听不厌 / 105
和气之声：和颜悦"声"对他人 / 113
甜美之声：沐浴爱河时，给声音里加点"蜜" / 117

塑造自己独特的声音气质

让声音形象更鲜明，成就影响力 / 127
华丽转"声"的四把钥匙 / 135
大胆突破自我，营造说话气势 / 144
避免语意混淆，拿捏发声语气 / 151
掌握声音刻度，细腻表达情感 / 154
达到声音、表情与情景精准融合的最高境界 / 157
说话动听的四大要诀 / 163
塑造自己独特的说话风格 / 166
情绪、音阶、语调、语速同步 / 168
感人心者，莫先乎情 / 170
感动人心的杀手 / 172

让你的声音产生影响力

听声音辨性格 / 179
如何与具有不同声音性格的人在电话中交流 / 185
商务电话交谈中的声音和语气禁忌 / 189
将声音软化后再说出来 / 201
换个角度看"争论" / 205
煽情用声技巧，浇灭对方的怒火 / 207

第五章 练一练和养一养，让说话更加深入人心

怎样的声音是人人都爱听的 / 215

所谓秘诀，不过是比别人更加坚持和自律罢了 / 220

练一练

了解自己的声音 / 225

练就最美声音的私房健"声"操——初级阶段 / 236

练就最美声音的私房健"声"操——高级阶段 / 262

如何追求发声之美 / 277

打磨好声音的八条技巧 / 281

养一养

习惯篇 / 288

秘方篇 / 290

内在篇 / 292

声音魅力的核心——充满关爱 / 294

第一章
一开口就让人喜欢上你

声如其人，听声辨人

性格特质相似的人，声音的第一层维度不会区别很大。注意听生活里不同人物的声音，你会听到这些声音背后的性格。

人格的分类大体包含四类：领袖型、影响型、支援型和较真型。领袖型的人声音是洪亮饱满的，影响型的人声音是简短清晰的，支援型的人声音是和缓轻柔的，较真型的人声音是短促有力的。

其实，我们每一个人或多或少都会带有四类性格中的部分特质，只是在每个人的性格特质中，某类性格所占的比例更多。而所占比例最多的特质就会通过你的行为模式和表达模式展现出来。每一种表达模式都有其正项特质，也有对应的负项特质。我常常把前者定为加分项，后者定为减分项。当我们对自己的声音有了深入了解之后，我们就能更好地在交流中展示自己的"好"。

具有不同声音特质的人，会有不同的语言质感；不同的语言质感，来自于背后不同的思考；不同的思考又指挥着不同的行动；不同的行动进而会影响性格；不同的性格又促成了不同的命运。

影视演员张涵予给观众展现的沉着稳重的形象和他的声音经历有关，当时仅16岁的张涵予第一次接受的配音角色是一个"老头儿"。实际年龄和角色年龄相差这么大，他是如何演绎的呢？

从音色、语气和感情的揣摩入手，你会发现我们的声音有足够大的潜力去变换为不同年龄的音色。我们可以通过一个人的常用语气和说话态度，揣摩这个人的性格和感情基调。虽然配音是幕后的工作，但是配音演员往往需要背下剧本里面的全部台词，张涵予花了大量的精力去研究、揣摩与模仿不同角色的声音特质，在这个过程中不知不觉地完成了声音和形象的蜕变。

相貌、体型、声音……这些表象特质具有内在联系，很多成语也用于形容这种联系，比如貌如其人、声如其人、字如其人、文如其人。这些内在的联系，就是人的性格、情绪、学识、能力等方面的外显。

在我关注和研究声音多年之后，竟然也能通过声音"听"到人们的内心，感触到丰富的性格和互动。人们发出声音之后，

你会发现声音表现得多种多样，有清脆、嘹亮、缓慢、急促、平和、舒长等。声音听上去悦耳友好、声浅而清、深而内敛、亮而不浊、能圆能方，这些都是因人们生活经验的累积而形成的发声习惯。一个人发出声音之后，就会或多或少对身边的人有所影响，这就是为什么有种说法：声音好听的人一开口就赢了。

所以，倘若你开始透过一个全新的角度去倾听身边的人，练就一对灵敏的耳朵与通透的眼睛，你会发现的确声如其人，听声辨人完全可以实现。

比如声音界的"优等生"——领袖型，当声音能够代表你的雄心的时候，精神面貌也会从内而外起势强劲。领袖型的人声音出于丹田，丹田的气息是其声音的根本和起源，只要声根强，经过心胸的过渡和扩张，口中发出的声音必然响亮。

典型人物：张涵予、蔡琴、奥巴马。

外貌特征：声音嘹亮而言语正直的人，其长相也十分周正。

声音特点：这类声音可以说是声音界的"优等生"，因为它自带让人喜欢的声音特质——大气、沉稳、积极、目标导向。现在有些男演员声音浑厚低沉，充满领袖型声音特质，听起来简直是一种享受。女歌手蔡琴的声音磁厚温润，有一种深沉的力度和独特的神秘感，不浮的音色主要是来自于蔡琴底气十足的气息和强大的胸腔共鸣。

你的声音魅力值有几分

"声音能引起心灵的共鸣。"

——英国诗人威廉·柯珀

在印度尼西亚发生过一段因一通打错的电话而引发的"声音奇缘"——一位28岁的小伙子因为声音爱上了一位82岁的女性。一天,28岁的索菲安接到了一位名叫博图的女性打错了的电话,但他并没有立刻挂掉,而是不知不觉地与对方聊了一个小时。

一个小时的时间也许只是我们上班通勤的单程耗时,但正是这一个小时,索菲安爱上了这个女人的声音。后来,索菲安和博图继续通过电话聊天,随着联系越来越多,索菲安被博图的温柔和体贴所迷住,慢慢爱上了她。索菲安随后忍不住亲自去见电话中的这位女性,让他没有想到的是,博图已经82岁了。尽管如此,索菲安并没有

改变自己的初衷，他表达了自己的爱意，坚持要与博图结婚。大家对于索菲安为什么这么喜欢博图感到迷惑不解，索菲安说出了其中的缘由：博图在电话里说话和介绍自己的方式让他觉得这是一位非常温暖、柔和、体贴的女士，她的声音让他感觉到一种交流的愉悦。

不同的声音传递出不同的意念，语言之所以没有起到预想的效果，正是因为我们忽略了说话的方式，尤其是互不相见的时候，听众只能通过你的语音和语气来感知你的形象与性格，我们怎么说常常比我们说了什么更加重要。现在有越来越多的人更注重语音社交的便捷性，而且相较于文字，语音能更直观地展现说话人的情绪和态度，从而大致判断说话人的性格特质，可见声音对我们社交的重要性。但由于我们常常看不见声音，因此总在主观上忽视其重要性。

很多人总是固执地认为，视觉外表是人际交往中唯一的决定项。但事实上，印象是一种多维度的综合呈现。人的印象可切分为多重比例。对一个人形象的评价，我们有五五、三八、七原则，一个人的形象55%来自他的外形，38%来自他说话的声音，7%来自他说话的内容。博图在电话里说话和介绍自己的方式让索菲安觉得这是一位非常温暖、柔和、体贴的女士，正是因为这38%的声音和7%的内容通过电话传递出了她的温暖。博图的声音之所以有魅力，归根结底，是因为她的声音有温度。

正如你的亲和力与你的微笑频率成正比一样，声音的魅力值与你声音的温度也成正比。在接下来的章节中，我会带领大家认识我们的声音魅力构成。虽然我们很难在短时间内改变自己的音质，但我们完全可以在当下立刻调整自己声音的温度。

其实调整声音不仅仅是调整我们的听觉感，更重要的是通过对声音有意识的修整而让自己抱有更好的心态与人交流。怎样才能让自己的声音更有温度？放缓语速＋起音降低一个调值＋提升胸腔的共鸣度，详细的练习方式可参见本书第五章的专项练习。

自我感觉良好，他人听来困扰

"在我们所处的环境中，声音的美学可能比视觉等其他美学，还急迫地需要做调整。"

——蒋勋

曾经，我在参与电影配音演员甄选时，有一位音质不错的女生来面试，她的音色在所有面试人员中算是最优质的，但是因为声音语调太平，声音导演最终没有让其通过。

"你平时说话的语调都是这样平吗？"

"嗯，是的。"

"可不可以用激动的语气试说一段话？"

"（需要面红耳赤地表达）这件事情是你处理得太过分了！为什么不提前告知我一声，这完全没有把我这个副总放在眼里！现在出了事情需要人给你们收拾这些烂摊子，你想到我了，这样的

事情我不知道为你们处理多少次了,这次我真的受够了。公司破产就破产吧,这对你会是一个教训,希望你能真的从这次教训中醒悟!"

"你的声音音质很好,但是抱歉,这并不是我们想要的声音。"

本来一脸自信的她没有预料到会被断然拒绝,失望离去。

在做声音培训的时候,曾经有一位学员过来找我,说在开会的时候总是没有人愿意听自己发言,重点都说了,但是过后人们总是什么也复述不上来。有时候做公众演讲,说到一半,走的人比留下的人多,让他很苦恼。对他的声音进行诊断后,我发现所有让人需要竖起耳朵才能听下去的特点,他都不幸踩中了。

我给他解释,很多听众并不喜欢主动集中注意力,因为集中注意力是一件太费精力的事情,他们更喜欢演讲人说话本身能够吸引人的注意力。所以,如果你的发言气场不强,听众就会不自觉地走神。倘若你说话需要人们具有"竖起耳朵"这种条件反射,就会加重听众的不适感。这些正是听众讨厌的声音特质。

★ 想要增强发言的气场,可以从下面4个方面入手,让你的声音富于变化

组合好声音的速度与音量，抑扬顿挫的感觉自然就会呈现出来，下面是一项速度与音量的搭配练习。

高快：请用高音量+快速度朗读下面这段话

"唉！点球！点球！点球！格罗索立功了，格罗索立功了！不要给澳大利亚人任何的机会。"

高慢：请用高音量+慢速度朗读下面这段话

"我有一个梦想。一百年前，一位伟大的美国人签署了《解放黑人奴隶宣言》，今天我们就是在他的雕像前集会。这一庄严宣言犹如灯塔的光芒，给千百万在那摧残生命的不义之火中受煎熬的黑奴带来了希望。它的到来犹如欢乐的黎明，结束了束缚黑人的漫漫长夜。"

低快：请用低声+快速度朗读下面这段话

"我曾由于手头拮据，到处找便宜的房子。后来一个房主主动给我打电话，他说：'我有一套房子出租，因为要出国了，所以希望找个踏实爱护的人看护，房租非常便宜。'我怦然心动了，这套房子的租金低得让人不敢相信。正在我自鸣得意自己运气颇佳时，住进去之后，我发现小区周围的人总是用一种十分异样的眼光看着我，在我背后指指点点。直到有一天，我终于发现了这套房子之所以如此低价的真实原因……"

低慢：请用低声+慢速度朗读下面这段话

"今天，终于回到了30年前离开的小镇，见到了儿时的伙伴，这么多年阔别不见，依然亲切如昨天……儿时的场景一面面浮上来：我在小镇北边的池塘里捉过小鱼，学校操场放过的风筝，还有路边玩过的弹球。"

就是这么简单，当你体会了这4种组合的声音运用形式后，声音里抑扬顿挫的感觉自然会释放出来。在当众讲话或会议发言时，可根据内容不时变化这4种组合来调动听众的情绪，你将会发现听众十分乐于享受由你带来的这场"被动运动"。

别人不会告诉你的声音减分项

如果我们知道具体是哪些声音让我们觉得难受,那么在某些情况下,或许就能有意识地减少它们的影响。

说话语调有气无力,让人感觉内向而胆小。

声音不圆润且混浊,声干无韵,让人感觉不诚恳。

语气低沉暗淡,给人一种疑心重的印象。

音色杂乱,音量不规则,让人感觉性格轻率。

说话时发出很高声音的人,声音和个性如小孩子一样,变幻无常。

声音沙哑,会给人一种性格粗野的感觉。

曾经有一个针对"最不受欢迎的声音"的调查,1000 名男女受访者被问及"哪种讨厌或烦人的声音让你觉得最不舒服"。结果,以下声音高

居前列（见表1-1）。

表1-1 "最不受欢迎的声音"排行榜

第一名	声音震耳欲聋
第二名	乏味的单一腔调
第三名	好像黏在一起的嘟嘟囔囔的声音
第四名	男生声音太尖细、娘娘腔
第五名	刺耳强势的声音

人们往往有一种刻板的印象：认为声音成年后就不能再改了，因而选择不在意自己的声音。

实际上，随着我们年龄的增长，对声音外观与内韵的要求会越来越高，同时对难听声音的排斥程度也越来越高。其实，我们在改变声音上有着极大的潜力，而且你也会本能地去调整声音以符合不同的说话情境。

比如我们对长者说话时，就会有意识地调整自己的声音，至少会有三种调整：把声音压低，语速放缓，语调更加轻柔。这些都是有同理心的表现，正是这种同理心，让我们用声音传递出尊重，让听者喜欢，更快地拉近彼此的距离。

其实我们每一个人都是自己身体的"声学工程专家"，如果我们能确定自己的声音无意踩中了哪些"地雷"，那么经过有意识的改正，或许就能让这些"地雷"消失或至少是减少它们的负面影响。

知识卡 别让他人"竖起耳朵",快速远离"最不受欢迎声音榜"指南 ▶▶▶

第一名:声音震耳欲聋

一些朋友由于长期在嘈杂的环境中生活或工作,所以就不自觉地加大音量以让身边人听清楚,于是发出的声音便越来越"震耳欲聋",因为对于他们而言,这才是环境中的"正常音量"。还有一些朋友由于性格原因,声音里也透露出豪爽的侠客音,比如电影《新龙门客栈》里面的老板娘大笑或撒泼时的音量。

解决办法:用画面感提醒自己时刻注意对发音音量的调整。想象交流对象站在你面前 50 厘米以内,我们就会下意识地因近距离而降低音量。

第二名:乏味的单一腔调

多少次,我们因为课堂上老师十年如一日的基准腔调,而开始注意力涣散。同学中谁最能绘声绘色讲故事,谁就是我们最崇拜的人。

解决办法:降智降龄。把你的听众想象成只能通过语气语调的转换而被吸引的小孩,你讲得有趣与否是他们评判好坏的唯一标准,把故事讲得绘声绘色才能使他们对自己有兴趣。

第三名:好像黏在一起的嘟嘟囔囔的声音

说话要清楚,语速如果太快、说话太轻、振动强度不够,

别人就没办法听清楚。这是因为，如果语速过快，声音在传导和人耳感觉的过程中，每一个字或者词语上所获得的气流少，这些音节在传播的过程中就损耗了，导致别人无法听清楚。

解决办法：语速和缓，把时间延长2倍来朗读同一句话，降速说话。

第四名：男生的声音太尖细、娘娘腔

太尖细的声音通常是因为说话人的音调太轻，每一个字或者词语上所获得的振动强度不够，产生的声波强度就会相对较弱。而只有当声音到达一定的响度和力度时，人耳才能听清，所以当说话人的声音给人一种力度不够的感觉时，就会造成听众理解困难。

解决办法：不需全篇加重，但通过加强重音和力量的弹发练习，就可突出谈话重点，增加声音里的气场。

第五名：刺耳强势的声音

很多女生在说话的时候，往往会把声音的调起得很高，使人听起来很不舒服，容易给人一种"强势"的感觉，甚至会给人留下不尊重人的印象。

解决办法：不管对谁，讲话声音都不宜过高。声带放松，闭合不要太紧，这样用气息冲击声带时，起音就不会用力生硬，给人一种娓娓道来的感觉，让声音透露出温润

的质感。这一点对女性尤其重要。奥普拉·温弗瑞曾说过："女孩子的声音,音调低一点更好听。"在生活当中,很多受欢迎的人,说话都不会是尖声大吼,他们娓娓道来,让人忍不住陷入他们的声音里。

攻克他人心，瞬间亲近就这么简单

谨防"情绪感冒"

几年前，我被一家高级酒店邀请去为大家进行声音培训。其中有一组员工经常受到投诉，原因是电话交谈时，顾客常认为他们是在敷衍搪塞，并且还总是推卸自己的责任。

当我听完大家的交流后，找到了问题的症结，原来是因为这组员工的声音和语气语调里缺乏微笑的"表情"。

为什么会这样？事实上，如果面部没有微笑的表情，声音里就自然不会生出喜悦感，久而久之，我们声音里情绪的刻度就会逐渐下降，慢慢地，声音的感染力就被偷走了。到时候，即使内

心很热情，但是受制于长久面无表情的习惯，传递出去的声音形象也会是冷冰冰的。

回想小时候你对自己喜欢的动画片那种绘声绘色的描述，那时的我们自然而然地就能感染小伙伴。可是随着我们的成长，我们做得更多的是无表情的交流：中庸、少说、沉默是金。这些文化要素不知不觉地限制了我们的生动化表达，我们现在需要做的是再唤醒这些本能的情绪。

美国诗人爱伦·坡在写作的时候，就是充分运用对情绪的感受，完成对作品细腻深入的刻画，写出了真正具有人性的作品。他在写作的时候，总是会进入所写人物的情绪中，体会人物当时的想法，还会尽可能地在自己的脸上呈现出人物的表情，然后体会一下自己心中产生了什么样的情感，就好像根据面部表情来调节心情一样。

人的面部表情是最直接的情绪诱因之一，而情绪是具有传染性的，就像感冒一样，所以"情绪感冒"也很正常。而感冒通常不会立刻痊愈，后续依然会影响我们的行为。比如当别人通过声音向我们宣泄不良情绪，比如朝我们发火、威胁我们或表现出厌恶和轻蔑时，便会诱导我们产生同样的不良情绪。

你可以在阅读本书的时候，尝试上网搜索一些相关图片，当你看到的人带有强烈的面部表情时，不管这种表情是悲伤、喜悦还是厌恶，你的面部肌肉都会自动进行模仿。这种模仿是不自觉的，在第一时间不受我们的理性所控制。周围人的情绪

变化也会影响到你，如果你交流的对象是一个特别敏感的人，你就更要注意在用声音交流时，调动自己声音里的表情。

在人际交往的互动中，我们会通过各种渠道向对方传递自己的形象，声音是其中不可忽视的一个重要渠道。你可以设想一下，第一次与两个人见面交流，一个体态高挑但声音颤颤巍巍，另一个虽然娇小但声音却充满自信，哪一个会更加分？并且这个第一印象会持续许久，因为一旦人们觉得自己有足够多的信息用于做判断了，就容易忽略新的信息，以至于不再或很少注意随后的改变。在人们的心目中，后面的信息常常不如开始的信息重要、有价值。

因此，当你用声音传递第一印象的时候，是否在声音里加入得体的"表情"就成为营造良好第一印象的关键环节。热情洪亮的声音，再配上整洁大方的仪表，在很多场合都是非常重要的。

当你的声音微笑时，对方也会报以微笑

大部分没有经过声音训练的人，会以自己习惯的方式去发声。由于身边缺乏对声音敏感的共同学习的朋友，所以会因缺乏提醒而不注意自己说话时的声音质量，甚至不会仔细斟酌自己所使用的语言，从根本上说就是一种无意识的使用状态。

我常常在开课的第一天花大量的时间讲微笑，也让学员们

练习在声音里加入微笑的表情。几乎在每一天课程开始时，我都会请大家简短地分享几句让自己觉得开心的话。结果让我大吃一惊，竟然有超过半数的人说，我已经很久没有听到过让我觉得开心的话了。到底是什么让我们的语言渐渐被剥去了快乐？是压力、孤独、冷漠，或者仅仅是我们的长久无意识？

"请把你的笑肌抬起来""你可以微笑一下吗？"已经成为我在课上说得最多的话了。我希望不仅仅是给他们的外在带来改变，更希望微笑给他们的内在带来改变。

调动微笑肌可以克服发音器官肌肉紧张的毛病，让声音的位置能相应地提高。更重要的是，说话时提起"笑肌"可以让你的声音甜美且有亲和力，使听者好感度上升不少，自然会为自己带来更多好人缘。几十年时光流逝，你会发现容貌会老、性格会变，但微笑着说话的模样会始终让人感到非常舒服，微笑着说话的声音也会让人如沐春风。我们的声音表情完全可以早早做好准备，随时传递微笑的表情，这表情就像给我们的声音穿上了一套修身可人的"职业装"，这套漂亮的职业装能向他人最大限度地传递出你内心最深处的善意与热情。

语气语调的调整

多用肯定、关爱和喜悦的语气，你将发现自己会迎来更多的善意。语气是情绪的晴雨表，怎样用语气甚至比怎样用词语

还重要。因为词语的意义是明确的,但是语气却能比词语传递更多情感。

以前在练声的时候,我为了把枯燥的过程变得有趣,给自己的声音做过一个损益表。与他人的每一次开口交流都会对我们的情绪产生影响,可能会使我们感觉开心、非常开心,或者使我们感觉糟糕,甚至非常糟糕。如果声音也有损益表的话,每说一句话,由于忘记加入微笑的声音表情,唤醒的不是友好与配合的加分,而是敌对的减分,那开口就成了灾难,损益表上就会永远是负债累累。

我们在职场中每天都会遇到各种各样的问题和各种各样的人,也会遇到各种各样的陈述和提问,请多观察肯定语气的使用。肯定语气和积极语态代表一个人的自信与开朗、聪明与纯真、豁达与宽容。如果我们经常用肯定的语气语态,当别人的陈述得到你的认同时,他既得到了尊重,又得到了满足,心理上马上就会与你拉近距离;当你转折或提出不同观点时,他也会比较容易接受。

请用一种肯定的心态试说下面几句话:

"你考虑得很周全。"

"你想得比较到位。"

"我也是这样想的。"

"但是我还想补充……"

"我认为还可以这样做。"

……同时,还要多用关爱和喜悦的语气,这才是聪明的说话方式。

练一练

★如何快速调动声音里的微笑肌?

启动微笑肌的练习:

第一步:想象你今天中了彩票一等奖,让夸张的情绪把沉闷的情绪一扫而光。

第二步:露出八颗牙齿微笑。

关爱、喜悦的语气练习:

第三步:想象你对什么对象说话的时候是本能地充满着关爱的语气?(例如孩子、宠物、心中的女神等)

第四步:观察戏剧角色中的幽默派,常常模仿这些角色的幽默搞笑对白,给自己的声音做做快乐运动,心情也会因为对声音的调动而舒朗起来。

结合以上两种方式,试试说出下面的句子:

"天气预报说等下会有暴雨,你带伞了吗?没有带的话,我先开车送你回去,我再回家。"

> 向电视剧中的角色学习关爱语气:在很多电视剧中,有许多温暖的角色俘获了女士们的芳心,不妨找出你最喜欢的一部,重点关注其中带有关爱的语句,然后表达、发声和对比。

用准声音基调，
一开口就让人喜欢你

摄影讲色调，声音讲基调。摄影画面的明暗层次、虚实对比、色彩调配等关系可以让观众体会到摄影师想要表达的情感主题：欢乐、忧愁、伤感、恬静、思念等。声音的基调就是你说话时的主导感情。不同的目的要用不同的声音基调，只有用准声音基调，你才能引导听众进入对应的氛围。否则，基调和目的不匹配，非但达不成目的，反而会造成对听众不够尊重的误会。

在《非你莫属》这档职场节目中，曾经有一位女求职者的声音太过娃娃音、太嗲，在她开口的一瞬间，场上的12位评委嘉宾都不约而同地皱起眉头。主持人也故意配合起她说话的语调："当你说话很嗲的时候，和你说话的人就不由自主地想要配合你，最后导致的结果呢，就像咱们

两个这样好像相互在哄着玩儿一样。"

　　为了让两个人比较容易处在一种同声共气的状态下，沟通时，我们会不由自主地尽量靠近对方的说话习惯，毕竟人们都喜欢并且愿意接触和自己相近、相像的人。比如，你面对小朋友与小动物时，语气自然会俏皮可爱；面对老年人时，语气会变得轻缓柔和。这就是在说话时善用"同理心"，站在对方的立场，尽量地找出彼此的交集，当对方与自己音节合、频率合、语调合时，聊起天来就会觉得舒坦痛快。

　　两个人对话最好彼此处于正常的频道范围，互相找准节拍和愉悦度。可是如果有一方的声音超出频道范围，就会让处于听众的一方觉得未免太过夸张，而大部分人都很难做到对过于夸张的特点的配合。

　　我曾被邀请为一个高端沙龙会员进行声音形象美化，与对方进行过一次面对面的沟通，第一次见面时，对方的声音就给了我一个"下马威"！当时，我等了对方很长的一段时间后，对方一边打着电话，一边进入办公室，挂掉电话后，开始与我交流，整个过程一直用非常急迫的语气与命令的口吻，仿佛把打电话时的所有情绪都代入了与我的交流之中，让我在整个谈话过程中都感到一种被急迫推进的咄咄逼人感！所以我早早地提出，也许此次合作不会特别愉快，然后结束了这场谈话。

　　与人交流前，不管有多忙，都要抽出一点时间分析谈话氛

围的适用基调后再开口,这样待人接物才能得体与周全。整理自己的声音并不会花掉多少时间,"一分钟深呼吸+一分钟放松喉咙练习降低起音+一分钟提升口腔清晰度练习"就能快速从过苦或过甜的声音中迅速抽离,一开口就让对方喜欢上你。否则,开口就与情境氛围南辕北辙,会给人留下不好交流的印象。

有没有百搭的基调呢?

说话时也有万人迷模式,可以作为声音情感不丰富之人的出门"底妆"。要想成为社交中心的万人迷,我们就应该更好地抓住听众的好奇心。那么如何抓住呢?用对声音的"底妆",营造一种神秘感!这种神秘感有助于消除你讲话时所暴露的弱点,使你的声音和语调达到最有魅力的状态,让你在发声交流的时候体现出高价值!

当你看法国电影的时候,如果注意观察法国人说话发声的方式,你会发现,他们总是停顿得恰到好处,等待听众跟上他们说话的节奏,非常具有韵律感。法语之所以被大家公认为浪漫的语言之一,就是因为法语说起来仿佛是一首自带节奏的歌曲,让听众听起来是一种享受,再配合上合适的内容,听者的整个身心都会被男女主角说话时优雅的神态与声音所吸引,这就是法语的魅力。而当你说中文时,只要注意运用好法语的三大魅力元素,同样能打造出这种精致优雅的"底妆"。

有一位学员曾经对我说:"最近很多朋友都说我的声音在微信语音里听着很有磁性,甚至有人说是'天籁'。我就疑惑

了,为什么以前交谈时没人这么夸奖过我呢?"

我分析了他的微信语音形象后,发现他正好切中了声音"底妆"基调的3个要点:

1. 他当面跟人交谈时语速较快,给人一种咄咄逼人的压迫感。但他发微信语音的时候,可能由于不需要见面,自己也放松许多,所以语速缓慢不少。

要点:放慢语速。将语速放慢后,一句话跟另一句话的连接时间加长,延长听众的等待,可以让听众花费时间在你身上,放大他们的好奇心。

2. 有些朋友认为微信只是一部机器,所以无所顾忌地随意发声,于是起音特别高,造成声音在微信语音里太过刺耳。这位学员有可能近期比较疲惫,不想浪费太多的气息,无意识地让自己说话柔和了一些。

要点:适度降低音量,声音柔和,多用肯定的语气,这样会显得更加成熟稳重。

3. 微信有语音转文字的功能,这可以测试自己发音的清晰度,如果发音太模糊,对方在不方便听语音的时候,使用转文字功能时,就会闹出很多误会。为了避免这类情况的发生,适当地咬文嚼字可以让转换出来的文字正确率高,既减少自己重复发语音的麻烦,又是对对方的体恤。

要点:口齿清晰,适当地"咬文嚼字"。

当你切中这3个要点之后,你的声音就会变得低沉、和缓,

变成关切温暖的声音，人们自然会说你的声音像"天籁之音"了。

练一练

★ 如何快速打造谈话的百搭"底妆"？

1. 语速练习

讲话太快是最常见、最致命的口语错误之一，不仅会让别人听不清，还会给人一种你很紧张、很没自信的感觉，进而忽视你讲的话。

对比说话很快的人，说话慢而有节奏的人显得更加自信沉稳，也更有吸引力。或许你不会留意到，好的演讲者并非单单是演讲内容能够吸引听众，其表达方式也会使听众产生兴趣。

请分别用5秒、10秒和15秒的时间读一读下面这句话，体会语速给声音带来的改变。

"要和一个男人相处得快乐，你应该多多了解他，而不必太爱他；要和一个女人相处得快乐，你应该多爱她，却别想要了解她！"

2. 音量柔和控制练习

请想象一下，你的父亲在午休，电话响了，是找你父

亲的，你走进父亲的房间轻轻地说："爸，你的电话。"

3. 咬文嚼字的嘴形练习

嘴形练习的重点，就是嘴要张得够大！面对着镜子，起码要试着能放入三指宽的手指（垂直的高度）到嘴里。这个练习会让嘴巴习惯性地张大，口腔开度够了，咬文嚼字就会更清晰！

五个发音练习：A、E、I、O、U。（英文字母）在练习这5个音的时候，可以想象你嘴巴里好像含着一个鸡蛋在发音，确保口腔的完整，让口腔维持一定的空间，这样会提高声音在口腔内的反射度，可以让音色更圆润、更好听。

请用夸张的嘴形读下面这句话，体会嘴巴张大给声音带来的改变。

"我们所要做的事，应该一想到就做。因为人的想法是会变化的，有多少舌头、多少手、多少意外，就会有多少犹豫、多少迟延。"

嘴形可以帮助共鸣，嘴形练习得好，唱歌咬字便会进步。咬字准确，说话的情绪表达也会更加到位。

守住声音的底线，
给人一种"神秘感"

 事物有其根本。古人认为元气是万物之根本，精气神当中，气是人体机能的动力，人的根本在于一呼一吸之间，这是古典哲学上一种混沌的理解，也是经验主义的体现。人出生后的第一声是没有任何自身习惯所附加的，就是本能地运用自己的元气在发音。可是在后天成长的过程中，人们逐渐偏离了原来用丹田发声的习惯，慢慢地离用丹田深呼吸的本能越来越远。如果你留心观察人们说话发声时的呼吸状态，你就会发现，人们的呼吸大有不同。大体来说，人们的呼吸有深有浅，浅呼吸，一般就是来自于胸腔；而最深的呼吸，一定是来自于丹田的气息。

 由于大多数人日常的呼吸习惯于只到胸腔就结束，所以气息较浅，呼吸不够饱满，不可避免

地会通过增加呼吸次数而达到对自己发音的支撑。如果你仔细观察一下朋友们在说话时的呼吸,你会发现这样一种常见情况:说话人的呼吸次数很多,上胸部轻微起伏,可能还会伴随着肩膀的微微颤动,而胸口以下的部位似乎很平静。这种呼吸方式就是较浅的呼吸,其弊端就是不能一次性吸进足够饱满的空气。

在较浅的呼吸支持下,说话的人所说的句子通常会比较短,语速也会不自然地加快,因为他们需要频繁地换气来弥补气息的不足和肌肉控制力度的不足。久而久之,这类人的说话模式就会表现为经常被一些口头语所截断,比如"额""嗯""啊"等。

当没有足够的氧气支撑的时候,我们的肌肉群是不会被调动得兴奋起来的,肌肉仅是软绵绵地被动进行仅需的能量交换。只有足够的氧气供应才能让我们的肌肉吸饱并开始产生更多的能量,才能更有效地控制我们体内的空气流动。而这些都需要我们有意识地进行控制,如果我们控制力度不强,气息就会迅速流失。

在你吹气球的时候,如果一不留神没有抓紧气球的球嘴,呼一下,充气就被漏掉了。我们的呼吸和说话也是同样的道理。没有气息的时候,我们就必须要重新换气才能不断支撑说话所需要的能量。

医生在进行呼吸系统听诊时,会把听诊器放置在我们身

体器官的不同区域，随后仔细倾听气息穿透身体不同区域时发出的声响。人们在喘气、吹气的时候，声音都会有变化，这些变化就可以为诊断提供最直接的依据。正常该出现呼吸音的地方听不到呼吸音了，或者该出现这种呼吸音的地方出现了其他的呼吸音，医生的诊断从听到这些信息的时候就已经开始了。

以下这些都是呼吸的另类表征：

喘：呼吸困难，短促急迫，甚者不能平卧。

哮：呼吸急促伴有喘，喉中痰鸣似哨声，反复发作。

短气：呼吸气急而短、气短而竭。

咳嗽：呼吸气急而短、咳声不断。

气息之所以能提供如此丰富的信息，正是因为健康好听的声音首先就来自于平稳饱满的气息。有了健康饱满的气息，人才会发出正常的声音，才会有自然、和谐的音调，才能将语言表达清楚。

人的品质多藏于心而现于声。而声音都是藏在气中，好的声音形象一定要有均匀的呼吸做支撑，气息充沛，谈吐才能舒展。

当我们的声音本源——气息没有被主动控制的时候，我们的声音就会出现不同程度的减损。比如下文中的句子，其中，我把大家由于呼吸的变换而可能会出现的断裂，用一种夸张的

方式呈现出来。

"嗯……外观往往和……（呼吸）事物的本身完全不符，世人都容易……（呼吸）为表面的装饰所……（呼吸）欺骗。没有比较，就显不出长处；不懂欣赏的人，乌鸦的歌声……（呼吸）也就和云雀一样。要是夜莺……（呼吸）在白天在聒噪里歌唱，人家绝不以为它……（呼吸）比鹪鹩唱得更美。多少事情……（呼吸）因为碰到有利……（呼吸）的环境，才能达到尽善尽美……（呼吸）的境界，博得一声……（呼吸）恰当的赞赏。"

这种发声方式久而久之就会成为说话人一种无法控制的无意识的习惯，在他说话的时候时常出现，这不但会影响说话发声的美感，还会减损听众的注意力。纠其深层次的原因，都是因为讲话的人被动地控制着空气的流动，必须跟随气息的变动来调用自己胸腔上部的肌肉。有时候，你还会发现说话的人不得不让肩膀和脖子也跟着动，因为气息不畅通，声音都是以一种被挤压的状态发出来的。而说话人由于不清楚最深层的原因，会认为调整身体声带旁边的部位就可以解决。

解决的办法其实很简单——重建控制呼吸的意识。当你与自己的呼吸相连之后，你的身体能量转换就已经从被迫重新呼吸以吸收能量，转换成了主动吸气，吸得够深够足，再控制呼气，不让气息随意跑散，而是缓缓地、平稳地释放。转换前是随波逐流、任其发展，转换后是主动调节、掌控

气息。

当我们学会用胸腔下的腹部肌肉群来主动控制呼吸的节奏，我们对气息的掌控能力就会提高很多。应注意，是呼吸让声音发生改变，而不是声音改变呼吸。

★良好的呼吸是如何让声音发生改变的

想象力释放：你可以把呼吸想象成一个老朋友，这是一个在你情绪激动时提醒你冷静、失意时提醒你忘却、紧张时提醒你放松的时刻在你身边的老朋友。它从来不会因为你对它的忽略而疏远你，而是永远伴随你，就像空气一样自然无形。但朋友之间也需要互相关怀，你偶尔也需要关怀一下老朋友，对它是否心情舒畅、情绪平稳也要有所回应。

让我们以全新的姿态来呼吸一下吧，让沉睡的气息能量流动起来！

我们先来找找深气息的感觉，稍稍闭嘴从鼻和牙缝同时吸进气息，会感到咽壁和喉头处有一丝丝凉意。

像闻一朵芬芳的花朵一样，深深地将空气吸入丹田，感觉到自己的腹部撑起；屏住气息3秒钟，再缓缓地、平稳地释放你的气息。

水深则流缓，语迟则人贵。再好听的声音，如果给人一种长篇大论、夸夸其谈的感觉，也会从天籁之音变成噪声。少说，精说，不要试图把所有的东西都表达出来，有想法但没总结好的，就不要说。有时候，说得少就是一种魅力。沉默是一种美，沉默是金，沉默给人一种神秘感，而神秘莫测会充满诱惑力，也能产生距离感，距离又产生美。沉默也给了自己思考的时间，也会给自己留有余地。

　　由此可见，想要守住声音的底线，就要不断练习正确的气息控制方法和精简的说话之道。

告别暴力用声，
寓理于事，不言自明

一些朋友可能从小受家庭环境的影响，发音时总是用力过猛，习惯而不自知。

有一个学员曾经向我诉说自己的苦恼，他家里人都是大嗓门，沟通时总是不自觉地就吵起来，很多时候他在发飙时都能意识到自己和妈妈很像却又克制不住。有时他明明不想生气，努力去强迫自己做出妥协，但一说起话来就会很想争吵，说话的语调就会变得很高亢，甚至大喊大叫，可能是想用声音或者气势压制住对方。如果对方也是这样，就会互不相让地争吵起来，面对关系亲密的人尤其如此，他很想改掉这个毛病。

面对这个问题，我的建议是：声音可以"收"一点，不要让人觉得特别"冲"。同时，可以根据自己的性格特质，合理运用语调，这样会

收到更好的效果。

还有的人由于工作环境嘈杂，而不得不提高音量以适应环境，久而久之就会由于长期嗓门太大而习惯了快、准、狠的"暴力"模式。

有一次我在医院体检的时候，发生了一件由嗓音过大引起的简单的交流升级为医患争吵的事。

"你这病还轮不到住院！"接待的医生其实并无恶意，只是由于太忙而没去注意语言的和缓，觉得患者的身体并无大碍，直接给出了理性建议。可是这位想要入院仔细检查的患者一听，立刻就被激怒了，误以为医生不重视自己。

"你什么意思啊？别人的病重要，我的病就不是病啊！不行，我一定要住院仔细检查，我住不住院不是你随口一说的。"

这就是大嗓门加语气不好惹的祸。其实，如果换作我们，估计也很难立刻控制自己的情绪，因为大家通常认为，礼貌程度与嗓音的大小是成反比的。

任何人听到大嗓门且带有命令语气的话，都难免会愤怒。其实说话的人并没有什么恶意，医生的本意是想说："你别太担心，病没有什么大碍，在家里休养就可以。"此时如果嗓门收小，缓缓地，再带一些上升语调，效果就会完全不同。

大嗓门的弊端之一是，让对方听不出声音当中的善意，所有的注意力都被震耳的音量占据了，因此，一提到大嗓门，大

家想到的总是不愉快的争吵。若你与人沟通或者辩论时经常情绪亢奋、音量太强,容易在说话时不自然地升高语调,便会让人听不出真实用意。声音一旦抬高,就只剩下一种硬度的直嗓子,好像一块笨重的石头向你扔过来,本来想要传递的委婉、柔软、担忧、期盼等所有情义的感觉都完全消失不见了,只剩下一种态度非常不好的印象。

在被人讨厌的声音特质里面,用尽洪荒之力式的说话长期高居榜首。说话大嗓门,容易引起态度方面的误会,影响正常交流,对自身也会产生危害。用力猛烈冲击声带过多,一次又一次地超出声带的承载力,就会造成声带闭合不好,产生大嗓门的"黄金搭档"——沙哑声,仿佛声音漏气一般不干净,这对声带的损伤是难以逆转的。

即使再吵闹的环境,说话也并不需要长时间使出"洪荒之力",我们还有很多扩充自然音量的设备正是为了这个场景存在的,比如便携式麦克风。

我曾经发起过一个叫作"温柔以待"的计划,目的是帮助想要改善大嗓门的人们。大家组成一个微信群,每天晚上同学们轮流用声音在群里分享一个有关被世界温柔以待的故事。这种情感的力量是巨大的,当你感受到那股被温柔对待的力量时,你会卸下防备和坚强,声音溶解得像当事人一般。这个计划我到现在依然在坚持,它影响了很多曾经说话很直、嗓音力度很大的女性。我在回访这些学员的时候,她们说:"珊珊老师,

你的计划让我重新认识了温柔的力量。"

这个计划起源于我听说的一个被人温柔以待的故事，它让我柔软起来并且在第一时间分享给我身边的每一位朋友。1998年，香港一个叫 Jacqueline 的女孩因为和丈夫闹离婚，深夜蹲在路边痛哭，正好一位陌生的男士开车经过，随后停下来，问她："我可不可以帮到你？"Jacqueline 很烦躁地说："我不是你想象中那么容易帮的，我是一个病人，我有病的，你帮不到，快走开！"但是这位男士并没有走开，因为担心 Jacqueline 的安全，他在旁边默默守护着。后来 Jacqueline 情绪平静了，他陪她聊天，不断开解她，两人一直聊到天明。一开始 Jacqueline 一直问："你干吗不走啊？你走啊！"可是这位路过的陌生人很有耐性，他一直等，一声不响地等……后来 Jacqueline 问："你也很不开心吗？"分开时，这位男士留了 Jacqueline 的电话，对她说，希望你过得幸福。

后来，他会偶尔打电话给她，询问她病情的进展，叮嘱她要去看医生，好好保重身体。五年过后，Jacqueline 才知道，这位陌生男士的名字叫张国荣。因为不忍心看到大家误解张国荣的为人与形象，在 2003 年 4 月 3 日新城电台的节目上，这个女孩分享了这个让无数人动容的故事。

直到现在我都常常和学员分享这个故事，因为它让我觉得一个人可以如此温柔地对一个陌生人拿出全部的善良，我们声音中的暴力还有什么不能消除的呢？当你忍不住想要大喊大叫

时,请想一想张国荣当时用怎样的语气和语调询问:"我可不可以帮到你?"

★ 合适的音量搭配上适宜的语调,便没有打不好的交流牌

1. 合适的音量自测

在开始语调训练之前,我们应该先准备一个录音笔,尝试录下自己平常交流时的音量和音调,看看自己常用的音量有多大?

准备一张 A4 纸,距嘴部 15~20 厘米放置,对着 A4 纸说话,以自己能听清楚为宜,体验舒适的交流音量。找到这种音量的感觉后,今后尝试以这样的声音大小进行日常交流。

2. 口吻自测:常用语调是升调还是降调

语调基本上分为降调和升调两种,全句声音的高低升降是语调的主干,它最能表达出说话人的态度和感情。控制好自己声音的音量,运用语调表达出合适的口吻。

如果是希望与对方商量,请多用升调。升调代表开放性的交流,似乎是用声音给了对方一个握手和拥抱。

句尾升调,一般用于意思还没有完全说完的句子,让听的人注意下面还有话说。例如:

稿子完成了？（↗）

我们的目标一定要到达！（↗）

不管是本科、硕士还是博士，（↗）做事情都要脚踏实地，才能获得机遇。（↘）

降调一般代表总结性的论调，更多是主观判断。在说负面语言及评论时，尽量少用，容易给人造成贴标签的不适感。如果内容是鼓励性的语言，希望给对方打气，配合肯定语气和降调，对方会觉得受到信任和认可。

句尾降调，一般用于话已经说完的句子，常用来表示陈述、感叹等语气。例如：

我们一定要实现互联网化。（↘）

大海多么澎湃壮丽！（↘）

每个人都可以丰富自己常用的语调。如果可以的话，找一位让你觉得听起来特别舒服的人，倾听并分析他的语调搭配。

3. 保护声带，从不吼不叫开始

1）做自己的听众。用手机把自己的常用音量录下来，经常回放并换位思考："这样的情绪和声音，我自己能接受吗？"

2）音量并不代表实力。双方势均力敌，总是轻言细语地博弈，更习惯平等对待双方，说话有条理、表达清楚

才是真的有力。自身强大,根本不需要高声表达,云淡风轻就能解决问题;自身无力、弱势,愤怒也只是徒劳的发泄而已。

3)等上三五秒钟再说话。在激动而且极其想大喊大叫的时候,在心中默念:"一、二、三,我真的又要吼了吗?"也就是等上三五秒钟再说话。

4)给才华找更适合的舞台。有如此洪亮的声音,不如好好利用,锻炼公众演说的才能,因为公众演说所需要的音量通常要比平时交流更大,这样才会具有感染力。

第二章 塑造自己的声音形象

你是否也有形象和声音不相称的困扰

说话与唱歌属于不同的集体语境，对大众而言，更多的还是在一种大众审美的环境中去展示自己。普通人很难驾驭与自己形象太违和的声音。当声音与形象不相称的时候，尴尬就会随之而来。

如何来描述这种违和感呢？我相信你在生活中一定遇到过那种说话声音和本人形象特别不搭调的情况，比如，体型高大的男性说话声音却很轻柔，霸气女总裁开口说话却像个孩子。这难道不让人感到困惑吗？

声音有大小、长短、缓急、清浊等区别，每次交流都是双向的过程，当我们的声音投射到听众耳朵里时，会产生听众对我们的主观印象，这些又会影响听众对我们的态度。这是因为人们对声音存在一种普遍人设模式，这种普遍人设模式

就是听众心理接受度的数值。

声音是具有生命力的，它如其他生命体一样具有表层结构和深层结构。比如，世界各地的人们使用的不同语言和同一个国家不同地域的口音，就是声音的表层结构。"声音"的传递，在表面上我们听到的是语音的表层，但对于懂得听的人而言，更重要的是语音中呈现的内在要素，也就是我们个体精神的展现。曾国藩识人方法论中有七个维度：第一神骨、第二刚柔、第三容貌、第四情态、第五须眉、第六声音、第七气色。在《冰鉴》里他曾说："人之声音，犹天地之气，轻清上浮，重浊下坠。始于丹田，发于喉，转于舌，辨于齿，出于唇，实与五音相配。取其自成一家，不必一一合调，闻声相思，其人斯在，宁必一见决英雄哉！"

这个方法论的总结，正是他对于人声与性格相联系的规律性总结。当你传递的声音与人们的规律性认识有太大差异时，就很容易使听者疑虑。

我在尼泊尔旅行时，因为当地街道很窄，所以当我听到后面一阵疯狂的狗叫声之后，很自然地就让开了道路。从当时的狗叫声判断，我担心是一只凶恶的大狗，所以我很本能地退到旁边，等待它先跑过去。可是，当它跑过来后，我又惊讶于它娇小的体形，而它声音却如此夸张，让我猜想它可能是一只凶猛的阿拉斯加雪橇犬。这种声音与体形的巨大反差让我不由大

笑起来。这种未见其形，先闻其声的过程，其实就已经开始进行一种主观构想了，这种构想是我们对日常观察经验的一种集体总结，我们的经验告诉我们：狗叫声的大小和体形成正比。

我们之所以要尽量避免这种违和感，正是因为声音的违和感很可能就会带偏一段关系。比如交流时，我们常常会因为遭遇到声音的巨大反差，而开始怀疑对方是否能够胜任某一项工作。例如，体形高大的男性声音听起来却柔柔弱弱的，团队的负责人声音听起来却没有底气，等等。

可以说，我们一开口，就在告诉别人我们是怎样的人。

除了举手投足这些肢体语言以及话语能表现魅力之外，一个人的魅力有相当一部分是通过声音散发出来的，口语的载体——声音是展现完美气质的重要法宝。动听的声音既能充分传递说话者的情感，又能调动听者的情感。因此，塑造适合自己的声音形象对自己思想的表达、与他人的交流，乃至自身的发展都是至关重要的。

"沟通中最强有力的乐器是声音。"曾国藩识人的其中一个维度，就是侧耳倾听对方说话和发声——闻其声而知其人，以此判断对方到底是庸才还是英才。

知识卡 闻声识人 ▶▶▶

声音凝重深沉者，多给人才华横溢、思想成熟的印象。

> 声音高亢洪亮者，多精力旺盛、充满自信。
> 声音温顺平滑者，多给人性格温和、平易近人的印象。
> 声音刚毅坚强者，多组织纪律性强、善恶分明。
> 声音锋锐严厉者，往往给人留下具有攻击性的印象。
> 声音平铺直叙者，往往给人性格内向、不善表达之感。

我国幅员辽阔，民族众多，各地的声音形态存在明显差异，因此很多人都会面对口音太重的困扰，其实这些也都能改善。口音问题其实存在于全世界，很多成功人士也曾经花费大力气进行克服。

时尚品牌沙宣的创始人维达·沙宣1928年出生于英国伦敦，在他还是一个孩子的时候，他的父亲就离开了他和母亲。在姑母的收留下，他和母亲与姑母一起生活在伦敦的廉价公寓里面。随着经济状况变得越来越糟，沙宣的母亲不得不把他和他的哥哥送到孤儿院。直到6年之后，沙宣的母亲才有经济能力把他和哥哥接回家。而那个时候，沙宣已经14岁了。但正是这个童年曾经寄居孤儿院，14岁才开始学习理发的孩子，在1963年设计出了波波头，然后开设发型屋并开发美发用品，业务遍及全球，被称为"现代发型之父"。

其实，沙宣一开始希望能成为一名足球运动员，但是母亲让沙宣成为发型师，因为她认为美发对于沙宣而言可能是一份

更加有保障的工作。这是因为，在沙宣成长的那个年代，只有贵族才不需要为生计而担忧，贫穷家庭出生的孩子首要想到的是如何能谋生。于是，沙宣开始了学徒生活，在此期间，虽然一般的困难并没有难住他，但是有一个难题却困扰了他3年的时间，但也正是对这个困难的跨越，才让他抓住了更大的机遇！

毕业后，沙宣因为自己伦敦东区的口音，而无法在像样的大型美发沙龙里面找到一份工作，因为这类美发沙龙需要的是伦敦西区的口音。所以沙宣花了长达3年的时间进行语音的改善，他参加语言课程，就是为了能让自己在好一些的美发沙龙里找到一份工作。从一个贫困的伦敦东区少年成为享誉世界的美发大师，谁能想到在他传奇的一生中，声音与口音所起到的作用呢？

在我们头脑中有一套语音的默认系统，之所以会有口音的困扰，正是因为我们默认系统的声音还没有及时调整为通用模式。

而学习就是要通过对旧系统的升级，带来全新的语言和声音面貌。让语音回炉重造的正音练习是一个很庞大的体系，这里我们暂不赘述。

别让语音与风度背道而驰

奥黛丽·赫本在《窈窕淑女》这部电影里面扮演了一个眉清目秀、聪明伶俐,但出身寒微、家境贫寒的卖花女伊莉莎。

她每天在街头叫卖鲜花,赚点钱养活自己并补贴父亲。一天卖花的时候,伊莉莎的叫卖声引起了语言学家希金斯教授的注意,教授夸口只要经过他的训练,卖花女也可以成为贵夫人。伊莉莎觉得这是一个机会,于是主动上门要求教授训练她,并付学费。这位教授在帮助伊莉莎升级她的语音面貌时,从遣词用语和声音形象上双管齐下。

希金斯教授从最基本的字母发音开始教起,对伊莉莎严加训练。随着伊莉莎语音的改变,她的生活竟然也发生了很多有趣的变化!有一次,希金斯带伊莉莎去参加自己母亲的家宴,有一位

年轻的绅士弗雷迪竟然丝毫也认不出她就是曾经在雨中向他叫卖的卖花姑娘。他被伊莉莎的美貌和谈吐自若的神情深深打动，一见倾心。

我常常给自己的学员讲这个故事，告诉他们对声音形象的打造是一件非常值得付出的事情，我们从电影世界和真实世界中都能窥见一二。只做小小的尝试，就可以让你激发出一个具有无限可能的世界！

生活的改变并不一定都在大起大落的时候，因为并非人人都有能接住这一击的能力，平稳过渡也许才是更加幸福的方程式。当我们不能承受过山车似的改变时，能做到的是：从细微处入手，积少成多，你也可以通过好声音开启美好人生！

电影《窈窕淑女》中，6个月后，希金斯带伊莉莎和皮克林上校一起出席希腊大使举办的招待会。伊莉莎全力以赴，谈笑自若，举止优雅，光彩照人。伊莉莎是以皮克林上校和希金斯教授的远房亲戚的身份参加这次大使招待会的，在招待会上她完全蜕变成了另外一个人，她的待人接物圆滑而老练，又恰到好处。电影演到此处，有一个幽默的场景，希金斯的第一个学生尼波姆克为了打探伊莉莎的出身，用尽看家本领与她周旋并引导话题，却被伊莉莎弄得晕头转向，失败而归。电影的高潮之处，当赫本扮演的伊莉莎出现并受到女王与王子的青睐后，人们停止了交谈，欣赏着她令人倾倒的仪态。希金斯成功了，

伊莉莎在招待会上光彩夺目！

希金斯教授不仅为伊莉莎塑造了信念，同时还积累了许多科学方法，剩下的就是伊莉莎自己的坚持，也许只是迈出很小的一步，但当你反复去做的时候，它就可以彻底改变你的生活，而这仅仅需要你每天花费极少的时间。

想要生活有一个积极的改变，并不意味着要做一次巨大的飞跃。在众多因素中，通过许多切实的行动而形成一个简单的方法，是新习惯建立的触发点。最重要的是，你自己要开始使用这个简单的方法。因为迈开第一步的困难程度，常常会让我们高估整件事的可怕程度！

影片中希金斯教授的训练方法十分有趣、有益又有效。他首先为伊莉莎建立了信念，而这也正是我想分享给大家的：新习惯会让你获得很多乐趣与机遇。

"如果改变一件事情会使你的生活变得更好，你会选择改变什么？"

"我还没有想到。"

"当你没有想到的时候，尝试改变一下你无时无刻不在用的声音吧。"

我进行声音训练时常常对学员讲一句话：幸运的密码就隐藏在我们习以为常的日常习惯当中！当你努力地给自己无意识的状态和习惯重新引入一种新的不同的方式时，你会发现，生

活的轨迹也在不知不觉中发生了乾坤大挪移。而被人忽视的声音，就具有这样一种强大的力量！

本章介绍的这些小小的步骤可以帮助你建立一个新的声音风度意识系统和习惯，并使它们更加牢固。假以时日，你的生活就会发生巨变，而这个变化是你现在无法想象的。这趟即将开启的声音形象之旅，需要你做一些简单的配合。请写下一个清单来提醒自己，把它放在床头柜上，确保你每天醒来就可以看到它；或者，把它放在你的工作区，这样一上班就能看到，这将激起你打造声音形象的欲望。

★ 请把以下这些提醒的标题写在你随时可以看到的地方

帮你建立声音意识新系统的小习惯

1. 两分钟之内开始练习

回想一下，你是否躺在沙发上一动也不想动？当你躺在沙发上犯懒的时候，无数个两分钟流逝过去。每当这样的情境出现的时候，请告诉你自己：两分钟之内就起来开始练习声音技巧！你会发现，每天至少有好几次机会可以开始练习！事情都是这样，开始是最难的部分。而一旦行动起来并投入地练习两分钟，那么接下来就变得容易很多。

2. 说一句由衷赞美他人的话，再观察自己的声音发生了什么变化

花1分钟时间搜集你由衷欣赏的那个人的一些信息，当你这样去做时，你会发现自己同对方在某种程度上达成了一种共识。再用1分钟用语音向他表达你的赞美。在对方开心的同时，你自己也会感到开心，并从他们身上获得正面积极的能量。这是一个超好的用于与他人建立积极人际关系的方式，以及改善自己声音情绪的好方式。

3. 给自己1分钟的时间，说一次相反的答案

如果你经常爱吃肉，那就试试蔬菜；面对冲突，在弄得更糟糕之前，试试绕道走；对于以往你无法接受的东西，不如坦然面对；如果你经常说"不"，那么尝试淡然地说"好"……有时不妨朝相反的方向试试，坚持一周，听听看声音会起什么变化。你会发现单独开辟出来的"逆向时间"，这个特殊角落会让你获得很多乐趣。我已经尝试过了，相信我，它会让你的生活在各种方式中得到改善，为自己增加出人意料的经验。而且当你有需要的时候，你也能更从容地走出固有的舒适圈，去接触大众。声音就这样，慢慢地，变得不一样了。

理性之声：
扭转上司对你的态度

有多少次，你在汇报发言时，大家的注意力不知不觉就涣散了？有多少次，你在与人一对一交流时，总会被对方打断并询问能简洁一些吗？或者你还曾经遇到过由于声音里缺乏"职业感"而让电话面试官无法相信你的工作能力的情况？在进化的过程中，我们的本能融合了趋利避害的动因，这也正是我们能在不断演化的过程中生存下来的技能。这些动因在各个领域都被运用得炉火纯青。比如，买房时被装饰得美轮美奂的样板间，它总能使你幻想自己将来的房间也会具备与它一样的美观舒适感，因而忽略了自己是否能承受同样的价格。

日常交流时，我们的听力系统也隐藏了这种趋利避害的本能。就像看电影时的左声道与右声

道,你传递出去的声音在对方的听觉中会录入双轨系统。当对方听到你发出的是好听、清晰、表达有主次的声音时,就会自动切换为你的声音的声道;而当对方听到你发出的声音混沌、凌乱、节奏和主次都不分时,他就会自动切换为他自己说话的声道。这似乎是在说:"这么难听的音乐我不要听了,还不如听我自己唱呢!"

这个转换过程是在极短的时间内完成的,短到人的理智根本来不及控制,内心的小怪兽就已经抓住自己的不耐烦情绪了。上司为什么不爱听你汇报?也是因为这个小怪兽跳出来说:"声音好模糊,没有主次、没有节奏和重点,我真的很难集中注意力。"

请你回想一下,当你与人交流的时候,即使是彼此以文字形式无声交流,如果对方的声音辨识度不够的话,对方的语言首先在你脑中浮现的就是经过你头脑转化后的声音,而非他本人的声音。这是为什么呢?因为人与人的交流并不是实时对接的,在这中间有许多不易被我们所察觉的环节,这些环节就是你在加工对方的语言和声音,这个加工过程就是你脑中声音被"读"出来的阶段。当进行到"读"这个阶段时,每个人就会加入自己日常说话时的语言节奏与声音特点,语音在其中就起到中介的作用,即"文字—语音—意思"。

而当你的声音不够吸引听众时,听众就会因为自己要付出更多的精力去重新组织你的声音信息而更容易产生倦怠感。精

力有限时,人就更难集中注意力,这就是为什么上司不乐意听完全没有经过准备的汇报的缘由。

如果在重要的工作交流中,只用一般的口齿力度,即使拥有再好的声音,也不能凸显自己的能力,而且语音的清晰度会随着你长时间没有发音到位而开始下降。我在每一次教学之前,为了让教学更有效,我会对学员的组成情况进行了解,以便进行更有针对性的训练。有的学员曾经有过在广播电台工作的经历,但随后选择了与自己大学专业对口的单位,由于长时间没有启动过自己有力度的语音交流状态,他们的语音在课堂的展示中已经没有曾经的清晰度了。

虽然仅靠一朝一夕练不出有磁性的声音,但口齿的清晰度却是可以立刻改善的,改善的方法就是锻炼出口腔的灵活度,让你能轻松开动自己的"造字工厂"。我见过许多人说话时是一种喃喃自语的状态,完全不管听众是否能听清。如果仔细观察你会发现,大部分拥有喃喃自语般声音的人,口腔是完全没有打开的,开合度很小。长此以往,这会使你忽略对口腔肌肉的控制练习,导致你的口腔肌肉群是以一种被动和松软的感觉在说话。再加上有时候学术会议、工作汇报需要长时间进行,而你却心有余而力不足,这就像一个从来不参加训练的人突然要去参加马拉松一样,结果可想而知。

虽然我们并不需要随时随地穿晚礼服,但是合适的商务着装的确能增加交流的效率和信任感。而发出清晰的理性之声,

就像是穿了一套剪裁得体的职业装，能快速赢得他人的关注与职业信赖感。

我们对声音的认识比较薄弱，是因为主观地认为声音是人们看不见的隐形要素，殊不知，这个看不见的隐性要素却是你在职场中非常重要的"软"实力。语言会给人一种思维联想，清晰的声音会给人留下一种拥有清晰思维的印象。在特定氛围中，请一定要抓住机遇，用好声音为自己加分。

身体是一台精密的调音台，不同的DJ可以调出不同的音质和风格，这其中的关键是，我们一定要熟悉不同按键的发音特色！这样，在不同的情境中启动适应情境的按钮就好了。在我们身体的调音台上，有一块区域用于传导我们的理性之声，具有清晰、干净、明亮、利落的语音风格。这个关键区域就是口腔。

我在配音的时候，如果长时间说话，就会有口腔涣散的感觉，这是因为说话运动太劳累。还有一种劳累，就是平时的懒散性柔软。而大部分朋友说话不清晰就是由于我们对话语的生成机制不了解，以至于对其中的环节无法有意识地介入。

下面将从三个方面介绍如何加强练习，一句话概括就是：口要开、唇有力、舌灵活。以下练习每天坚持早晚各练10次，一个星期之后就会有明显的提升。

口部健声操的功效

没有经过声音训练的人,在平时说话的时候,几乎是不会特意用力的,所以说话时口齿是一种绵软的状态,这就好像没有经过特意打扮就去参加商务宴请一样。如果口齿唇舌没有力度,就好像你写字的时候用了一只没有笔尖的钢笔,即使你的笔画结构再好,重要的笔锋和勾画也会让人觉得没有精神,给人一种凌乱混沌的感觉。所以,与上司沟通的时候,最好提前做一做口腔操,拒绝"口腔小懒虫"的出现。尤其是在有限的时间范围内汇报工作时,一定要加强口腔的状态和运动能力,加大口齿的响度,这样才能发出清晰的语音!

我在配音的时候,有的时候录制久了,常常感觉自己跟不上节奏,然后我就需要大概 3 分钟的时间重新恢复对嘴的控制力,所以我会请录音师给我一些时间,把监听设备关掉,我自己在棚里面做一下这个练习,很快就能恢复到一开始的状态。这就好像我们工作了一上午之后,需要短暂的午休恢复体力一样。

说话之所以不清晰,有一个很重要的原因,就是嘴唇的力量控制和阻力控制没做好。我们可以针对口部区域进行集中加强控制练习。通过这个练习,你可以更灵活地控制口腔的共鸣、造字发音的塑形、声音的力度和说话的节奏。

自测

准备材料：镜子。

进行观察：不说话的时候，口腔是自然闭合的状态。

因为我们平时说话的时候很少自己端详自己的嘴部，所以我们对自己口腔的开合大小并不敏感，因为人们的注意力主要集中在脸部，并没有在嘴部。久而久之，我们就会在口腔开合的时候进入一种无意识的状态。

这时，你可以试试站在镜子面前，然后说下面一段话："爱情这个东西，你若太在意，自己会受伤；若是不在意，别人会受伤。"边说边观察自己说话时嘴部的张与合。

当你在镜中端详自己说话时的口部状态时，要看自己说话时口齿打开的最大幅度是多少？再观察一下口腔打开的最小幅度又是多少？

也许你的感觉还不够明显，因为说话是一种急速运动的过程，除非眼力特别好，不然很难在很短的时间内观察到口腔的细微变化。所以我们要做一做特定的观察练习。

练习发音材料："啊"音

首先，请你发出"啊"这样的音，然后观察，这个时候

你的最大的口腔打开幅度。请注意,不要特意地去撑大口腔。这里之所以强调不要刻意,是因为需要找到你最自然的状态。

然后,再发出"yu"这样的音,然后你观察口齿的一个最小闭拢幅度。

这就是我们发音时的最大值和最小值。最小值大家都挺接近的,最大值差别一般比较大。

★ 口齿开合度练习

在我们说话的过程中,口腔从开到合再从合到开的幅度,就是我们的口齿开合度。

首先,想象张嘴像打哈欠,闭嘴像啃苹果的感觉。张嘴的动作要柔和,两嘴角向斜上方抬起,上下唇稍放松,舌头自然放平。只要口腔开合度比原来自己固定习惯的幅度大,就能立刻引起我们声音的改变。不信,你可以做一个小小的测试,试试看加大练习,然后再读一遍这一段话:"爱情这个东西,你若太在意,自己会受伤;若是不在意,别人会受伤。"是不是声音更加清晰明亮了,感情也更加充沛了?

随后,是加快速度和节奏进行"打开"和"闭拢"这两个动作。首先深呼吸一下,在这一口气之间,尽你所

能地反复切换发音"啊""yu",这样做的目的是通过加快转换的频率,提升口腔"开与合"的能力和速度。幅度和速度的练习后可以破除口腔的散、软,给人一种有精神的感受。

第三步是锻炼自己口齿的横向打开幅度。就好像嘴巴里面横着叼一根筷子一样,发出"一"的声音。用筷子作为辅助工具,是为了让横向的口腔程度足够大,在我们发音时帮助提起自己的脸部颧肌肌肉。如果你的口腔横向打开幅度大,口型就会形成平躺着的月牙形。然后请你发"一"的音,随后再发出"乌"的音,交替发出这两个声音。这个训练是帮助你建立起横向的口腔开合能力和速度。同样的横向练习还可以用"资""租"这组发音来进行。

在做加大口齿打开幅度练习的时候,由于缺乏模仿对象,大家很容易找不到感觉,这时候需要用想象力来让自己找感觉。你可以回忆一下自己最近看过的音乐会,尤其可以回想高音歌唱家们,他们的口型变化幅度是普通人的两倍,这样当你欣赏的时候,即使是坐在最后一排,也能清晰地听到歌唱家的声音。当头脑里面有了这一幅画面后,你就可以开始做自己的"高音歌唱家"了:尽量把口型开得更大,这是为了让自己体会平时说话时从来没有打开的一个口腔幅度。

练一练

★ 唇的力度加强练习

第一步,双唇练习助美容,双唇闭拢向前、后、左、右、上、下,以及左右转双唇。

第二步,唇部的弹性练习。这需要我们嘴唇微微地张开,然后在小声和短暂的气息共同作用下短促地发出"啪啪啪啪啪"的声音,就像鱼儿吐出泡泡的声音,频率和节奏越快越好。

第三步,用加大一些难度的唇力度练习材料进行练习。

八百标兵奔北坡,
炮兵并排北边跑。
炮兵怕把标兵碰,
标兵怕碰炮兵炮。

八了百了标了兵了奔了北了坡,
炮了兵了并了排了北了边了跑。
炮了兵了怕了把了标了兵了碰,
标了兵了怕了碰了炮了兵了炮。

第四步,当你深呼吸一口气,气沉丹田之后,用气息冲击你的嘴唇,发出一种连续的冲击嘴唇的声音。这个练

习对于发音不清晰的人帮助很大。

嘴唇要放松才能吹动起来，紧绷的嘴唇是很难有弹性地塑造语音力度的。放松嘴唇的时候舌头不参与，深呼吸一口气，然后把注意力慢慢归拢并集中在嘴唇上。嘴唇放松，牙齿合拢，轻轻地用气息吹动嘴唇，你将会听到嘴唇发出一种连续的"噗噗噗噗噗"的声音。先从弱的气息量开始，然后慢慢地由弱到强，从嘴唇的中心开始放松，还能顺便锻炼你对气息量的控制。

★ 增加舌头的灵活度

"三寸之舌，强于百万雄师。"我们的舌头可以说是世界上最强有力的武器之一了。可大家对舌头的运动还不够了解，你的舌头几乎没有做过主动运动——主动放松，主动加强舌头的力度与弹性。

小时候，我们玩过的很多有趣的游戏，其实都是有利于我们说话变清晰的。为什么爱做鬼脸的孩子说话也更轻巧灵活？这都是因为做鬼脸的同时也运动了很多与说话相关的面部肌肉，尤其是舌头。

弹舌练习一

舌头练习：舌尖顶下齿，舌面逐渐上翘，舌尖在口内

左右顶口腔壁，沿门牙上下转圈；舌尖伸出口外向前伸，向左右、上下伸；舌在口腔内左右立起。

舌尖的弹练：舌尖与上齿龈接触打响，弹硬腭。

弹舌练习二

小时候你应该玩过这样的游戏，舌头在口腔中呈放松状态，用少量的气息吹舌头，这样舌头就会在口腔当中抖动起来，给人的感觉就像是打嘟噜儿。

弹舌练习三

很多人口齿不清晰，问题不是出在口齿上，而是因为舌头太僵硬或太松懒！凡事都是过犹不及，我们需要做的是增强舌头的弹性，让舌头有一种可以被随时调用起来的爆发力。舌头的这种爆发力在说话的时候常常会起到决定性的作用。锻炼好了，说话的清晰度也会有所提高。这个弹舌练习就是使舌头在嘴巴中快速弹动，发出很清亮的像马蹄一样的声音。

★ 巩固发音清晰度的绕口令练习

口腔体操运动后，嘴部已经开始灵动起来了。这时候，你再练一练绕口令，以便巩固和体会一下声音的灵动，这是对口腔的共鸣和发音最集中的练习。综合上面的

三项技能，练习说下面这组绕口令。

1. 白石塔：白石白又滑，搬来白石搭白塔。白石塔，白石塔，白石搭石塔，白塔白石搭。搭好白石塔，白塔白又滑。

2. 装豆：兜里装豆，豆装满兜，兜破漏豆。倒出豆，补破兜，补好兜，又装豆，装满兜，不漏豆。

3. 盆和瓶：桌上放个盆，盆里有个瓶，砰砰啪啪，啪啪砰砰，不知是瓶碰盆，还是盆碰瓶。

4. 画狮子：有个好孩子，拿张图画纸，来到石院子，学画石狮子。一天来画一次石狮子，十天来画十次石狮子。次次画石狮子，天天画石狮子，死狮子画成了活狮子。

怎样在汇报工作时用声音体现出说服力

职场人士，想要表达的内容被人记住，除了必要的口齿清晰之外，更重要的是通过逻辑展露出自己的说服力。可是很多朋友常常会因为发音时重音落得不对，而闹出不少误解。

突出逻辑重音是说话有重点和主次的关键所在。一场重点突出、逻辑分明的汇报会为自己加分不少，再加上嘴皮子有力，吐字清晰灵活，和口腔共鸣产生的音色传递出理性气

质，这三项技能的放大，会让听众更加欣赏你的专业水准和职场好形象。

逻辑重音不同，最直观的听觉感受就是语言的快慢和节奏不同。而快慢与节奏不同，最终传递给听众的信息也就不同。逻辑决定了你交流重点的走向，是构成听众良好印象的第二个关键点。

设计好重音的落脚点，就是设计好了语言的节奏。不同的重音落脚点，所表达的意思也会跟着改变。如果没有预先进行设计，听众就很难听出你的重点和强调之处。时间一久，听众就会疲惫，即使重点很多，也仍然会让人走神。

★ "吹毛求疵"训练法——声音要有的放矢，才能突出重点

汇报就是情景剧，如果逻辑重音没说好，就会让人想出戏。练习朗读下面的句子，对比一下不同读法给你带来的听觉感受。字越少，越能突出逻辑重音落脚点所带来不同的含义！

"我是中国人"，重音落在"中国人"上，体会一下，给听众带来的感受是陈述出处。

有人说你不是中国人，你纠正对方，重音落在"是"，是强调"我是中国人"这个事实。

"我（重音）让你出去"，强调是"我"让你出去，而不是别人让你出去。

"我让你（重音）出去"，把逻辑重音落在"你"上，强调是让"你"，没有让别人出去的意思。

强调出去这个动作，读"我让你出去（重音）"。

安抚之声：
让下属的心得到宽慰

怎样让声音听起来更真诚而不至于让人误解呢？

真诚是以情感打动人的。首先定好声音的情感基调，然后再发声。真诚的声音给人的感受是感性的、关切的，在人体的共鸣腔体中，主导我们情感的是胸腔。如果人体没有共鸣腔体，我们的声音就会像蚊子的翅膀颤动时的声音一样，声如游丝；如果音质质感也没有办法表现出来，也许你的发声就是"塑料"式的发声。

双管齐下，安抚人心：胸腔共鸣为主的发声＋舒缓的节奏＝快速安抚下属的心。

第一步：调整胸腔共鸣点

很多人会将胸腔共鸣误解成是压嗓子，把声

音变低，但这只是纯粹地靠在喉腔部位，而没有引起真正的胸腔共鸣，声音会发闷。想要得到较好的胸腔共鸣，必须熟练掌握胸腹式联合呼吸，真正的胸腔共鸣必然是以较深的、流畅的气息为基础，气息把声带产生的声波反射到喉腔，然后进入胸腔。

我们先发个普通的"乌"音，然后尝试着把舌头向后面挪一点点，深吸一口气，这时候你的喉头会自然地向后面退一点，感觉上是把声音吞入咽喉。如果你有很好的胸腹联合呼吸基础，这个"乌"音基本就可以做到比较饱满圆润，能听出很好的胸腔共鸣。

当你能比较熟练地掌握上面的动态循环后，就可以尝试着结合气息，用胸腔共鸣说下面的句子：这次大家尽力了，项目没有谈下来，也许不是因为我们不够努力，大家不要灰心，还有新的挑战在等着我们。

第二步：说话转入舒缓型节奏，宽慰人心

"节奏"最初是音乐名词，而决定节奏的主要是两个因素：快慢和高低。在这两个因素的变动和调节之下，让杂乱的声音规律化，从而进化成音乐。语言跟音乐一样，它的节奏也是需要人为控制的。平时我们开车的时候，很多人习惯用导航，导航当中电子语音发出来的声音也是标准的声音，音色也不错，

但由于都是平均语速和音调，没有快慢高低的变化，听久了就会让人觉得烦躁和不舒服。这正是因为其语音并没有像真实人声一样传递出真情实感。真实的人声是有节奏的，节奏体现出我们的情感和心情，而机器发声仅仅只是单纯地传递信息而已。所以，如果声音里面缺少节奏，就会像机器语言一样，给人一种很假的感觉，显得不真诚。

和人相处，节奏很重要。节奏对了，两个人才能走到一起。对于生活，节奏也同样重要。一个人找到自己的生活节奏，就能过得平和、满足，拥有幸福感。掌控好了节奏，所说的话才能让别人听到心里，否则，虽然对方听到了你的话，但心里想的却是"你的话我无法相信，因为你的声音没有一丝感情"。

节奏就是我们说话的血肉，交流中的美妙旋律和节奏息息相关。感动人心的语言也是如此，没有感情的声音总会让人听起来缺乏真诚。而即使一句普通的话，如果加入了情感也会熠熠生辉。

说话与音乐在疏导情感方面是相通的，正如人在情绪低落时更喜欢温柔和舒缓的音乐，就像回到温暖的家人怀抱中一样，舒缓的话语同样能安抚人心。

★ 舒缓型节奏的声音练气

舒缓型：字与字之间的空间较疏散，但停顿并不很多，气息长而声音轻。语气转换都很舒展，重点强调的句段更加明显。

《再别康桥》就是很适合以舒缓型节奏朗诵的练习材料。这也是一首被人们朗诵得较多的作品，可以对比不同的朗诵版本来体会一下，看看哪一个版本最贴近你心中所想。在聆听他人作品的过程中，你更能体会舒缓的对比和感觉。

再别康桥

作者：徐志摩

轻轻地我走了，

正如我轻轻地来；

我轻轻地招手，

作别西天的云彩。

那河畔的金柳，

是夕阳中的新娘；

波光里的艳影，

在我的心头荡漾。

软泥上的青荇，

油油的在水底招摇；

在康河的柔波里，

我甘心做一条水草！

那榆荫下的一潭,

不是清泉,

是天上虹;

揉碎在浮藻间,

沉淀着彩虹似的梦。

寻梦?撑一支长篙,

向青草更青处漫溯;

满载一船星辉,

在星辉斑斓里放歌。

但我不能放歌,

悄悄是别离的笙箫;

夏虫也为我沉默,

沉默是今晚的康桥!

悄悄地我走了,

正如我悄悄地来;

我挥一挥衣袖,

不带走一片云彩。

温柔之声：
让对方倾心、宽心、暖心

如果你问我女人幸运的秘方是什么？我想，其中必然包括温柔的嗓音。

正所谓，声调传递情感、语言表现力量、措辞决定命运！

如果说惹人注意的是外表，那么仅次于外表的一定是声音。我们说话的腔调往往比说的内容更容易表明我们此刻正在想的东西和想要传递的自身形象。一位声音诚恳朴实、节奏不疾不徐的女性和一位虽精心打扮但说话咄咄逼人的女人相比，前者更能给人以舒适感。

你知道怎样用声音传递女性独特的"温柔"与"好"吗？

我曾经看过一个名为"非言语的敏感性测验"的测试。具体测试方法是这样的：给受试者

播放不同场景的短片,这些场景中包含我们常见的生活情境,比如把不合格的商品退给商店,彼此交流一些不愉快的话题等。当受试者看完之后,导演要求受试的人分享他们观看之后的感受,并说出他们觉得在短片情境里的人是怎样的心理状态。这些受试者根据角色的面部表情、肢体动作或者声音等信息综合判断。事实证明,在这个测试中判断准确的人,生活中也更受欢迎。总的来说,女性受试者比男性受试者做得更好,平均分也更高。不管从事的是什么职业,女性总会对人际交往中的关系和交流有更加敏锐的洞察力和捕捉力!

女性比男性更能瞬间感知他人的心理状态,因为女人的社交意识和敏感度更为纤细,更能全方位了解对方当时的思想和感情,因而女性能够建立更好的影响力和人际互动情感。

这种天生的社交意识,可以帮助女性获取到男性不具备的四项优势。

1. 同理心:深刻体悟到他人的感受,除了听到对方的语言之外,还能获取到对方交流过程中偶然传递出的非语言信息,包括表情、肢体动作、情绪等。
2. 具有极强的适应能力:女性更能专心致志地倾听,并快速适应他人。
3. 更快地了解交流时的规则:女性比男性更能快速地感知环境中的规则暗示。

4. 换位思考：女性能更好地运用自己的第六感去理解他人的意图、感受和思想。

这是女性较男性更优秀的"软"实力。而广大女性需要做的正是在声音形象中唤醒和放大自己天生强大的优势。这四项优势如果都能从女性的语言中体现出来，而不是传递相反的形象，女性就能更好地传递更高的交流价值。

简单地说，以温柔为主，快乐别人的快乐，悲伤别人的悲伤，就能促进积极情感的发声，激发更多的和谐要素！在这个过程中，自己也在不知不觉成为一个有品位的女人。所谓优秀女人看言谈，谈吐就是女人品位的高层境界。

为什么有的女人一开口就输了？

一些女性虽然拥有很好的外形，但是说话时语调过于平淡，并且调门比较高或者嗓门比较尖，声音干涩，同时讲话方式很奇怪，这些都会让女性的言谈与风度背道而驰，成为职业或事业发展的障碍。

改进方式：这个时候，需要女性更多地提高声音意识，意识到话语与我们的形象是相联系而不是隔离的。如果我们能意识到说出去的话就像我们的脸蛋一样，或笑，或柔，或媚，或犹抱琵琶半遮面，我们就会给自己的话语和语音做一些修饰，让声音形象也有一个清新靓丽的妆容。

培养一种听起来非常理解他人的声音，你会发现别人也会自然而然地理解你

起音降低一个调，能使声音更温润。

这是我反复强调的一个小习惯，这个小习惯真的是一件百试不爽的发声利器呢！作为女人，无论在什么场合什么情况下，讲话声音都不宜过高。音量太高，容易使对方产生压迫感，从而会不自觉地产生一种抵触情绪，非常不利于与人拉近距离。语调偏高、声音尖细的人应该尽量将音量调低，因为这样会让你的嗓音听起来更有同理心，让对方更感宽心和暖心。

丰富语调，恰当地反映你的内心世界，别让声音太出戏。

大多数女人心理活动很丰富，如果你说话的时候永远波澜不惊，表达任何情绪都只有一个语调，就会让听者倍感无聊。人说话的语调是贯穿整个句子的腔调，语调有区别句子语气和意义的作用，如果抽离了声音中的语调，比如你需要表现喜欢、惊喜的情绪，可是说话的语气却平淡得跟回答"吃了吗"一样，这绝对是对对方的巨大打击！语调可分为降调和升调，随着句子的语气和表达者感情的变化，可以变化出多种类型。语调能反映出一个人说话时的内心世界、情感和态度。当你生气、惊愕、怀疑、激动时，你所表现出的语调也会不一样。

另外，要避免吞音，说话不要太快，应该让声音更和缓。

说话时，字与字之间别太密，避免吞字，让字音清晰如"大珠小珠落玉盘"。

首先，语速放慢就能避免字和字之间太密。其次，落实到每一个字的时候，尽量把字音的声调发到位，发全就能避免吞音。如果你说话常常会不自觉地"吃"掉一些字音，那么可以尝试夸张发音，一个字两个字地夸张读。通过这种方式来降低自己的语速和增加自己的发音长度，在日常使用的时候慢慢地就会语速正常了。

怎样展现女性细腻的温柔

温柔的声音、婉转的音调、高低有致的韵律，这会使一个面貌平庸的女人变得异常有女人味，从而魅力倍增。在你脑海当中，一提到温柔这个词，你想到的声音会是谁的？可以是名人，也可以是你身边的朋友。我首先想到的是邓丽君，邓丽君的相貌不算是最美的，但是她却凭借甜美的歌声深受人们喜爱。

如果你听邓丽君的访谈，你会被她轻柔发声、细腻表达的形象所折服。她说话的时候特别善于拉近和观众之间的距离，她对于说话的节奏和速度的掌握也游刃有余，引人入胜、神态自若、耐人寻味。邓丽君说话时，音量没有大起大落，听起来很平均，音调不犀利、不娇媚，让声音听起来非常诚恳，使各个腔体的共鸣做到了和谐的搭配！

她的声音特质是一种细腻的温柔，简直是世间少有的完美女声，淡雅温柔。邓丽君的声音之所以给人这样的感觉，首先是因为不高不低刚好的女中音体现出一种刚柔并济的美感。这就是艺术的最高境界——雕琢后的自然。听邓丽君的声音就能够想象得到她那种优雅的女人形象。在充满噪声的社会里，邓丽君的声音就像诗一般，有独特鲜明的温柔质感。

> **知识卡　细腻温柔的声音所呈现的 3 种味道** ▶▶▶
>
> ### 1. 蔡琴的"温厚"
>
> 女人在社交场合说话，应以柔和谈吐为主。女人要使声音听起来尽可能地柔和，即便是遇到冲突或是表达一些强硬态度的时候，也要尽量做到柔中带刚，避免粗暴尖刻的说话方式。蔡琴的声音听了让人回味，给人以放松的感觉。究其原因，首先就是气息，她的气息很足，声音踏实，给人一种天然的温暖感。没有这种感觉的声音是轻飘飘的，没有力度，声音窄细，使人感觉很"浮"。可通过腹式呼吸来改变气息，人要坐端正，挺胸收腹，全身肌肉放松。吸气时吸到肺底，使两肋打开，腹部壁立；呼气时稳健、持续、缓慢。你可以想象一下，你面前的桌子上有一层灰尘，你缓缓地深吸一口气，然后慢慢地吹拂灰尘。
>
> ### 2. 小 S 的丰富语调
>
> 过于呆板的音调，让人听着乏味，生动且充满活力的

声音才是最有感染力的声音。

最典型的代表就是小S。看小S主持节目，有一种深深地被吸引的感觉。虽然从音质上来看，小S的声音比不上很多主持人，但她错落有致的语调、清晰准确的吐字和丰富的肢体语言与表情，无论是谁都会被感染！

3. 费玉清松软但清晰的咬字

费玉清的声音有一个很明显的特点，那就是他的咬字非常清楚但又不是很重，不至于让人觉得太僵硬，听起来彬彬有礼。

要想拥有充满魅力的声音，除了先天条件以外，通过后天的培养，也可以让自己的声音变得更加温柔和美妙动听。声音魅力在与人交流的过程中有着不可低估的作用，很多时候，你的声音魅力对一个人的吸引甚至超过谈话的内容。

★ 找一名温柔的女性角色的台词，开始进行练习吧。

在电视剧《红楼梦》中，林黛玉的声音特点就是气声特别多，而实声特别少，即使是严厉的话，她也说得软软的。

谁叫你送来的?

也亏你倒听他的话。

这是单送我一个人,还是别的姑娘们都有呢?

练一练

★ 虚声练习

与密度比较高的实声相比,虚声就是本身比较稀薄的声音,最明显的特点就是气息声明显,听起来很柔弱。在谈话中,在个别转折词或感叹词上加入更多虚声,就会像突然遇到可怜乞食的小猫咪一样,忍不住想要温柔以待。

想象自己坐在图书馆中,正在提醒旁边的人注意说话的音量,感受一下气息多、实声少的发音。

叹气练习:想想你很无奈的感觉,同时还要表现出内心的担忧,叹出一口"唤"。你会发现,用的气多,出来的实声少,或者是声音小,就会显得感性和温柔。

贵人之声：
用好声音的温度，使其充满磁性

我听过很多声音，如果贵气之声只是做外在技巧的练习，即使技巧十分纯熟，透露出来的心理色彩也是多样的：急功近利、自我陶醉、杂念横生。**真正的贵人之声，一定拥有声音语言的内在之力：心力！**

心力是什么呢？心力，是我们对自己内心趋向的一种控制能力！心力控制力量强的人，善于自律，说话声调平稳，声音洪亮，中气较足，这样的声音很容易给人留下成熟、稳健、自信的印象。随着内心的变化，声音也会有所变化，始于丹田，与心相通，从内而外起势强劲，出于喉，转于舌，辨于齿，发于唇，各个环节自然相通。

俗话说"自古贵人声音低"。我想，大概是

贵气之人敏感智慧，相互交流往往不费劲，所以用不着大声喊话。我比较喜欢一位艺术家的声音——陈丹青，温润柔和，轻言慢语说艺术。

> **知识卡　贵气之声的五个特征** ▶▶▶
>
> 1. 松，久听不累。贵气的声音让人听起来轻松，不会使人产生烦躁感和紧张感，像古典音乐。
> 2. 沉，声音厚实沉稳，不飘不摇，中气十足。
> 3. 柔，声音柔和顺滑，没有毛刺感，使人听起来舒适而没有压迫感。
> 4. 密，质感紧密，不漏风，不稀疏，不空洞。
> 5. 透，声音清澈，如清泉石上流，明晰，不含糊，使听者爽耳悦心，了然于胸。

内涵和气一样，虽然虚不可见，却会通过一些有形的东西呈现给大家，被听众感知到。贵气的内涵就是这种沉沉的"底气"，丹田之气为声之根本，心为声音尾端，口则为声音的体现。只要声音根强，出声则响。声音可以表现得多种多样，清脆、嘹亮、缓慢、急促、平和、舒长……声音听上去悦耳友好、声浅而清、深而内敛、亮而不浊、能圆能方，这些都能体现一个人贵气深厚。

贵气之声必有贵气之习

别让你的高音量破坏了你的修养：压低声音说话，不制造噪声，这便是贵气之人的行为底线。梁文道在《常识》一书中发问："是什么让香港人在十年后使自己在餐桌前说话的音量降了下来？"其原因必然包括香港人越来越文明，人均受教育的程度越来越高。

保罗·福赛尔在《格调》一书中说："蓝先生夫妇常冲着对方大喊大叫，声音穿过所有的房间；而白先生一家总是控制着自己的音量，有时声音小到互相听不见。"这里的蓝先生和白先生喻指蓝领和白领，保罗·福赛尔是用音量来剖析阶层的差异性。而在现代的都市环境中，到处都人满为患，人们一方面时刻捍卫隐私，另一方面也不愿做他人私事的无奈听众，因此，压低声音说话是现代社会人人需要遵守的基本修养。

音高不等于实力

在淑女和绅士文化中，最核心的理念就是自我管理和自我控制，目的就是不给别人带来麻烦和不便。在公共场合，刻意引起别人注意，是一种比较过时的魅力美学意识。如今，人们

更加欢迎低调有内涵的声音，在任何一个有人群的地方，每个人都应有这样一种自觉，仿佛自己在参加一场无人指挥的团体操，不要当破坏整体和谐的那个特例人物。

贵气之人不怪叫、不嘶吼，知道该说什么、不说什么，话里不藏刀，不冷嘲热讽，不尖酸刻薄，不冷言冷语。如果你希望彻底放松，或希望肆无忌惮地发泄情绪，私密空间是最好的选择。

细节中的修养

当有亲朋好友在场时，无论是聊天、吃饭、旅游还是出行，都请不要当着其他人玩手机和长时间打电话。今日之手机，正是考验人的贵气的试金石，是贵气之人非常在意的小小细节。当你这样做的时候，你就是在下意识地说："你们在座的人对我来说不重要！"

身为都市人，在公共交通场所，比如飞机、火车、公交车、地铁上，尤其需要注意，请不要旁若无人地高声说话或打电话。不要让你的随意给他人带来不便，也不要让你的声音显露出你缺乏教养。

王者之声：
点燃追随者的热情

想要成为各领域的领导人物，口才是进阶的重要条件之一，练习发出理想的声音是一个重要的课题。

政治家的声音品质会影响他们的听众做出何种反应，这种反应与听众对他们的话语的反应或政治家们表达的想法无关，而只与他们的声音有关。政治家把自己的声音用作是激发情感、表达个性和说服观众的一个强大工具。要想成为一位充满活力的领导者，你的声音和你说什么一样重要。

有魅力的政治家的声音没有单一的类型。魅力非凡的领导人能够洞察听众的反应，拥有较高的情商，知道如何根据他们的听众、所处的环境和文化来调整自己的声音，获得他们想要的反馈。

有技巧的演讲者会在演讲过程中改变自己的声音来吸引不同年龄、性别和背景的听众。精明的政治家们也能够在演讲过程中调整他们的声音来满足听众不同的期望。

当对选民发表讲话时，演讲者会努力让自己的音域更广阔；但当与其他领导人一起开会发言时，同一个讲话者会使用一个较窄的音域和较低的音调；在非正式的一对一的对话中，讲话者的音调变换最少。

"一个政治家在讨论外交问题时，声音听起来像一个独裁者。当讨论解决健康问题时，声音像一个慈善家。"一些微妙的声音气场工具被演讲者用来增加自己的魅力，它们是声音王者气场的增强器，包括声音的调值、横膈肌弹发力、共鸣的增强、面部表情、姿势、手势、目光和头部运动。

在奥巴马当选美国总统之前的200多年间，美国所有的总统都是白人男性，美国两大政党甚至从未提名过拥有非洲裔背景的黑人参加总统竞选。2008年1月，奥巴马宣布成立总统竞选试探委员会。2月10日，他正式宣布参加2008年美国总统大选角逐。不少人都认为，奥巴马的王者之声与口才使他成为民主党内最"黑"的黑马。奥巴马的爱国热情，他对梦想的执着，以及不凡的个人经历，都增加了他声音里的爆发力！

如果你听过奥巴马的公众演讲，你就能很直观地感受到他的用声风格。

> **知识卡　王者之声的三个特征** ▶▶▶
>
> 1. 声音洪亮，中气较足，这样的人讲话时能点燃听众的热情。
> 2. 话语沉稳有力、语速适中、讲话很少犹豫的发言者，精力旺盛，有领导之气，富于勇气和自信心。
> 3. 语势、语气抑扬顿挫，节奏分明，可增加演说的煽动力。

从小就"容易受到惊吓、爱哭"的乔治六世被称为"不情愿的国王"，却在国家危急时刻挑起了最沉重的担子。第二次世界大战爆发后，炸弹在白金汉宫的草坪上爆炸，乔治六世和家人没有选择离开，并成功发表了著名的圣诞演说，鼓舞了英国军民的士气。

但是在这之前，因为严重的口吃和害羞的性格，乔治六世对国王的新身份充满困惑和不自信。当时，凡是听过他演说的人，都会低下头，默默等待尴尬的结束。

其实，乔治六世的缺陷纯属正常，却不符合王室成员应有的威仪。于是，他的成长被严重扭曲。身为左撇子的他被硬逼着用右手写字，一旦用错手就要挨罚；他天生走路"外八字"，只好日夜带一副矫正器，双腿被硌得生疼，甚至无法入睡。内向的乔治六世因此才患上了严重的口吃。

语言治疗师莱昂内尔·罗格是乔治六世最好的朋友，他在

日记里描绘乔治六世是"瘦弱、安静、眼神疲惫的男人"。妻子伊丽莎白是乔治六世的精神伴侣,无论他去哪里,她都陪在身旁。每当他在演讲中停下来,她就轻轻碰他一下,鼓励他继续。

罗格和妻子是乔治六世的两颗"定心丸"。在罗格的帮助下,乔治六世的口吃渐有好转。

罗格所用的方法很简单——和国王探讨心事,再进行必需的气息和语音练习,为国王找回声音里的王者之气!

★ 王者之声的练习方法

首先,发表演说时增强声音的常用音量,声音洪亮的人会给人正直的感觉,所以说话一定要清楚而坚定。声音小的人多半是对自己的话没有信心。与人谈生意时,若声音太小则缺乏说服力,所以一定要说得清楚、明朗。只要认真努力地练习,一定可声如洪钟。

其次,话语完毕时,语尾要清晰,这样不但能把话清楚地传达给对方,也会博得好感。若语尾有奇怪的音调,一定会给人留下不好的印象。谈话时应面带微笑,做出友善、温和的表情。演说前如果很紧张,可以试试破解紧张的聊天放松法。若因紧张而发不出声音时,可做深呼吸,或与同事聊聊,疏缓紧张的情绪。

再次,练习声音抑扬的核心——声调。

在汉语里,一个音节一般就是一个汉字,声调也叫字调。声调是发音中不可缺少的组成部分,同声母、韵母一样,担负着重要的辨义作用。比如"题材"和"体裁""练习"和"联系"这两组词,如果没有音调的区别,就不能让人听出其中的差异;词义的指向不明确,就容易引发沟通的不畅。这些词语意义的不同主要靠声调来区别。当你能够正确运用各种声调进行公众表达时,掌握声调的基本知识就等于掌握了抑扬顿挫的核心,对于点燃听众的热情影响重大(见图2-1)。

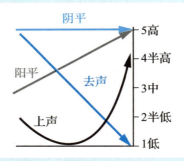

图2-1 普通话声调图

汉字的声调一定要发到位,否则情绪的感染力会减弱。我们之所以喜欢听电视节目主持人说话,正是因为她们标准的发音能让我们体会到词语的力量。

大部分人声调发不到位,主要是对声调的听觉不敏感,其

次是声带的力度控制不足、不灵活、太松散。就像弹簧一样，长久地不适当拉扯，就会失去原本的弹性及张力。

1. 阴平调（55）：高平调，调值为55，其主要特点是高而平。发音时，声带绷到最紧，始终没有明显变化，保持高音。如：妈 mā。

2. 阳平调（35）：中升调，发音时，声带从不松不紧开始，逐渐绷紧，到最紧为止。上升过程要直接、干脆，不要曲线上升。如：麻 má。

3. 上声（214）：降升调。发音时，声带开始略微有些紧张，但立刻松弛下来，稍稍延长，然后迅速绷紧，但没有绷到最紧。声音先降后转再扬上去，气息要稳住往上走，并逐渐加强，在普通话4个声调中上声是最长的。如：马 mǎ。

4. 去声（51）：全降调，调值为51。发音时，声带从紧开始到完全松弛为止。声音从最高往最低处走，气息从强到弱，要通畅，走到最低处，气息要托住，与声带配合好以避免声"劈"。全降调的音长在普通话4个声调中是最短的，在练习时一定要注意，去声的下降是斜线下降而不是直线下降，去声虽短也要有一定的发音时间。如：骂 mà。

调值不能点到为止

不要误以为越大声、越喊叫你就是王者了，弄不好被人说

成是"河东狮吼"。表现力要用对地方,把大吼的能量转移到字词的声音调值上去,内容固然重要,声音的表现力也千万不可忽视。

声调的形式是魅力的一个重要方面,一个有魅力的人可以引导身边的人迸发出和自己同样的激情。比如,当你魅力四射地与人交流时,对方也能很明显地感受到这种情绪的张力。请大家回想一下,演唱会上的歌手鼓动大家拿起手中的荧光棒,这时候,你会看到,慢慢地从少到多,人们手里的荧光棒一支接一支地举起来,最后汇聚成一股支持歌手的力量。歌手就是情绪的给予者,一根根被举起的荧光棒就是情绪的被感染者。说话也是这样的道理,说话是最轻松的管理,真正的王者就是要让自己说的每一句话都起作用,而不是带来对抗和不理解。

调值的高低虽然并不会影响内容的表达,但却会影响内容对听众情感的感染力。当你的调值不到位时,可以尝试先找下面的两个内在原因:①内心感受不够强烈,只是在表达时走了外在形式。②在表达时不够夸张,只是做到了点到为止。

调值主要影响的并不是你表达的环节,而是影响的听的环节。换句话说,就算你的表达再饱满,如果调值不准,别人听起来也会是怪怪的,就会很有一种"出戏"感,这和看电影时,你觉得演员演技实在是太差而完全没有代入感一样。

关于调值的困惑

常常有朋友问：平时说话以及读东西时调值都不够准，或许是因为方言调值的影响。在朗诵感情强烈的文章时，又会因为调值问题而无法表达出正确的感情，比如太激动就调值高，如何改变这种说话习惯呢？

第一步，多请调值标准的小伙伴听

本人的建议是，练习调值时最好有老师帮忙指导，因为初学者自己可能听不出来调值准不准。比如在发去声时，调值不准的初学者一般听不出来 5-1 和 3-1 有多大的区别。所以最好请老师示范标准读法，再对比你自己的读法，时间久了一定会有所感悟。一旦有所感悟，进步就是指日可待了。

练习普通话就需要打破固有的语言习惯，再建立新的语言习惯，可以说是一个回炉重造的过程，这是一个相对漫长的过程，但只要你肯练习，就一定可以有所成效。

练习普通话的唯一方法就是平时就要说普通话。注意，这里的普通话是标准普通话而非"塑料普通话"。我给它取一个名字叫"塑料普通话"，就是希望大家意识到，当调值不到位时，我们就只有其声，没有其韵，因为没有对听众产生足够的感染力。

第二步，从简入难，从简单开始，
练习调值的方法是用字词练习

先练习单音节字，再练习双音节词和多音节词，循序渐进。先练两字词，读准了再练四字词，然后再练语句，再练新闻，最后再练情感丰富的稿件。在语音问题解决之前，不要着急练习稿件。

练习的时候，一定要进行夸张的四声练习，一定要发得极其饱满，同时还要体会用气的感觉。每天必练的双音节词包括：菠萝、萝卜、棒冰、书包、书本、铅笔、捕鱼、比赛、鞭炮、水杯、大饼、汉堡、葡萄、苹果、螃蟹、排队、邮票、琵琶、皮球、啤酒、扑克、跑步。

要注意的一点是，对于调值不准的人来说，标准的调值一定会让你感到不适，这是正常的。如果你练习了十几分钟，甚至几十分钟、几个小时以后一点都不觉得累，那你肯定是没有练到位。

你一定听过"73855定律"吧？人们对一个人的印象，只有7%是来自于说的内容，有38%来自于说话的语调，55%来自外型与肢体语言。这是柏克莱大学心理学教授艾伯特·马伯蓝比做了长达10年的研究后得出的定律。在这个定律的指引下，我们能更好地展现声音里的王者气场。

回忆一下自己身边那些具备领袖气质的人，他们的声音形

态外显出的感觉很少是气若游丝或声浮气躁吧？他们的声音通常表现得自信、权威、有气场。

姿势调整是如何美化声音的

腹部呼吸法是怎样美化声音的？

1. 腹部和胸部均能储存氧气，使呼吸长久连续，并保持声音不紊乱。

2. 能放松肩部、喉咙、颈部的紧张之态，预防声音变调。

3. 呼吸稳健，气息充足，声音的大小、音质和说话速度较易控制。

口腔开合幅度变大是如何美化声音的？

把话含在嘴里，听起来令人着急，而且这样的说话态度还缺乏诉求力、诚意及说服力，甚至会使语意表达不清。要将自己的意思清清楚楚地表达给对方，第一要点就是张开尊口。当你发丫的声音时，嘴型是否能容得下直径三厘米的圆筒呢？有这样的张口幅度，才能发出最清楚的声音。想要发音清楚，要从基础发音开始练习：学习发音要从 a、i、u、o、e 五个音开始。练习清楚地发音，说话的音质将会有很大的改善。

正确的肢体状态是如何影响你的声音的？

良好的姿势可以使你吸入很多新鲜氧气来帮助发音，释放

你的气息和气场,不要憋着。所以要会用能充分补充氧气的呼吸法,也就是腹部呼吸法。如果觉得某天声音不太对劲,多注意姿势便可以改善。

坐着说话时要尽量伸直脊椎骨,这样说话时易扩张胸部,声音也较易发出,这是自己可以感觉到的。挺起胸膛,你的声音将会从胸腔里放出来;而如果下巴紧缩,声音听起来就会像从齿缝里蹦出来一样。说话时记得抬头挺胸,这样能防止喉头肌肉和声带的抖动。

紧张的嘴唇、咬紧的牙齿、僵硬的下巴都会扼杀语言中的共鸣。尝试着练习放松嘴唇和下颌来说话,同时也做一些室内私语的练习,比如站在地上,先小声说话,再张开嘴大声说,然后对比一下这两种方式。在公众场合,你不需要夸张地大声讲话,但是在说话时,必须适度地张开嘴,并让声音深沉、饱满地流泻出来,这样才能引起别人的共鸣。

训练姿势的方法:站立在墙边,肩胛骨和脚跟紧靠墙壁,此时腰部与墙壁之间有一拳头宽的空隙,这就是能发出好听声音的基本姿势。多数人会有这样的经验,当坐姿不正确时,发音也会感到困难,可见姿势与声音有密切的关系,不良的姿势不可能发出悦耳的声音。歌手演员们为了发出好听的声音,都是先从姿势训练开始的。因为姿势良好便不会压迫声带,可以毫不费力地发出响亮的声音。

语气是如何影响自信感的

同一语句由于高低升降的不同,可以表达多种多样的感情和意义。应多用增加自信的肯定语气,能帮助你传递一种权威和信任感。

对着镜子练习。每天对着镜子说一句增加自信的话,注意使用坚定的语气,降调,声音要有代入的力量,使自己的声音更具有表现力。录下来过段时间再听听看会有什么变化,同时配合坚毅的眼神。

试试用肯定的语气说一说下面一段话。

奥巴马在年轻人、少数族裔、底层平民和自由派中都有不少支持者。他能深刻理解美国的底层民众,具有一种亲民思维。事实上,蓝领阶层和社会底层选民是决定这次美国大选的最重要的社会力量。美国人民,尤其是底层人民有理由相信,一个能够放弃高薪为社区服务多年的法学博士,极有可能成为可靠的领导者。也正因如此,奥巴马的发言总是能够代表民众的心声,他每一次发言的心理重音都落得恰到好处,让人们不禁被他的语言魅力所折服。他的声音点燃了人们心中的希望,让更多底层平民相信,梦想可以超越种族和肤色。

用声音亮出关键词

很多人会以为,只有加大音量才能突出重点。其实你回想一下,那些特别有底气的人,很少会大喊大叫,仿佛他们轻轻一射,就能箭中靶心,从不浪费自己的哪怕一口气息。你也可以做到,多做做横膈肌的弹发练习和气息练习,别让力量随意飘散,体会气息的沉着、气息的持久度、声音弹出的力度,营造出王者之声的力量和雄浑感。

句子中的词语在意义上并不是完全并列、同等重要的,它们有主次之分和轻重之别。正如好听的曲子总是有适当和贴切的转折一样,公众讲话更是如此。在公众讲话时,发言者更要强调重点、突出主要情感的作用,有意识地对那些重要的语词或音节加以强调和处理,体现它们的重要性。

表达意思的重点词语往往就是重音的位置,所以把握重音的关键就是找到这些重点词语的确切位置,这就需要明确讲话的要点,弄清话语主旨,把握每句话的重点。

同一句话,由于重音位置的移动,表意的重点就会发生变化。

比如"今天我来这儿讲课"这句话,重音不同,语意就不同。

ˈ今天我来这儿讲课（明天不来）

今天ˈ我来这儿讲课（不是别人来）

今天我来ˈ这儿讲课（明天在别处讲）

今天我来这儿ˈ讲课（不是来聊天）

由此可见，重音的位置对语意有重要影响，正确使用重音是准确表情达意的关键。

如何把核心词语用加重的形式亮出来

领袖王者的声音魅力不在于完美的音色，而在于重要内容的准确表达和注意突出当次发言的关键点，以便于让听众能全然领会到他的主旨，不给人传递思维不清晰的模糊感，第一时间抓住事物本质。

巧妙设置停顿，突出重音

巧设停顿可制造言外之意和弦外之音，让人觉得"此时无声胜有声"，可以让听众去思索、回味和期待。停顿是指语言顿挫，它在口语表达中至少有两个作用。首先，停顿起着标点符号的作用，它作为话语中换气的间隙，既表明上句话的结束，又是下句话的前奏，以此加强语言的清晰度和表现力。其次，

停顿能使发言抑扬顿挫，它以间歇的长短、一定单位时间内次数的多少来形成讲话的节奏，给人以韵律美。

和重音一样，停顿的位置不同，一句话表达的语意往往也会不同。

比如"她了解我不了解"这句话，在不同的停顿之下就可以有不同的意义。

她/了解我不了解？（问是否了解自己）

她了解/我不了解。（承认自己不了解）

她了解/我不了解？（不承认自己不了解）

她了解我/不了解？（想证实她了不了解）

她了解我不/了解？（不相信她了解）

她了解我不/了解。（明白她了解）

重要词语的修饰

有感染力的声音仿佛每一个字都能充满力量，让你的字词"立"起来！

普通话音节分为声母、韵母、声调，也可叫作字头、字颈、字腹、字尾、字神。要想自己的声音具备"大珠小珠落玉盘"的效果，吐字归音要依照"枣核形"的方法，即字头和字尾占的时间短些，恰似一个枣核的两端，字腹占的时间长、力量也相对强些，好比枣核中间的"鼓肚儿"，一个音节的完整发音过程就像一个枣核的形状。对张嘴、运气、吐气、发声、保持、

延续到收尾进行一系列控制,而平时夸张的发音练习可以在正式场合让我们的声音更加立体。

哪些习惯会持续为你增加声音里的气场

持续学习

生活就是这样,如果你停止学习,你就没有了灵感的来源。多探索,向专业人士学习,利用你的社交网络。不管你想要做什么,都要深层次探究。不仅仅是通过读书学习,从身边司空见惯的事物中也可以学习。只要追求知识的脚步不停歇就行。对这个世界了解得越多,这个世界就越能成为你的舞台。

大声说出你的心声

虽然你可能对于这样做很反感,但言语暗示对于人类是非常有用的。学生在情绪低落的时候,大声告诉自己:"我可以过得很好!"只要能够大声说出来,你就能够做到。主动进行言语暗示,你的身体的神经系统也会产生一连串的应对,从而使你快速走出幽暗的情绪低谷。

定义你的目标,并确定实现目标的方式

当你开始尝试积极思考的时候,你就要定下你的目标。你该如何去实现?你该如何去调动能量?要知道,你的欲望一直

存在着，它只是被深深的担忧和恐惧掩埋在心底。你的目标要可行，如果你有疑虑的话，就将目标的范围缩小。想要自己创业但是不知从何下手？那么就定下目标去参加创业协会和培训班，或者结交创业人士，小的事情更加具体、更加可行，而且有用。

热情之声：
令人百听不厌

"很想和你交流我内心的真实感受，可是每次一听到你冷淡的声音，我说什么话的热情都没有了。"

把对方当作自己最亲近的朋友，所以想要袒露内心柔软的那部分给对方；习惯了坚强面对，在难得温柔的时候，本想要交流心事，话到嘴边了，但却因为对方声音里无意透露出来的"漠不关心"，话到嘴边又被逼了回去。

我曾经做过关于声音的调查，在被我们忽视的声音减分元素中，无精打采是情感的"冷却速冻机"。人总有低落的时候，倘若真的遇到情绪无法调动的情况，追随自身感受是很正常的处理方式。但如果声音影响了你的本意，使别人误解，给情感交流造成障碍，那就有一些得不偿失了。

你无精打采的样子也会使身边的人沮丧，人们都喜欢跟开朗的人相处。试想一下，当我们对生活充满激情，充满灵感和动力的时候，你也会更喜欢自己，何况是他人呢？这是人类能量感染力的自然流动，对方一定会感受到你的热情。

那么，如何才能拥有令人百听不厌的热情之声呢？

第一，声音要洪亮。很多人看到偶像时都会忘乎所以地大声尖叫！虽然这也是人们一种本能的热情表现，但在朋友面前请不要这样！更得体地展示热情的方式应该是调动充足的气息来发声，洪亮而不刺耳地发出感同身受的声音，用你的热情感染身边的人，而不是吓坏身边的人。

这里所说的声音洪亮可不是单纯的大嗓门，没有大喊大叫的必要，声音只需清晰而洪亮，这需要我们用充沛的肺活量来传递声音里那种朝气蓬勃的感觉！虽然音量的大小并不等同于热情的程度，但是声音微小却不免让人觉得缺乏热情、没有精神。当你告诉朋友他最近的新改变时，当你很开心能参与见证他的关键时刻时，不要小声呢喃，从肺部传递出来这份开心吧！

第二，说话的时候，时不时地用一些令人高兴的词语，会让听众更能感受到你的热情。倘若你的语言当中并不存在令人高兴的词语，即使语调热情，也会给人一种名不副实、不真诚的感觉。所以，当你适当放入一些热情的词语，然后再用一种能展现出你的热情的声音把它们表达出来就会事半功倍。

比如：

"谢谢你给我准备了这样一顿丰盛的晚餐。"

"天啊!女神,多年不见,你真的是'冻龄美人'!"

"你能来我真是太高兴了!"

即使你只是作为旁观者看到这些词语,你也能感受到听者听后的喜悦心情吧?注意,为了能更突出你的真诚与热情,在说这些高兴的词语时,你可以稍微停顿三秒钟,因为巧设停顿可以给听众营造一种突出重点的效果。另外平时要多留心那些常用的让人高兴的词语。

第三,在声音里加入一些微笑。当言语和表情不匹配时,言语就会显得很空洞。即使我们用力调整和伪装,也能被对方感觉到!当你跟同事或朋友打招呼时,面无表情和面带微笑所获得的回应一定会截然不同。我们的声音之所以无精打采,就是因为我们脸上真的没有表情啊!

当你照镜子的时候,你可以尝试练习将淡淡的微笑变得夸张,这样做的目的是确保自己的热情在经过声音传递的减损之后,仍然可以投射到对方心上,让对方看到、听到。

与被看到一样,微笑也是能被听出来的。

曾经有一次我在接电话的时候,把电话夹在耳朵下面,一边心不在焉地听对方说,一边继续用手点击鼠标转换页面消息。尽管当时我有意识地降低自己的动作所带来的声响,避免给别人留下自己三心二意的印象,但是对方似乎还是通过千里眼"看"

到了我的心不在焉!随后他说:"你能不能认真听我说话?"

从那之后,我一直在思考到底是怎样的力量让人通过电波就能感受到你是否在专心倾听。

慢慢地我发现,原来我们每一个人对声音和视觉都是天生的敏感者,这是从狩猎时代人们需要眼观六路耳听八方的本能中积累的基因记忆,虽然我们已经不用靠原始本能去解决生存问题了,但这些却成为我们人际交往中的一种"探测雷达"。

为了让声音的甜分不至于因太稀疏而引起误会,打电话的时候,你可以试着站在一面镜子前进行演练,这样你就能看见自己在说话的时候是否面带微笑了,因为脸上的笑容一定会透过声音传达出来的。同时别忘了两大对立的语义场:快乐类和痛苦类!词语的语义对人们情绪的感染是立竿见影的,所以请不要忘了加入那些能突出你的微笑和高兴情绪的词语。

试试以没有笑容和面带笑容两种方式大声念出下面这句话,然后再观察一下你声音当中的变化。

"听说你进了一家很棒的公司,真为你高兴,恭喜你!"

第四,慢慢来。情绪的感染就像"流感",大家在看足球比赛的时候,运动员的每一次进球都会让看台上的球迷们激动呐喊。记住,当你很着急地想要把话讲完的时候,对方就会从节奏和速度中感觉到你的不耐烦。

放松一些,慢慢来,这样你说话的时候语速就会慢下来,

就能让听众更容易听懂。应默默提醒自己：没有什么话是必须要一次讲完的，分几次讲完，慢一些，放松一些，让对方有参与感，这样就能创造交流的乐趣。

第五，动作不对会把"热情"吃掉。当你想要向别人传达最重要的信息时，或表达你为对方开心、骄傲的语句时，一定要注意与你平时说话的幅度进行区分，这样传达出来的热情才是经过修饰的，不会给人囫囵吞枣的感觉。

热情是可以通过练习获得的，情感也可以熟能生巧！多练习至少会养成习惯。坚持表现出热情，热情最终便会成为你的一种习惯。这个过程需要你的耐心和坚持，这是完全可以做到的。所以，从现在起就表现出你的热情吧！

打通热情声音背后的能量流动

很多人可能认为我们仅仅需要用好热情的声音技巧就可以了，但事实上，我更想和你一起思考，热情声音背后的能量流动。一个人声音中的无精打采如果并不是有意为之，那更可能是我们长久与自己的内心动力相分离，以至于我们找不到热情的动力在哪里，从而使能量传播受阻！所以，我要先带你一起来探索一下，找回热情之路，然后再来谈一谈热情之声的用声技巧。

不管是在家里还是在办公室，甚至在我们的内心，都可以

自己演练，让生活中的各种小事情来重塑自己的兴奋感，这些方法将帮助你撇开那些乌云，看到云边的金线。

请跟随我的提问，找一找你内心的答案。

你是否在过一种模板似的生活？

很多人都千方百计地想要适应符合社会价值的模型，但是别人享受的事情，我们不一定就觉得有意思。当你迷失自我，模仿别人的方式生活的时候，是很难对生活产生热情的。不要浪费时间循规蹈矩，只有当你自然地做自己，才不会被固定模式所异化，才能找到你自己的动力，并且能够紧紧地把握住自己的动力，然后便可以开始调动自己内心的热情。假装成为别人，将你的能量都花费在假装上面，就会没有余力去享受你自己的人生。为了点燃自己的热情，你需要首先找到你自己，随后就能认清模型和自己真实需求的区别。

找出你真正享受的、愿意一直做的事情

不管什么事情都可以。不管是建造飞机模型、做饭还是练习空手道，都尽情去做吧！找出时间去做，重新编排你的时间表，撇开其他不必要的任务，将时间和精力灌注在你喜欢做的事情上。给生活增添一份火花，点燃自己的热情。让你的兴趣成为你生活不可舍弃的一部分，它会给你动力，还会点燃你内心的火花。坚持下去，热情就会油然而生。

好奇一切，尝试新事物

想要重新体验惊异的感觉，你需要做的是尝试新事物。生活如果一成不变，当然会显得枯燥乏味。对于坚持了好几年的事情依然保持热情是比较困难的，不断地往生活中注入新鲜的活力，你的好奇心就会被激起。

变开心最简单的方法就是开始大笑

一旦开始大笑，大脑就会做出开心的反应，你的热情也就随之而来。大笑可以使人进入一种更好的心境里，让创造力和乐观的心态流动起来。

积极地思考与说话

我们的思考方式会影响我们做事情的态度和成效。感受一下下面两句话给你带来的情绪反应。如果有人给你安排一项你不太喜欢的任务，他可能会说："这次的难度是你做梦都没有想到的，祝你好运！"也可能会说："这个项目虽然有些难，却是可以攻克的！"

两种不同的说法，感觉如何？第一种让你非常气馁吧！相反，如果是第二种，你可能会感觉更有信心去拿下这个项目，因为第二种说法让你更有动力！热情就像一个孩子，会根据你的指挥去行动，如果你气馁、畏惧的话，这个孩子就

会迷失方向；而如果你充满自信、无所畏惧，他也将会焕发无穷活力。

让人们感受到你的热情是由衷的

我们通过肢体和语言表现出来的感情会在传递的过程中有所流失，所以不妨表现得夸张一些，这样对方接收到的就是刚刚好的信息。通过肢体语言，人们可以感受到你的热情是由衷的，他们也会被你的热情所感染。就像话剧舞台上演员们的一言一行，他们要表现得更夸张，才会让观众体会到他们想要表达的感情。

和气之声：
和颜悦"声"对他人

"和"可以指各种不同的声音互相协调呼应。修声就是修身，和气就是气和。

和气之声，宁静致远，淡泊平和，广结善缘。

大多数人都把和气理解为：说话要客气，态度要和蔼，即便受了委屈，也要忍耐一下。于是，我们把微笑涂抹在脸上，在不知不觉中把自己的脸变成一张"微笑的面具"，以便让他人觉得我们和蔼可亲，让他们误以为你是真的十分愉快。但这并非真正的"和气"，而只是戴上了和气的面具，从深层次上讲，我们的内心是割裂的。当我们去一个陌生的环境时，也是一种割裂，这种割裂就容易引起不适甚至生病。

同样的道理，当你的内心和你的微笑都是对立的，你根本不想笑，你的内心是撕裂的，你的

气就不和。你在撕裂自己的过程中,会感觉各种经历都会成为如此累人的事情,能量就被抵消了。

当你说话的动机错了,发出的声音与所想背道而驰,那么再美妙的声音都是欺骗,这怎么会让声音好听呢?

和气,反过来看,就是气和。这里所说的"气和"包括两个方面,其一是你自己身体的气能不能和,其二是你和周围人的气场能不能和。而前者又是后者的基础,和自己都相处不好,又怎么能和周围的气场融合呢?与自己相处好就相当于有一个健康的身体,内在与外在的健康是前面的1,后面的数字都需要建立在1的基础上;如果前面的数字是0的话,后面增加再多也是无用。

要理解"和气之声",我们先要理解心平气和。外在境界是我们内在身心的反映和投射,如果能把我们内在的身心调整好,外在的境界就会随之改变。好比一个收音机,你喜欢的节目不会主动来找你,关键是你怎样调对自己的频道。

我们可以找到一个简单的方法,从而把气调和,当自身心平气和之后,外在的境界将随之改变。

这个简单的方法就是呼吸和聆听,让声音的表层结构与深层呼吸相协调。

只是通过呼吸的连接,便可让自己的内心恢复平静。再通过呼吸,调整与外界的能量转换,以及你的身体和你所遭遇的处境。在聆听和呼吸的练习中,改变的不是别人,而是调和了

自己的心，调和了自己的气，你将不再是撕裂的，而是一致的、气和的人。这时候，你发出的声音会有平缓稳定的气息作为载体和支撑！

和气之声的声音形式

把音量降低，因为音量大会使人感到侵略性，使听者很不舒服。和气之人懂得掌握细腻的发声力道，给人一种很舒适的适中感。

声音里总有自然的微笑表情，使人愉快，营造温和的感染力。

向人道歉时，用起音较高、尾音降低的降调，拉近和听众之间的距离，给人一种展现诚意、表达肺腑之言的感觉。

多练习平调的独白，增加声音的稳定感。

在脑海中想象曾经让你快乐的画面，深吸一口气，说出"这里好美啊"。多以这种感受与他人交谈。

好习惯让自己气更和

保持身体健康：节制，食不过饱，饮不过量。我们吃进去的食物，不仅会铸造我们的身体，也会塑造我们的情绪。若疾

病缠身，气和也就无从谈起，所以要吃健康的食物，保持身体健康。保持良好充足的睡眠，如果你最近睡眠状态不好，可能会导致你情绪不佳。疲惫的身体也是很难平衡与调和的，疲惫基本上是气和的对立面。所以，该休息的时候，一定要好好休息！

节言：少说而精说，避免养成好争辩的习性。好争辩的习性会让你不自觉地在生活的小事上过于看重输赢，久而久之，会导致你在情绪激动时控制不住声音的稳重感，伤了和气。受过良好教育的人，很少会沾染好与人争论的恶习。

甜美之声：
沐浴爱河时，给声音里加点"蜜"

声音与五感相连。

我们总认为声音是和听觉相关，而色彩只跟视觉相关，认为眼睛和耳朵分别主导着不同的功能性作用。其实，听觉和视觉是具有通感的！人的感知从来就不是独立割裂的。我们对自己周边人和事物的感应一直都是一个立体的过程，不论是视觉、听觉、嗅觉、味觉还是触觉，一个感官会触动另一个感官的想象，从而组成人类最立体、敏锐的认知活动，影响我们的心理反馈。

张爱玲就特别善于运用词语的色彩，塑造自己独特的用词风格。她对色彩有着极端的敏感和感悟。比如，在《沉香屑·第一炉香》里，她描述竭力自持但又虚荣不能自拔的葛薇龙时，是这样描写的：薇龙那天穿着一件瓷青薄绸旗袍，给

他那双绿眼一看,她觉得她的手臂像热腾腾的白牛奶似的,从青色的壶里倒了出来,管也管不住,整个的自己全泼出来了。

手臂像热腾腾的白牛奶,穿着青的薄绸旗袍的身子像青色的茶壶,这就是张爱玲用色彩给我们描述的画面,这样一种非凡的想象力,为词语着上强烈的主观色彩。虽然我们读的是文字,但是却从张爱玲的词汇中让人物的特定心理内容像看图或看电影一样,感受到了最直接的冲撞。

《张爱玲文集》中描写景物和女人的文章,带色调的词汇就有上百个!所以张爱玲笔下的世界从来都不是单调的,而是纷繁复杂、缤纷多彩的。能还原她笔下世界的电影导演与摄影师都读懂了张爱玲的用色手法,力求在镜头的转换中,让我们能从视觉上感受到张爱玲眼中的世界。

不仅仅是文字的色彩,就连我们看起来色彩并无不同的墨,行走在宣纸上成为中国画后,也从单一变成了丰富的五色——焦、浓、重、淡、清。这五种色彩中又会有干、湿、浓、淡的变化。这些都说明,每一个事物中都包含丰富的层次性,而人与人差的就是这种层次性,声音与语言艺术的美感,就在于你的层次性有没有出来。

小女孩的声音非常招人喜欢,因为小女生的声音色彩最天然,这和小孩本身的轻盈心态也相关。小女生的声音是最典型的"带蜜的声音":有活力、有明亮的色彩,甜美、清新、阳

光，语调上扬时还会有特有的叠词，几乎包含了甜美之声全部四点重要元素。如果想要讲话时声若含糖、音色甜美、让人喜欢听，在平时的生活中，你应该多注意倾听小朋友说话，还可以主动与孩子们交流一些话题。请放下成人的预判，做一个学习者，我对给声音加入蜜糖的经验与实践也是得益于与孩子的深入交流。

甜美之声的蜜糖色彩应该如何搭配

第一，在语言中加入活力，减少声音里的沉闷感。当对方的激动人心遇上你平淡的腔调时，无论是多么曲折离奇的分享，都会被你平淡的腔调浇上一盆冷水！只要改变一下语调，就能使语言充满活力，轻轻松松将一次平淡无奇的交流变为一场妙趣横生的谈话。而这其中需要做的，就是在重点词语上用好"上升"的语调，这样就能在语言中加入上扬的活力和侧重点。并且，上升的语调会让我们在表达反面意见的时候，让人听起来也是忠言不逆耳。

第二，加入叠词，会让你更有女人味。比如，"明天你上班的时候，帮我带一点你家楼下的灌汤包吧！他们家最好吃了，拜托拜托了！"

第三，控制音量，不要用尖利的音调说话。女性的正常声

调高于男性,因此女性的声调通常容易失控。一旦对话变得活泼或激烈,说话的声调就容易越来越高,直到最后震耳欲聋。尖厉的声音会令人感到紧张和压力大,并会很快提高警惕。倒不如把开始的起音降低,形成渐渐代入的娓娓道来之感,既轻松了自己,又舒缓了他人。控制音量就意味着降低音调,所以请将你的声音放缓、放低,让人听起来轻松悦耳。只要发音清晰,降低音量反而效果更好!

★ 四步调色练习,给声音里加点"蜜"

共鸣:用一点点鼻腔共鸣,再搭配一些虚声来增强声音里的温柔感。

微笑:说话时嘴角上扬,带着笑意说话。

曲折调+升调:曲折调就像曲水流觞、蜿蜒流淌,能给声音中加入许多神秘的成分,好似犹抱琵琶半遮面。看电视剧时,内心戏很足的女演员都是运用曲折调的高手,可多模仿;升调:尾音上扬且拉长的声音感觉会给人一种甜美的娃娃音质感,尤其适合用于甜蜜恋人之间的交流。

诗歌练习:平时多读带有明亮和甜蜜感的诗歌,每天坚持朗诵和唱歌,要求做到口齿清楚、语音明亮、语速语调控制到位,时间长了,就会有明显的效果,坚持就是胜利!

你是人间的四月天

林徽因

我说你是人间的四月天;

笑响点亮了四面风;

轻灵在春的光艳中交舞着变。

你是四月早天里的云烟,

 黄昏吹着风的软,

 星子在无意中闪,

 细雨点洒在花前。

那轻,那娉婷,你是,

鲜妍百花的冠冕你戴着,

 你是天真,庄严,

 你是夜夜的月圆。

雪化后那篇鹅黄,你像;

新鲜初放芽的绿,你是;

柔嫩喜悦,水光浮动着你梦期待中白莲。

 你是一树一树的花开,

 是燕在梁间呢喃,

 ——你是爱,是暖,是希望,

 你是人间的四月天!

让声音更有色彩

从生活中汲取甜蜜之声的色彩。声音里的甜味也是亲密关系的一面镜子，给自己营造一台吸氧机，让自己从中吸纳饱满的气息吧。

靠近积极能量场

你是否曾经和一群总是批判世事不公、喜欢找外在原因的人待在一起过？负能量会传染，不知不觉中，你也会对事物充满消极情绪，脑子里总透露出"不"的答案。如果你想要让自己积极乐观、充满热情，那么尽量不要让负能量进入你的生活。

摆脱恐惧

像看待孩子一样看待自己声音的成长，母亲都会对孩子的每一次改变感到十分惊喜，我们对待声音的改变也需要换一种心态，抛开那些对我们自身的负面评价，让自己的声音在期待中慢慢完善起来。你最喜欢的建筑物的美，一群孩子堆雪人的场景，嗅一下篱笆内玫瑰的香味，这些简单的小事情或许都可以重新唤醒你内心甜蜜的感觉，甚至微笑的变化也会收到巨大的效果。这些简单的习惯都有助于你摆脱恐惧，充满爱意。

列出你感激的事物

促使自己积极地去思考的动力并不容易获得,为了减轻你的心理负担,可以将你感激的任何事写出来;能看到你所拥有的一切事物,让自己常怀感恩之心。那些让我们感激的事物往往是很常见的。比如,你健康的双腿!难道你拥有它们不感到开心吗?调动脸部肌肉,微笑起来!大声将你的感恩之情说出来!久而久之,习惯成自然。

第三章 塑造自己独特的声音气质

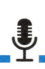

让声音形象更鲜明，成就影响力

你的声音的辨识度高吗？

说到这个问题，很多朋友都觉得自己的声音的辨识度挺高的，我相信我们每个人都会有类似的感受，直到有一天打电话时对方问："谁啊？"

"是我啊！"

"你是谁啊？"

你心中立刻感到不悦，失望指数迅速蹿升。

"我是谁你都没听出来？"

这时，我们可能首先是误解对方对自己一点都不在乎，但其实这真的不能完全算是对方的错误。

首先，我们之所以会过于相信自己的声音辨识度高是由于自我服务偏差导致的。由于人类心理的天然偏向，我们倾向于以有利于自身的方式

来进行自我感知——**把好的结果归因于自己，而把坏的结果归因于其他。**

社会心理学家们在研究自我服务偏差是如何影响我们的表现时，曾经做过一个实验。实验给人们呈现一系列面孔：自己原本的脸、自己经过变形的吸引力更高的脸、自己经过变形的吸引力更低的脸。实验的结果是：**我们倾向于把吸引力增强也就是更美的面孔，而不是自己原本的脸，定义为自己真实的样子。**

回想一下，你微信朋友圈的所有照片，是否都要经过人像美化才能发出去？每发一次微信语音后，你会不会自己再复听一遍？

如果你已经把自拍里经过美白、磨皮、瘦脸的自己当作是自己真实的样子，生怕别人发现人和图之间的差距，你就可能已经陷入自我服务偏差了。

同样的道理，当你面对着来源于你自己的两种不同的声音，一种是自己平时听到的更低沉、更有层次和磁性的声音，另一种则是录音中那个普通且没有经过大脑自动修饰的声音，**你是否会更倾向于认定那个"好听"的声音？其实，不够好听的那个录音才是真实的。**

虽然我们有自我服务偏差的心理，然而**我们并不能把客观条件当成主观世界一样去随意改变。**别人看到的你和镜头下的你是一样的，除非我们在真实的世界里真的变美，让我们能赶

上美化后的图片。不断完善和提升自己，才是变劣势为优势的明智做法。

每个人的声音都有一定的辨识度，否则你不会听出你家人的声音，不会听出你的某位朋友在电话里的声音。但是，我在这里谈到的是持久辨识度，也就是与你交流过之后，就能让对方长久记得的听感。我通常将拥有这种能力的人称为声音界的"土豪"，值得珍视。典型的人物例子就是张涵予。在竞争激烈的演艺圈中，张涵予正是凭借出色的声音而逐渐进入电影圈和观众视野的。张涵予最开始被人们记住的，就是他那深沉浑厚、自带混响的"低音炮"，这就是他的音色本身带来的天然辨识度。

那么，问题来了，如果我们不具备这种辨识度，就只能被人淡忘吗？也许你会有一个误区，即成年后声音就不能调整了。事实上，我们能通过后天学习掌握一门完全不同的语言，我们也一样能重新塑造发声习惯和突出优势发声部分。

我在变声期由于声带的不适应而曾经一度灰心丧气地觉得自己的声音无法拯救了，但是经过自己的调整和训练，我又重新塑造了好听的声音。当你让自己的声音形象更鲜明时，你的生活也会因此而重新发光。也许你会觉得夸张，其实，我们听到的许多有特色的歌手的声音正是通过训练才形成的。你听到的很多有辨识度的声音并非只是使用我们所说的"天然"资本，它们还经过了更强力的凸显训练，放大了自己的优势。

先来说说为何要保留和突出你的优势部分。所谓优势,就是我们已经形成的发声惯性的结果。我一直强调,大家要用辩证的眼光去看待自己,而不是一味地认为声音自有一种单一的美好标准。比如很多人喜欢王若琳、蔡琴等女性说话时的那种干练和中性感,而这种特质在她们歌唱的时候又别具一番风味。再比如王菲的声音比较纤细,但是她却打磨出了自己空灵的唱腔。类似的例子还有很多,他们都善于运用自己独特的声线找准路数,打造自己的声音辨识度。说话也一样,只要不是太具"违和感"——过于沙哑、尖细、暗沉等,善用自己的声音进行差异化定位,便也是一种弯道超车的方式。不过,由于大部分人很难对自己的声音进行细致的评测,所以这需要专业的指导。

你在说话过程中日积月累形成的这些发声习惯越是特殊,辨识度也就越高。

梅兰芳先生年少时苦练声音功夫,塑造自己独特的梅式唱腔,并且数十年如一日地坚持练功。《梅兰芳传记》中提到一句话:"所谓大师,不过就是当时代选择他时,他已经一身玲珑。"

怎样为自己的声音增加让人持久记得的辨识度呢?

找到你最自然的发声状态

为什么很多人都觉得别人的声音有特点、有辨识度,却几

乎很少有人真正关注过自己的声音？很多人总觉得自己说话不好听、没风格，这也许是因为你根本还没找到自己最佳的发声状态。不正确、不科学地发声就会造成原声被模糊，让你听不到自己声音的本真。是的，声音也有"初心"。我们每个人其实都有自己最棒的声音，也就是你声音的元气——那种让你最舒服的发声感觉。

练习方法：从观察自己平常说话的声音开始，轻轻地叹一口气。这个时候，你的声音是自己的自然起音，我们日常说话的声音就是我们最自然、最放松的声音。当然，我们会因为不同的人或场景转换我们的嗓音，同时情绪也会对嗓音造成很大的影响，所以我们要做的就是集中注意力观察，在自己不同的嗓音中，哪一种才是最舒服的状态。这会为我们提供很多意想不到的信息！

你的记忆中一定有你闻到好闻的气味时的感觉，可以是玫瑰花、奶油、菠萝或烤箱里热乎乎的面包的气味，也可以是你劳碌一天回到家，餐桌上飘来的饭菜香。现在用你的鼻子吸气，在脑海中想象你闻到了某种好闻的气味，随后大声地表达自己的感受，你可以随便说点什么，比如可以说最简单的"哇，好香啊！"或者"这气味真棒啊！"注意观察你声音的变化，当你闻到了好闻的气味后，内心会充满喜悦，在这个时候你脱口而出的声音会充满着柔和感，这种柔和感与你白天在会议室里交谈时所使用的声音完全不同。白天你在会议室里很可能由于兴

奋或紧张而发出高亢的声音，但是这时你的声音是从身体里很低很低的位置发出来的，你能听到声音里美妙的共鸣感，十分动听悦耳。

如何确立自己的发声风格

第一，模仿别人，多尝试、多探索你的声音发挥空间。

模仿是为了更深入地了解自己的声音。当我们在模仿他人时，我们实际上也是在探索自己声音的未知领域。因为当你模仿的人不同，能接触的领域也就不同。然后你会开始探索声音为什么不能发到位的原因。就像玩游戏，在不同的关卡我们可以使用不同的道具。

第二，列一个清单。

在清单上写上一些我们用来形容自己的关键词，例如可爱、冷酷、顽皮……然后再让我们的同事、朋友、家人也加入进来，让他们也用一些词语来描述你，因为我们对自己的认知往往是不够完善的，所以我们需要了解他人心中的我们的性格形态。渐渐地，我们也许就能发掘出一个最真实的自己，也就能知道应该用怎样的声音去表达自己了。

第三，创造记忆点。

自己创造出声音的记忆点，然后传递给听众。具体的做法就是靠寻找一个特殊的发音位置来获得一个特殊的音色。其实

每个人的声音都有所谓的辨识度，但是要创造出强大的辨识度，就需要在听众的记忆点上分别做好细致的打磨。

音色本身的打磨 + 处理方式的独特 = 声音的辨识度

在运用共鸣来打磨最适合自己的音色时应有整体观念，不可只强调一个部位的共鸣，高声区多以鼻腔、头腔、口腔、喉腔共鸣为主，中声区多以鼻腔、口腔、喉腔共鸣为主，低声区多以口腔、喉腔、胸腔共鸣为主。

第一，不要咬着牙发音，要打开口腔，提起软腭，这样能增加口腔的空间，扩大共鸣腔体以及声音的响度，使声音明亮。避免挤压出现声音"扁"的现象，后声腔打开，这对充分用胸腔和咽腔的共鸣也有好处。

第二，不要压迫喉头出现喉音，要使舌根、下巴放松。压着喉头说话，还误认为是说话有共鸣，是常见的错误用声方法。这种声音极不自然，下巴肌肉紧张，口腔不能拢圆打开，舌根提起使喉头受到压迫，气息不畅通，声音靠后，无法送出。

第三，发音时要感觉到经口腔出来的声音，沿上腭中线进行，向硬腭前部冲击，这样发出的声音才能明亮、集中。

一般来讲，说话表达以口腔共鸣为基础，适当地使用鼻腔共鸣和胸腔共鸣。口腔共鸣，是所有共鸣腔体中最为积极的部

分，是你使用最多的部分。口腔中舌头的舒、平、卷、顶，软腭的升垂与舌根的升降，槽牙的开合，都直接影响声音的自然圆润、清晰纯正。所以打磨音色时必须要重视口腔的状态和锻炼。

声音细节的处理与打磨

1. 特殊的转音

多练习曲折句调，在每个转音时，注意观察自己是如何做语调转折的。生活中存在很多截然不同的句调转折方式，就连你自己在面对不同的人时，转音也会改变。比如你跟自己的好朋友在一起时的声音，和你与长辈在一起的声音就明显不同。

2. 自己是否有特殊的口音

口音是声音的表征结构，口音特殊也能创造出记忆点。

3. 特殊的起始音和尾音

王熙凤起始音高，林妹妹起始音低，但都不影响她们彼此的声音辨识度。找准自己的起始音，细腻掌握自己的声势与情感运动形式。看电影电视时，可观察剧中人物与自己相近的发声方式，通过观看人物的表达，对比拿捏自己情感表现不足的部分。

华丽转"声"的四把钥匙

第一把钥匙：音质，善用不同共鸣腔体，改变说话的质感

人主要有五大"共鸣腔"：口腔、喉腔、鼻腔、胸腔和头腔。声音共鸣点的主要位置决定了"共鸣效果"，由于不同的"共鸣点"落脚不同，因此"共鸣效果"自然就不同。确定的方法很简单，你只要张大嘴巴，发"啊"音，就能发现你常用的"共鸣点"的位置。

如果你的声音单薄、柔弱，就说明你的共鸣点靠前，即主要是口腔共鸣和喉腔共鸣；

如果你的声音洪亮、有力，就说明你的共鸣点靠中，即主要是口腔共鸣、喉腔共鸣和部分胸腔共鸣；

如果你的声音饱满、磁性，就说明你的共鸣点靠后，即主要是口腔共鸣、喉腔共鸣、鼻腔共鸣和完全胸腔共鸣。

★ 体会不同共鸣区的质感

口腔共鸣：一般我们采用双唇用喷法（发 P 音）、舌尖用弹法（发 T 音），要有意识地集中于一个点发音，就像子弹从口腔里射出，发音时鼻腔要关闭。捏住鼻子试几次，就感觉到了。

发音响亮的词语练习：澎湃、冰雹、碰壁、玻璃、蓬勃、批判、拍打、百炼成钢、波澜壮阔、壁垒森严。

象声词练习：吧嗒嗒、滴溜溜、咕隆隆、哗啦啦、当啷啷、刷啦啦等。

胸腔共鸣：模拟钟声敲响的感觉，咣……逐渐收回，越来越小，直至声停。发出时注意距离，收回时收到胸底。

胸腔的空间及共鸣能量大，发出声音有深度和宽度，声音听起来浑厚、宽广，会给听众一种庄严、深沉、真实和可信感，是口腔共鸣不可缺少的基础。

"a"元音直上直下有滑动练习。或者用手按住胸口，发"a"和"ha"音，然后读海洋、遥远等词。

夸大的三声练习：hǎo、bǎi、mǐ、zǒu 等
随后念百炼成钢、翻江倒海等成语。

第二把钥匙：音阶，扩展音域，获得能量空间

我们的自然声音通常都比较固定，变化幅度不大，容易形成单一的听觉感，通过加大声音的弹性练习，可以获得更大的能量空间，比如以前你只能发低音，通过练习，你连高八度都能上去了。

★ 培养一种演员的心态，拥有瞬间安静和瞬间疯狂的"演技"

这样做可以扩展音域、加大音量、控制气息，练习时注意声音的高低、强弱、虚实、刚柔、厚薄和明暗的变化。扩展音域最常使用的训练方法有两种：一种是上绕下绕练习；另外一种是用同一首诗歌进行不同音高的朗读。

上绕时，我们应该注意要从自然音高开始。所谓自然音高，就是说你张口就可以来的，比较轻松就可以发出来的音高。层层上绕，气息要拉住，小腹逐渐收紧，这是上绕。下绕练习正相反，就是从自然音高开始，层层下绕，气息要托起。上绕时要拉住，下绕时要托起，小腹逐渐放松。

发 a、i、u 由低音往上滑动，然后再向下滑动，注意控制好窄音"i"的口腔开度。加强气息控制，声音不能

出现拥挤感。

a、i 混合绕音，螺旋式上绕、下绕练习。

远距离对话练习，练习时随时改变距离，比如：

A. 喂——小兰——小兰

B. 唉——我在这

A. 快——来——啊

B. 什么事——呀

A. 咱们——去玩吧

B. 好——吧。

第三把钥匙：六种节奏的变换

1. 轻快型

多扬少抑，多轻少重，音节少而词的密度大。基本语气、基本转换都偏于轻快，重点句段更为明显。

2. 凝重型

语势较平稳、音强而着力，多抑少扬，音节多而词疏。基本语气和基本转换都显得凝重，重点句段更为明显。

3. 低沉型

语势多为落潮类，句尾落点多显沉重，音节多且长，声

音偏暗。基本语气、基本转换都带有沉缓的感受，终点句段尤甚。

4. 高亢型

语势多为起潮类，峰峰紧连，扬而更扬，语不可遏。基本语气、基本转换都趋于高昂或爽朗，重点句段更为突出。

5. 舒缓型

语势多扬而少坠，声音高而不着力，音节内较疏但不多顿，气长而声清。基本语气、基本转换都较为舒展，重点句段更加明显。

6. 紧张型

这种类型可以很直观地表现紧张激烈的气氛，多扬少抑，多重少轻，音节内密度大，气较促，音较短。比如我们平日里喊的口号"一、二、三、四"。基本语气、基本转换都较为急促紧张。

知识卡　转换节奏的方法 ▶▶▶

用好这几种组合方式，语言感染力瞬间升级。

1. 欲扬先抑，欲抑先扬

声音进行高低变化，形成峰谷相间的起伏关系。内容的主要部分必须以较浓的色彩、较重的分量表现出来。明确了主要部分，还要认真考虑次要部分如何表达，怎样为

主要部分铺垫陪衬。这主与次之间，有时用抑扬显示它们的区别和联系。如果主要部分要扬，次要部分就要抑，反之亦是。

2. 欲快先慢，欲慢先快

快慢问题，在比较中表现为词的相对疏密程度，词疏则慢、词密则快。同样，少停紧接就快，多停缓接就慢。

3. 欲轻先重，欲重先轻

轻重变化可以包括虚实变化，因为实声中有轻重之分，轻到一定程度就会转为半实半虚的声音。由轻转重、由实转虚等，能够形成轻重相间、虚实相间的回环往复，造成节奏感。

★ 用不同节奏演绎同一段绕口令，或将一段绕口令用多种节奏转换来表达

红饭碗，黄饭碗，红饭碗盛满饭碗，黄饭碗盛饭半碗。黄饭碗添了半碗饭，红饭碗减了饭半碗。黄饭碗比红饭碗又多半碗饭。

哥哥捉鸽　哥哥过河捉个鸽，回家割鸽来请客，客人吃鸽称鸽肉，哥哥请客乐呵呵。

一个胖娃娃，捉了三个大花活蛤蟆，三个胖娃娃，捉

了一个大花活蛤蟆，捉了一个大花活蛤蟆的三个胖娃娃，真不如捉了三个大花活蛤蟆的一个胖娃娃。

老爷堂上一面鼓　老爷堂上一面鼓，鼓上一只皮老虎，皮老虎抓破了鼓，就拿破布往上补，只见过破布补破裤，哪见过破布补破鼓。

★ 朗读散文练习情绪的节奏，整体的篇章布局安排的是回环往复、错落有致

《对岸》

泰戈尔

我渴望到河的对岸去。（舒缓地）

在那边，好些船只一行儿系在竹竿上；人们在早晨乘船渡过那边去，肩上扛着犁头，去耕耘他们的远处的田；在那边，牧人使他们鸣叫着的牛涉水到河旁的牧场去；黄昏的时候，他们都回家了，只留下豺狼在这长满着野草的岛上哀叫。（轻快地）

妈妈，如果你不介意，我长大的时候，要做这渡船的船夫。（稍微紧张地）

据说有好些古怪的池塘藏在这个高岸之后。雨过去了，一群一群的野鸭飞到那里去。茂盛的芦苇在岸边四周生长，水鸟在那里生蛋。竹鸡摇着跳舞的尾巴，将它们细小的足印印在洁净的软泥上；黄昏的时候，长草顶着白花，邀月光在长草的波浪上浮游。（舒缓地）

妈妈，如果你不介意，我长大的时候，要做这渡船的船夫。（舒缓地）

我要自此岸至彼岸，渡过来，渡过去，所有村中正在那儿沐浴的男孩女孩，都要诧异地望着我。（稍微紧张地）

太阳升到中天，早晨变为正午了，我将跑到您那里去，说道："妈妈，我饿了！"一天完了，影子俯伏在树底下，我便要在黄昏中回家来。（轻快地）

我将永远不像爸爸那样，离开你到城里去做事。（稍微紧张地）

妈妈，如果你不介意，我长大的时候，要做这渡船的船夫。（舒缓地）

节奏的类型不是单一的，也绝对不是一成不变的。对节奏的类型和转换方式有了认识之后，就能用不同的声音形式去精准地表达出情绪的变化，让自己的声音更富于变化性和感染力。

同时，也能识别对方语言节奏中传递的内心状态，从而能快速理解他人。

第四把钥匙：音长

所谓音长，就是声音的长短，有的人说话音长很短、短促有力，而有的人说话音长很长、疑惑缓慢。音长短，会给人干练的感觉；而音长较长，会给人一种总是拿不定主意的声音形象。

大胆突破自我，营造说话气势

想要营造说话气势，第一步就是要解开自己的束缚。其实这并不难，只要把自己想象成一个演员，我们就能立刻有代入感。比如：演员在表达不同情绪的时候，会调用各类共鸣腔体通力合作。同时，演员的感情表达比日常更丰富，这是艺术表现力的需求。同样的语言，你应该去揣摩应该如何表达才能传递有感染力的情绪。

我们在自己的舞台上，难道不比明星演得好吗？我们有自己真实的生活体验和情感，而且对自己专业的熟悉程度更高，所以应该对自己的表达更有信心。

通过这样的代入感和表演模仿，你就能达到自己声音变化的极限，甚至能挖掘出自己的潜力，探测出你也完全具备的"表演"能量！表演所需的能量其实就是比生活中更加浓烈的情感，不然

怎么能以情带动荧幕外的观众呢？这些能量是你本身就有的，只不过没有被激发出来。所以我会建议我的学员参加爱好者的戏剧社，以更快速地找到当演员的感觉。事实上，大部分学员都能有所突破，只要给予适当的引导就可以。

你能不能像演员一样，在表达情绪的时候把情绪调动起来？这有赖于我们平时对自己的锻炼：在不同的环境中，迅速适应与不同的人演对手戏！

第一步：放下偏见，相信自己

因认定自己声音难听而抗拒营造气势的人，大都不是声音真的难听或没有气场，而是自己认为别人觉得我们的声音很难听，**也就是所谓的让自己陷入地狱的人往往是我们自己。**当过度关注他人的评价时，别人的任何一点风吹草动都成了自我怀疑的证据。从现在开始放下偏见，相信自己，真正开始从心底喜欢自己吧！你的声音可以营造出气势，使自己变得更加有气质。

在练习的时候，如果放不开，试试从心里给自己暗示：没什么大不了的，一咬牙就过去了。演员的台词训练课也正是这样锻炼的。当你自己多尝试几次"瞬间释放"的技能时，你就会发现营造声音的气势并不太难。简单说就是要敢于演、热爱演，勇敢地站到舞台的中央。在属于你的舞台上，你就是最好

的演员！恭喜你，你已经突破第一关了！

加入脸部和肢体动作。找一面大镜子，对着镜子，看着自己，想象自己正和别人交谈，对话内容也不必复杂。一遍一遍地练，直到在镜子中看见符合预想的、自信的自己。先观察不同情绪的表情变化，对这种表情变化熟悉之后，当你在看电视等视觉表演艺术的时候，你就能更加灵敏地感受到这种表情会透露出什么样的声音形象。

第二步：爆发力加码训练

锻炼膈肌，目的是使它们有力而灵活，在发声当中提供稳定充足的动力，保证声道的畅通。首先是膈肌咽壁的锻炼，可以通过发"hei"音合并进行。也就是说，膈肌和咽壁的锻炼在这里是合并进行的。

具体的做法是：首先，深吸气以后，用横膈肌弹发用力，把这一口气发出两三个扎实的"hei"音，就像军队军官喊跑步口号：一二一、一二一……但我们练习时要发得更加用力。然后，在做好第一步的基础上要增加弹发次数，再进入第二步，直到一口气能够弹发七八次。需要注意，在弹发的过程当中，气的力度应该是均匀的。最后，要由慢到快、稳健轻巧地连续弹发"hei"音，最后达到要慢就慢、要快就快的程度。

第三步：注意瞬间爆发的情绪对声音气势的改变

就像你在看情感类电视剧，正为女主角的可怜身世而撕心裂肺时，突然插入广告一样！就是要有这种快速融入其他情境的突然。要随时能在两种状态中转换——"狂欢是一群人的孤单"和"孤单是一个人的狂欢"。

设想这样一种情境：此刻你刚要进入自家小区，正好遇到了飞车党冲过来抢包。你猛地开始呼救："有人抢劫啦！快抓贼啊！快来帮忙啊！有人抢劫！有人抢！"你这么一喊，就会发现弱小的你的声音里居然潜藏着如此大的能量！

★ 声音的放置训练

> 音量到底要多大才能让别人感受到自己内心的起伏？这就需要我们在心中装入一种声音的空间感。很多时候，我们之所以当众讲话缺乏气场，就是由于我们内心只有原来一对一说话的空间感，而不知道一对多的场合也需要我们提升声音的空间能量，把声音投射到你希望传达的最远听众那里。一个人的音量和各方面相关，先天声线、气息运用、口腔喉咙的状态等，甚至还和性格、生长环境、生

活经历等相关。总而言之，后天能够塑造的部分一定大于先天，只要你的声带没有问题，每个人的声音都富含能量。

建议在宽广、辽阔的地方训练你的音量，这也是为什么生长在地域广阔的地方的人们，声音普遍比城市里的人更大、更洪亮。

更重要的是对现场环境的想象力，以及将这种环境和我们的声音要联系起来。这个练习可不是只有声音大和声音小这一个层面，它和我们的音调、节奏、咬字松紧、情绪等都有关联。

练一练

★ 面对10人、100人、1000人讲话的不同方法

想象你是在对10个人说这句话。

"今天，我们非常荣幸地邀请到了真格基金的创始人徐小平先生和大家进行交流，掌声有请。"

声音形式：因为所面对的人不多，空间紧密，是一个很小的空间感，所以这个时候你的声音要传递出亲切自然的交流感，音量要适中，音色要比较柔和，咬字相对轻松，传递出节奏轻快、情绪愉悦的感觉。

想象你是在对100人左右说这句话，以最后一排能听

清楚作为标准。

"今天,借此机会,我向参加会议的各位嘉宾拜个早年,并衷心祝愿大家及家人新年快乐!身体健康!阖家幸福!万事如意!"

声音形式:目光感觉放远、延伸,相较于十几人,面对 100 人说的时候音调会有所上调。同时,你的目光要延伸到最后一排,声音和目光的感觉都要放远。声音要更大更扎实,节奏更稳,停顿的地方增多,情绪更具感染力和鼓动性。

想象你是在对 1000 人左右说这句话。

"亲爱的伙伴们,激动人心的入场仪式马上就要开始了,现在,让我们用最激动的心情、最热烈的掌声欢迎各位运动员入场!"

声音形式:情绪饱满,调动全身说话,感觉声音是从你身体的四面八方立体传递的。声音从下往上透过你的头顶向外穿透出去,极具穿透力和感染力,气息更下沉,音调增高,音量增强,停顿增多,咬字规整积极,突出关键词。表情、肢体也要积极配合。

在练习的过程中,不要只是机械地提醒自己大声点、小声点,要感觉和想象自己是置身在真实的环境中,同时要用手机录音,再反复听录音。听的时候,要从听众的角

度去体会自己的声音有没有达到场合、人数的要求，能不能听出这种空间感。

在大多数的表达场景中，说不好也没什么责任，理应没有压力，应把每一次需要说话的情景都当作积极练习的场景，放松心态，表达出来。经过充足的练习之后，关键时刻才能泰然处之。

避免语意混淆，拿捏发声语气

经过了前面的释放训练后，你的声音已经摆脱了束缚。现在是我们收的阶段。所谓收，就是让你的声音能量不随意外显，而是精准投射到你的语气中。

语气的变化对所表达的意思有很大的影响。可以搜寻一位老戏骨的成名作品，听他在戏中是如何使用语气的，又是用哪些语气撑起了整部戏。刚开始时，可以摘取这位老戏骨的一段简单的台词，分析一下哪里该断句，哪里该声音高亢，哪里该声音低沉，并做记录。使用手机录音功能把自己模仿的声音记录下来，回听并修正，然后再模仿，直到从录音里听到自己想要的语气和声音。

语气显示我们对不同行为或事情的看法和态度，这种看法和态度需要通过一种外在的形式展示出来，表情、肢体是一种展示方法，声音是另外一种展示方法。当我们的语气有所变化时，我们的声音会在我们内在情感运动的支配下，展现出不一样的声音形式。

这种形式主要由两个方面构成：内在和外在。所谓内在，就是你要很清楚内部的思想感情是如何运动的，是往高还是往低，是寻找光明还是奔向黑暗。外在，就是我们的声音不能与内在的感情运动相背离，它需要在人们的听觉中体现出内在感情的运动。我们总不会时常哭着说开心吧。

想要语气远离生硬，除了了解语气本身的一些特点和区别之外，有必要弄清楚语气本身与身体发音腔体的联系（见表3-1）。

表3-1 语气变化方法表

高音区（头腔共鸣）	适合表现那些高昂、激越、紧张、热烈、愤怒、仇恨等情绪的语气
中音区（口腔共鸣）	适合表现日常交流中的基本语气
低音区（胸腔共鸣）	适合表现低沉、悲哀、凄凉、沉痛等情绪的语气

★ 用丰富的语气讲好一个故事

(中音区的基本语气) 狐狸艾克很羡慕水牛爷爷谦虚的美名。它想:"我也来学习一下谦虚吧,这谦虚太好学了。"它想:"水牛爷爷的谦虚不就是这两点吗?一是把自己的什么都说小点儿;一是把自己的什么都说少点儿。嗯,对!就是这样。"

(高音区的热烈,高昂语气) 一天,艾克遇到一只小老鼠。小老鼠看到艾克有一条火红蓬松的大尾巴,不禁发出了由衷的赞美:"哎呀,艾克大叔,您的尾巴真大呀!"艾克学着水牛爷爷的口气,歪歪嘴说:"唉,过奖了,你们老鼠的尾巴比我大多了。""啊,什么?"小老鼠大吃一惊,"你长那么长的四条腿,却拖根比我还小的尾巴?"艾克谦虚地说:"哎,不能这么讲了,我哪有四条腿,三条了,三条了。"小老鼠以为艾克得了精神病吓跑了。

(低音区的低沉语气) 艾克的谦虚没有换来美名,倒换来一大堆谣言。大家说:"唉,森林世界出了一条妖怪狐狸,只有三条腿,还拖一根比老鼠还小的尾巴……"

掌握声音刻度，细腻表达情感

我们常言"七情六欲"，《礼记·礼运》中记载："喜、怒、哀、惧、爱、恶、欲，七者弗学而能。"就是说，这几种情态是与生俱来的，不学就会。先看看人们复杂情感的细腻展开。

喜：包括喜爱、喜悦、喜好、喜欢、高兴、快乐等情感。

怒：包括愤怒、恼怒、发怒、怨恨、愤恨等情感。

哀：包括悲伤、悲痛、悲哀、怜悯、哀怜、哀愁、哀悯、哀怨、哀思等情感。

乐：指欢乐、身心愉悦、幸福等情感。

惊：指惊诧、惊愕、惊慌、惊悸、惊奇、惊叹、惊喜、惊讶等情感。

恐：指恐慌、恐惧、害怕、担心、担忧、畏

惧等情感。

思：指思念、想念、思慕等情感。

每一种情感的层次展开来，其实都是十分丰富的，都可以分成许多等份，都有不同的表现方式。声音都会受到这些情绪的指引而产生不同的效果，但是我们却在成长的过程中和文化的熏陶中，把这些情绪的面孔隐藏了。在精准的阶段，我们要做的就是细腻地去观察和表现出它们之间的层次，最好就是进行层次感的说话练习，让听众有一种启发感。

汉语博大精深，换一种朗读法，意境差得就会非常大，这就要一点一点地去感悟话语本身的意蕴，并找到最好的处理方式，当你模仿电视剧的经典片段时，甚至要一个字一个字地抠音节。

★ 声入人心练习

请用喜、怒、哀、惧、爱、恶、欲等不同的感觉分别读一读这句话：

每个人都会经过这个阶段，见到一座山，就想知道山后面是什么。我很想告诉他，可能翻过山后面，你会发现没什么特别。

哀包括悲伤、悲痛、悲哀、怜悯、哀怜、哀愁、哀悯、哀怨、哀思等不同厚度的情感，请以不同语气朗读一下这句话：

其实，我是一个演员。

最后再体会一下快乐的多重刻度。

笑：跟着你，有肉吃。

开心：跟着你，有肉吃。

狂喜：跟着你，有肉吃。

欢呼：跟着你，有肉吃。

兴高采烈：跟着你，有肉吃。

达到声音、表情与情景
精准融合的最高境界

声音、表情与情景精准融合的最高境界是一种雕琢后的自然，只剩真诚的感觉。首先，声带放松，闭合不要太紧，这样用气息冲击声带时，起音不会用力生硬，给人一种娓娓道来的感觉；其次，咬字虽松，但刚好能听清楚，掌握的力度得当，不至于因吐字太硬而影响情感的软化，这种咬字的自然圆润是下苦功练出来的。

这一点非常不容易，虽然技巧不算很难练，但是要想达到细腻的控制，让人听不出是技巧，而只感受到自然，是需要将这些技巧练到极其熟练来支撑的，不然会非常突兀，这个只能是下苦功一点一点地练。

通过这个练习后出来的声音即使不能达到实力派演员的标准，也会让自己的声音多一些值得

细细品味的质感。

声音的弹性练习是在自然的声音基础上逐步培养出一种富于色彩变换、有感染力的声音，使你的声音与内在情绪相融合，让声音能展现出思想感情的变化，使听众听起来感觉声音伸缩性好、变化多。弹性的声音听起来令人很舒服，感觉不生硬且非常悦耳。

什么是声音弹性？简单来说，就是声音的可变性和伸缩性。

1. 高与低

所谓高，就是向积极一端发展的感情色彩，比如激动、喜悦、紧张的时候，声音随着这样的情绪应该是往高走；而向消极一端发展的感情色彩，比如安静、悲伤、放松的时候，声音就会倾向低沉。

2. 强与弱

音量的强弱大小变化，主要体现在气流的满和空，以及发音强度的变化上。

3. 虚和实

即气息和声门开合产生的变化，实声响亮扎实，常用于表达严肃、激动、紧张的感情色彩；虚声的声音柔和，多用来表达亲切、轻松、疑惑等感情色彩。

4. 快与慢

即发音速度的变化，发音吐字缓慢给人松弛、平和的感觉，

发音快会让人感到匆忙、紧张。

5. 松与紧

主要表现在吐字力度的对比,松散的发音让人有随便之感,工整的吐字会让人感到正式和严肃。

6. 刚与柔

刚的声音多是实声,音量较大,中高音,吐字有力,常用于表达坚定、有力、坚毅、严厉、严肃的语气。柔的声音多是虚声、音量较小,低音,吐字比较松,适合表达轻松、亲切、温柔的语气。

7. 纵与收

纵与高音、强声、实声、语速较快、气息流畅有关。收与低音、弱声、虚声、语速较慢、气息比较节制有关。声音的放纵与收束,主要是和气息状态联系在一起,可以表达兴奋、愤怒这样强烈的情感色彩。

8. 明与暗

明亮的声音的共鸣位置比较靠前,声音偏高偏紧,容易表现出开朗、欢快、高亢的情绪。暗的声音的共鸣位置比较靠后,声音偏低、略松,利于表现出深沉、伤感的情绪。

9. 厚与薄

厚实的声音往往音高偏低,音量较大,常用于深沉、庄重

的语气，气息吸得比较深、喉咙放松、胸腔共鸣增强时，就会产生厚实的声音。细薄的声音气息相对浅一点，喉咙稍加力量，共鸣位置往上走，音高一般比较高、音量较小，容易表达出轻巧、活泼、欢快的情绪。

★ 声音的弹性练习

1. 高低变化

由高向低：床前明月光，疑是地上霜。举头望明月，低头思故乡。

由低向高：奶奶把小女孩抱起来，搂在怀里，他们两人在光明和快乐中飞了起来，他们越飞越高，飞到没有寒冷、没有饥饿的天堂去。

2. 强弱变化

那天夜里，我一个人走在巷子里，周围特别的安静，突然有人在我身后大喝了一声："站住！"（"站住"两个字强，其他弱）。

3. 虚实变化

从经理办公室出来，我的心里就一直非常的不安（实声），"小美，他们到底发现了什么？"（虚声）

这些树有的笔直,像威武雄壮的战士(实声);有的端庄,像文静的书生(虚实声);有的婀娜多姿,像是天上的仙女(虚声)。

4. 快慢变化

听邻居说我家里好像闯进了陌生人,我匆匆跑上楼,用力拉开房门。(渐慢)只见孩子正躺在床上酣睡着,我的一颗心才算落了地。

5. 松紧变化

事情已经过去很长时间了(松),但这血的教训却要永远记取(紧)。

6. 刚柔变化

刚的练习:

早岁那知世事艰,中原北望气如山。
楼船夜雪瓜洲渡,铁马秋风大散关。
塞上长城空自许,镜中衰鬓已先斑。
出师一表真名世,千载谁堪伯仲间。

柔的练习:

山雀子噪醒的江南,一抹雨烟。
到处是布谷的清亮,黄鹂的婉转,竹鸡的缠绵。
看夜的猎手回了,柳笛儿在晨风中轻颤。
孩子踏着睡意出牧,露珠绊响了水牛的铃铛。

7. 纵收变化

纵的练习：

大江东去，浪淘尽，千古风流人物。故垒西边，人道是，三国周郎赤壁。乱石穿空，惊涛拍岸，卷起千堆雪。江山如画，一时多少豪杰。

遥想公瑾当年，小乔初嫁了，雄姿英发。羽扇纶巾，谈笑间，樯橹灰飞烟灭。故国神游，多情应笑我，早生华发。人生如梦，一樽还酹江月。

收的练习：

寻寻觅觅，冷冷清清，凄凄惨惨戚戚。乍暖还寒时候，最难将息。三杯两盏淡酒，怎敌他、晚来风急？雁过也，正伤心，却是旧时相识。

满地黄花堆积。憔悴损，如今有谁堪摘？守着窗儿，独自怎生得黑？梧桐更兼细雨，到黄昏、点点滴滴。这次第，怎一个愁字了得。

8. 明暗变化

明的练习：

让我们以热烈的掌声请出今晚的分享嘉宾。

暗的练习：

我想，我和他之间彻底结束了。

说话动听的四大要诀

回忆一下最近一次令人印象深刻的十分愉悦的交谈,那种结束之后令你感到很享受、很受鼓舞的交谈,或者令你觉得你和别人建立了真实的联系,或者让你完全得到了他人的理解,这其中有一股隐形的力量让你保持对别人说话的兴趣。这时候你会开始换位思考,你甚至可以想象和扮演,你的工作就是与人交谈!诺贝尔奖获得者、卡车司机、亿万富翁、幼儿园老师、出租车司机、水管工,他们都是你的交谈对象,你应如何做才能得到他们的理解呢?

要诀1:打开微笑肌,多用开放式问题

如果你的问题特别长且闭塞,将会给听众造

成过重的思考负担,以至于会让听众选择最简单的"对"或者"不对"来回答,因为听众只想赶快结束对这个复杂问题的思考。但是,如果你换用开放式的简短问题进行提问,就会引导对方去描述,让真正了解情境的人去描述,而你会得到更有意思的回答。

要诀 2:谈话的目的是理解而不是回应,应认真倾听

为什么我们越来越不擅长交流?我们做的各种决定,选择生活在何处,和谁交朋友甚至与谁结婚,都只基于我们已有的信念或社群,这说明我们没有倾听彼此。交谈需要平衡讲述和倾听,而不知为何,我们渐渐失掉了这种平衡。我们越来越喜欢自己是焦点,强化自己的认同感。认真倾听是我们可以提升的最重要的技能,因为如果我们的嘴不停,我们就学不到东西。带着进入每一次交流时都能通过倾听学到东西的心态,把你的个人观点放在一边,说话的人便会越来越有可能打开自己的内心世界。

要诀 3:简明扼要,别重复表达,减少无意识的口头语

如果你仔细听,你会注意到许多人习惯有意或无意地常讲

同一句话，这句话很可能就是对方的口头禅。你也可以用录音软件把自己说话的过程记录下来，反复听一听自己有没有重复表达的口头语。

语言的风格是个人文化素养的体现，挂在嘴边的口头禅所属的语言风格，会让人很自然地把你与这种风格联系到一起。太多的无意识的口头禅会让听众觉得你的表达重复、内容冗长、缺乏主见、目标不明确，而你却不自知。

要诀 4：少用假声

让自己的声音甜美温柔，用真嗓门说话，气沉丹田，语气平和，音调要不高不低，显得真切得体，起伏而不夸张，自然而不做作。磁性柔和的声音会让对方感到温暖和自然，增加对你的亲近感。

塑造自己独特的说话风格

好声音的另一张王牌是语调。它看起来很简单，即一句话里语音高低轻重的配置，也就是语势走向，但它的作用是巨大的。每个句子都有语调语势，恰当运用能够有效地润色语言，促进思想沟通，使语言表达更加清晰明确，从而增强个人说话风格的表现力。

形成语调的因素是多方面的，但起决定作用的是思想内容和感情态度。而在一般情况下，人的思想内容和感情态度有一种基本状态，并不会出现太大的起伏。语调的变化是在一种基本语调的基础上进行的。

第一步，测试一下以下内容哪个你读起来最合适自然，这可能就是你最常用的语调。

升调——指情绪亢奋，语流运行状态由低向高，句尾音强而向上扬起。

我觉得生命是最重要的，所以在我心里，没

有事情是解决不了的。不是每一个人都可以幸运地过自己理想中的生活,有楼有车当然好了,没有难道哭吗?所以呢,我们一定要享受我们所过的生活。——电影《新不了情》

降调——指情绪稳定,语流运行状态由高向低,句尾音弱而下降。

当我站在瀑布前,觉得非常难过,我总觉得,应该是两个人站在这里。——电影《春光乍泄》

平调——指情绪沉稳,语流运行状态基本平直,句尾和句首差不多在同一高度。它一般用于庄重严肃、踌躇迟疑、冷漠淡然、思索回忆等句子中。

最了解你的人不是你的朋友,而是你的敌人。——电影《东邪西毒》

曲折调——情绪激动或情感复杂,语流运行呈起伏曲折状态。或由高而低再扬起,或由低而高再降下,或起伏更大。多用于语意双关、言外有意、用意夸张等语句中。

我早上到海滩看日出,我知道从今以后一切会不同,这是一个新的开始。就在此时此刻,我不管别人怎么说,我无法控制自己,我有点喜欢你。——电影《珍珠港》

第二步,多倾听自己。在看电影、看演讲素材时,注意寻找一个声音原型形象,着重观察和研究他的说话风格。比较贴近的风格更有利于你的快速提升,找到最适合自己的说话风格。

情绪、音阶、语调、语速同步

当你进入一场关系和谐的交谈时,你会发现你与听众共同进入了一种同声共气的感觉,你的听众完全被声音"打动"或者"触动"了。在这场交谈的背后,你们彼此的声音正处于同样的波长中。交谈可以是朝向好的方向,也可能被声音带偏。这样的例子生活中常有,比如当你在公众场合听到有人高声尖叫或者是叽叽喳喳地吵闹,这种声音产生的震动毫无疑问就会对你产生干扰。当面对干扰而你又不能闭耳不听时,就会瞬间改变你的状态,要么你离开现场,要么你的心情会受到影响。任何事情都具有两面性,声音也一样。声音能激起你的敌对情绪,通过改善,也能激起你的正面情绪。

我有一位朋友是心理咨询师,她很善于运用声音技巧来对咨询者进行催眠。比如,心理咨询

师首先会善于运用深沉舒缓的声音让咨询者深度放松自己,放下强烈的自我意识,进入一种恍惚的状态。而当治疗结束,咨询者需要恢复自我意识的时候,心理咨询师会使用一种能快速唤醒咨询者的声音,通常,这样的声音比较嘹亮高昂,能把咨询者迅速带回到平时的清醒状态。这就是利用声音积极创造利于事情推进的正面效应。

创造正面效应的方法就是在判断交谈环境后,使自己的情绪、音阶、语调、语速与交谈对象同步,让彼此进入一个和谐良性的循环当中。

知识卡　同声共气练习的四要点 ▶▶▶

要点1:情绪同步。准确把握声音弹性,与对方情绪对接。

高	强	虚	快	松	刚	纵	明	厚
低	弱	实	慢	紧	柔	收	暗	薄

要点2:音阶同步。用上绕下绕练习,找准对方的音阶位置。

要点3:语调同步。根据4种语势句调,确定对方的说话风格。

要点4:语速同步。迅速调整为比对方慢一点的语速。

感人心者,莫先乎情

能够感化人心的事物,没有超过情感的,没有不是从语言开始的。在我们的语言声音艺术中,总会有一些发音充满着更大的"杀伤力",比如哭泣、哀求、楚楚可怜等。情感的传达首先应确保不要让对方觉得太难为情。虽然我们在说话交谈的过程中没有必要如此极端地动用这些特例,但可使用一些小技巧,来让对方更多地感受到你的情感。

声音就是一台精密的乐器,历史上伟大的演讲者正是掌握了这台乐器的精准演奏方式,才能让奏出的音乐触动对方的情感!伟大的演讲者不但可以通过语言传递基本的信息和知识,还能超越信息本身,创造出与听众之间更深层次的情感联系。所以他们的声音出现后,具有激励他人的力量,这都是靠变化声音形式做到的。他们的技

巧帮助自己传递真实的意图，而不是削弱了自己的意图，让你听起来仿佛这个声音是与你的生活直接相连的。进入这种状态的时候，他们不仅仅是在用声音进行演讲，更是用智慧在演讲。

最著名的例子就是罗斯福的"炉边谈话"，其中的用声技巧包括：

1）声音很松，气息缓慢，胸腔共鸣的关切感传递缓缓道来的亲民风格。

2）语速中速，咬字较松，声音里充满了温度，用仿佛是朋友的口吻来解释复杂的经济困局。

3）声音有厚度，发声点靠后，体现出领导者的沉稳大气，给民众以渡过难关的信心。

感动人心的杀手

我常常对学员说,平时自己的观测和训练以夸张为宜,这样即使不见面,用声交流也能传递出感染力。有的人,内心情感有 12 分,但是表达出来只有 3 分;有的人内心波澜不惊,但是表达出来却有 13 分。声音技巧中用 1 分技巧达到 3 分动人效果的就是两个音:颤音和气音,这也是感动人心的"杀手"。

看日本动画片的时候,女主角眼泪汪汪地发出颤抖的声音时,我的整个心都会变柔软。很多电视剧里面,当故事进展到人物无能为力,只能祈求老天的时候,演员总会从心底升起一股力量,喊出一声"老天爷啊……"。尾音颤动,观众的心也跟着抖动起来,恨不得冲进屏幕,帮着想办法。

我在网上看电影的时候很喜欢看弹幕,因为这能让我了解观众对声音的情绪反应。我在工作

时，可以感受到更多的规律性变化。平时我看电视剧或者电影的时候，和看书一样，喜欢一遍遍地看，每一次看的要点不一样。比如我在看《国王的演讲》这部电影时，我第一遍会看国王的心理状态对声音的影响；第二遍我会看观众听到国王负面声音特质时的反应，这有助于我在对学员进行指导时教大家如何绕开雷区；第三遍我会注意声音的细节，看是哪一些细节让国王的声音更感动人。渐渐地，这成为我在看不同电影时的一种潜在的思考习惯，也让自己在听的时候比别人收获更多。经过统计和反馈之后，我发现颤音的出现，总是能获得观众的情感共鸣。

颤音，顾名思义就是颤抖的声音。你想象一下你在真心笑出来的时候，笑声一定是带颤音的，情绪激动的时候说话的声音也会带有颤音。颤音的主要功能就是传达你的身体感官在一瞬间接收到情感信号的感觉。日常生活中，我们都会有颤音的短暂出现。你想象一下妈妈下厨烧菜，你回到家打开门的那一刹那，饭菜香味扑鼻而来，你立刻赞叹"哇，好香哦！"这样的赞叹也会有颤音。

歌手运用颤音也能够展现更丰富的情感层次，比如费玉清和蔡琴在演唱的时候就很懂得适时地使用颤音，所以观众可以很明显地看到他们的喉咙在抖动。特别是他们在诠释一些更深刻的情感的时候，颤音可以让歌声更有层次，可以赋予歌词更深刻的意义。

比较冷静、理性、严肃的人在讲话时颤音特别少,即使他们的身体在一瞬间接收到了强烈的情感信号,不管内心多么波涛汹涌,表面也会表现得风平浪静,这通常就会让相对比较感性、热情活泼的人觉得很莫名其妙,因为自己发出了强烈的信号,却得不到对方对等的回应。当你讲话的时候,适当地运用颤音,可以为你平淡无奇的对话增添戏剧化的效果。颤音可以为平淡的说话方式注入一股活水源泉,让感情在表达的过程中自然流动,添加了活生生的趣味。

初恋时,你接到恋人电话时的那一声"喂",小鹿乱撞的感觉就随着微微的颤音流泻出来了。婚姻生活平淡无奇的夫妻使用颤音的概率几乎为零,对一切都持有务实态度。

其实只要刻意学习一下,把颤音加入你平时说话的方式当中,来回应另一半的提议或者赞美,就能够让对方感受到你的热情,觉得你在认真听他讲话。很多人会说,这样会不会说话太没气质了?这完全是一种错误的观念,这样说不但不会没气质,反而能够让人发现你可爱亲切的一面,感情能够自然流露出来,你整个人的感觉也会比较阳光健康,人缘好就不在话下了。

★ 如何发出自己的颤音

想象练习：

当你在冰天雪地里冷到身体不由自主发抖的时候，说话自然也会抖。这个时候，你说的每一句话都会带有颤音，这主要是让你感受发出颤音的感觉。

摇晃身体：

一般人在身体不动的情况下很难自主控制自己的舌头来发出颤音，通常会需要旁边的人来帮忙，所以练习的时候，你一边说话，旁边的人可以一边小幅快速摇动你的身体，或者握着你的双手迅速上下抖动，都能够帮你发出颤音。

猛然发飙：

在说话的时候突然晃动一下自己的身体，或者猛然加个手势，因为手部用力自然会带动身体晃动，身体晃动就能够产生颤音的效果。

当你感觉到什么是颤音之后，就要注意在说话的时候运用它。要配合说话时的节奏才能够制造出自然的颤音效果，否则就会让人觉得很奇怪了。

第四章 让你的声音产生影响力

听声音辨性格

你的声音是什么性格呢

人的声音不仅具有特定性,而且有相对稳定的特点。正是因为这样,辨声之法自古就有,人类很早就会利用人的声音各不相同的特性,从语音中找出线索。虽然一个人的声音在一生中的各个阶段都有所变化,但在相当长的时期内是稳定的,这样的规律和特性使得听众可以根据语音中反映出来的说话人的发音和语言的特征,来识别说话人的身份,勾勒说话人的形象。

现代的声纹识别技术如今已应用于金融、证券、刑侦以及其他民用安全认证系统等诸多领域。比如,借助声纹识别技术,智能硬件产品将可以实现"闻声识人";公安机关将能更有效地遏制

与打击犯罪；金融机构可以大幅提高用户风险防范系统的安全性。声纹识别作为生物识别领域很重要的识别方式，已经逐渐渗透到了人们的日常生活当中。

为了印证你对声音是否有一种潜在的意识和先验性感知，你可以回想一下自己在某一天听到各类声音之后的感觉。

我有一位朋友从事客服工作，日常的工作大部分是通过电话完成的。现在服务越来越细致，为了避免问客人同样的问题，他们公司会保存好客人的资料，以帮助新同事更快了解客户上次沟通的进度。有一天她对我说："工作中首先看到客户的资料，然后听到对方的声音。相由心生，声亦如其人。"细细想来，人生的经历和沉淀多少都能在声音中有所体现。回忆听过的声音，咄咄逼人的音色中时常会听出尖厉感；声音从容镇定，调子不疾不徐，沉稳中暗含一种力量，让人对其所说的内容更易信服；音质醇厚，吐字清晰，有一种由绚烂归于平淡的沉静，内含贵气；声音柔柔甜甜，有小女生的嗲气，笑起来很脆，很有感染力，在电话中听到这样的声音会让人感到轻松。原来，每一个人的声音都展现了他的性格密码。但如果你要问，这其中的具体性格分类是怎样的呢？可能大部分人都很难在细节上说明白。当然，这种最开始能细致描述出声音印象的起步，已经是具备听声音辨性格的基础了。

所谓听话听音，就是要辨析声音里的性格密码，即一个人声音形象形成的背后特质，这些特质吸收了一个人成长过程中

一切所得所失，包括性格、学识、教养、专业、品位、成长环境、家庭背景等，这种隐性的经历会传递到显性特质中，成为你举手投足、言谈举止之中的元素，这些元素可以让人对你有一个初步印象。比如，曾国藩看一个人是否有条理，就是通过言语来看，词不达意，语病特别多，就说明没有条理。

通过声音对人性情的探究，就如喜欢文学的朋友习惯于从写作风格来透视各种文化人格一样，当我们用文字来表达自己的思想的时候，那种遣词造句、用腔用调基本都是和自己的性情相吻合的——内心坦荡，写出来一定是一泻千里、荡气回肠；内心平静，写出来一定是细水长流、不动声色。

声音性格与书画风格也有许多共通之处。说话的语气正如笔画结构方式代表了书法家面对外部世界的态度；声音的大小同字体的大小一样，都是自我意识的反映；说话的逻辑好似连笔程度，反映了思维与行为的协调性；说话的节奏仿佛字和字行的方向，是人自主性及社会关系的反映；说话的速度仿佛书写速度，与人理解力的快慢有关；声音的抑扬顿挫与整篇文字的布局一样，反映书法家对外部世界的态度。

我曾经听过韩国国民诗人高银朗诵的一首自己的诗歌，其实我听不懂韩文，但是听他朗诵之后，能感觉到这个声音背后有一颗悲悯的、战斗不止的心。抛开对音色的执迷，我更加能听到一种情感的原初力量。这股原初的力量，更能让我们渐渐体会到声音性格。

影响力，其实就是让自身的话语产生作用，当它撞击听众的耳膜时，能激起听众心中的某处回响与感应。高银的声音反映了自身的所有经历，这首诗的音频版是他自己亲自录音，80高龄的他声音里面依然充满着那种真实的力量，让人一听难忘。

"**气随声动，声随情动。**"这句话非常形象地说明了我们在说话发声的过程中，气息是随时变化的动态特征。当我们想要去了解一个人的时候，更重要的是看对方在事情处理过程中的反应。正像字如其人一样，人的品质也藏于心而现于声。同样地，人在说话时传递出的惯有声气面貌，也会形成自己独特的声音性格。所谓声气面貌就是气息与声音的组合形式，据此说话者的声音特性可粗略分为7类（见表4-1）。

表4-1　说话者的声音特性

起音	气急	气沉	气足	气弱
高	犀利尖锐型	洪亮刚毅型	大气高声型	
中		和缓平畅型		
低		深沉凝重型	和气低声型	轻声弱气型

声音与性格的关系

1. 和气低声型声音

他们具有同情心，能够帮助和体谅他人。而这一类型的女性也比较温柔和善、通情达理。这一类型的男性一般胸襟开阔、

朴实厚道，具有一定的宽容心和坚韧力，能够坚定自己的信念，独立开创自己的事业，吸取别人的长处又有自己独到的见解。但这类人的缺点是容易多愁善感，有时显得优柔寡断。

2. 轻声弱气型声音

说话很轻柔，好像底气不足。他们具有较高的文化修养，言谈举止非常儒雅，而且十分谦恭，很懂得尊重人，从不刻意要求他人，也不过分责怪他人。

3. 和缓平畅型声音

说话速度较慢，音调适中，语气平和。他们性格温和，淡泊处世，与世无争，易与人相处。但因为天性温和软弱，行动上缺乏毅力与魄力，常有息事宁人的想法，常对外界复杂的事物采取逃避态度。如果他们身边能有一位积极上进的人经常加以熏陶指导，增强他们的魄力，他们就能成为刚柔并济的人，会做出一番令人刮目相看的大事业。

4. 深沉凝重型声音

这种人具有大才，对人情世故看得很透彻，具有很高的理想与远大的抱负。

5. 犀利尖锐型声音

说话尖锐犀利、语气苛刻，从不体会对方的感受。在谈话时，他一旦抓住对方语言的漏洞，就会不留情面地攻击到底，

让对方无话可说、颜面扫地。这种类型的人爱攻击别人的弱点，很难把握大局，观点过于偏激，待人也比较挑剔刻薄。

6. 洪亮刚毅型声音

语调果断有力、响亮干脆。他们办事原则性强、公正无私、是非分明，但是往往由于原则性太强而让人觉得没有商量的余地，多少显得不善变通、过于固执。

7. 大气高声型声音

这类人性格大多比较粗犷、豪爽，为人坦率、耿直、真诚、热情，说话、做事直截了当，从来不会拐弯抹角。

每一种声音其实都有正向特质，也有负向特质，最重要的是在交流中了解自己，展示出自己好的特质，扬长避短，让沟通更顺利地进行。

如何与具有不同声音性格的
人在电话中交流

人们对声音的喜爱并不是一成不变的,随着心境的改变,对声音的主观审美会渐渐有所调整。随着年龄的增长,自己能接受的声音也会渐渐发生变化。

曾经觉得沙哑嗓无论怎样也不能入耳,不知从何时起,却越来越喜欢这种沧桑感。以前喜欢清亮的嗓音,但现在听,总觉得清亮嗓音少了些岁月的味道。

没有学习过听声技巧和说话技巧的人,很容易完全从自我的主观态度出发给出反应,导致事情南辕北辙。在生活中,我目睹过许多交流本来可以顺利收场,却因为相互频道不对、声调不同,最后搞得两败俱伤。所以,与人交流时,先听听对方怎么说,判断声音里面透露出哪些性格密码

再开口，更能事半功倍。当你了解了不同声音特征背后的性格特质后，就能时时站在对方的立场上，更好地运用对声音的理解，感知他人的意图、感受和思想，以专心致志倾听的态度去快速地适应他人，深刻体会到他人的感受。这样除了听到对方的声音之外，还能获取到对方交流过程中偶然传递的非语言信息。

曾经有一名学员在上课时开玩笑说："我今天被人举报了。"

当大家替她着急的时候，她淡定地说："今天接听投诉电话的时候，有人说我的声音很好听、很有亲和力，不想挂电话，害我浪费他电话费，所以想要向领导举报我！"

之所以让对方有这种感受，简单地说，正是因为说话的人在声音里面加入了同理心，即使**不见面，也能通过声音提高交流的愉悦度。**

要做到与不同性格的人交谈甚欢，就要进入对方的磁场状态。我在看各种电视剧或电影的时候，会特别注意演员在互动中声音突然彼此融合的那一刻，从专业角度分析，就是我们所说的进入同声共气的状态，这样的案例非常多。你在看电视剧电影的时候也可以利用我接下来要分享的工具，细心观察对话转向融合时的交点。观众通常只有一种很印象的描述，比如他们争吵了，他们和解了，他们说话时很有默契等，这都是非常

印象派的描述。有 4 项交流时的心法能帮助你建立起更加清晰的一种认知,到底是哪些要素让同声共气的感觉呈现出来,拉近了彼此的距离。

别忘记交流时的 4 项交流心法:**情绪、音阶、语速、语调同步。**

同步并非是完全相同,而是让我们把握好一个基本的交流节奏。

情绪,可以通过声音里的节奏感知。

音阶,就是发声时的起音。

语速,说话的速度。

语调,就是一句话里语音高低轻重快慢的配置。

通过对方的声音判断其性格特点,有助于你与之更顺畅地交流。

知识卡　声音与性格 ▶▶▶

1. 和气低声型声音与轻声弱气型声音

拥有这一类型的声音的人比较温柔和善、通情达理,有时候说话很轻柔,像底气不足。与对方交流时需控制情绪的波动,降低音阶,放慢语速,多用询问的上升句调。

2. 和缓平畅型声音和深沉凝重型声音

话速度较慢,音调适中,语气平和,具有才华和抱负。

与他们交流时，可以多针对对方内心的性格进行激励，呈现出积极向上的感觉，激励和增强对方的魄力。

3. 犀利尖锐型声音和大气高声型声音

这类人性格大多比较粗犷，从来不会拐弯抹角。与他们交流可以言简意赅，挑重点说，并且做好准备迎接对方挑剔的眼光；不必太在意对方的犀利言辞，他并不是针对你，而是性格使然。

4. 洪亮刚毅型声音

语调果断有力、响亮干脆。他们办事原则性强、公正无私、是非分明。与他们交流时切忌争辩，也不要提出违反原则的过分要求。

商务电话交谈中的
声音和语气禁忌

毕业后的第一份工作,我被一家公司招去做行政。那时我常常接听业务电话,不知不觉地锻炼了自己通过电话高效推进商务事项的能力。

最夸张的一次,有一位同城的合作商直接跑到公司来问:"刚才是谁在和我通话?"

其实,瘦瘦小小的我既没有过多的工作和社会经验,又没有很突出的特征,所以我真的要感谢电话的发明,让我找到了能收获自信的一小块领域,它让我在公司中快速地脱颖而出!

许多人以为声音是自己的,与他人毫无关系,这是一种错误的观念。人会有一种天生的"视觉联想",你的声音其实代表了你自己和公司的双重形象。回想一下,你是否常常接到各类推销电话?我想,如果你接到一个推销的电话,听完之

后仍旧云里雾里的,就会立刻毫不客气地挂断。现在我们每天都有各种各样的商务接待和接洽,请你做一个有心人,请你回味并总结一下哪通电话让你觉得既专业又诚恳,很愿意给对方一个机会。在对比中,你是不是会对一个有涵养且言之有物的声音充满好感?"接电话的声音这么有人情味儿,背后一定是一家有实力的公司"。进而也会对这个公司的业务更放心。当你有了对生活当中声音的定向观察之后,你对本书的内容理解起来会更深刻,更容易记住,也更愿意把它融入你的日常交流中。

关于商务交谈时该如何用声,我们有太多错误的观念,方向也渐渐偏离。

错误观念一:电话只是传递信息的工具。

很多人只是把电话作为一个介质,认为只需要把自己要传递的内容给说清楚就好了,其实这真的是一种错误的观念。声音虽然是你自己的,但如果你打的是商务电话,那这通电话就和你的企业形象息息相关。

人会有一种天生的视觉联想,所以你回忆一下,平时在听广播的时候,你会不会注意到自己会勾勒播音员的长相?这就是人最本能的视觉联想。当你们不能见面,无法通过对方的面部表情和穿着来感知对方的形象时,声音就成为唯一的信息来源,也就是说,对方会通过对你的声音的感知来勾画你的面孔。如果你拨打的是商务电话,这个面孔就升级成为你的企业品牌

形象。你想想看,每天你拿起电话,会不会对一个声音好听、言之有物的人充满好感?

电话交谈和其他方式的交谈的最大区别就是,打电话的时候,你只能依靠声音来传递自己的形象,你的美好和你的缺陷都会通过这部小小的电话机传递给对方。声音就是表情达意的唯一形式。虽然正在和你交流的人看不到你,可是他的大脑可没闲着,他会根据你的声音勾画出你的长相、表情和身体动作,还会开始判断你的话可不可信以及你这个人真不真诚,等等。

由于很多人没有经过专业的训练,也没有这方面的意识,自然而然地就会忽略自己的声音形象,并且对为什么自己的营销电话沟通总是不成功百思不得其解。针对这个问题,我们需要明白:第一,声音经过电话的传递之后,或多或少地会发生改变,因此我们在面对话筒时,说话状态要更加积极,以应对电话传递过程中的减损。第二,对方是通过心理的感知来想象我们的言谈举止。因此,通话之前,一定要在声音里面加入对应的表情和动作,因为这些表情和动作都会给我们的声音带来对应的改变。很多配音演员在给动画角色配音的时候,都会模仿动画角色人物的各种表情和动作,以便声音逼真、传神。

通过这些全方位的信息,你在做电话营销的时候才能够提升自己的营销成功率,所以给自己的商务电话形象化一个妆,让它不再素颜,美美地走进职场真的很有必要。

错误观念二：我只要把信息传达到位就可以了。

电话交谈是一个动态的过程，如果我们仅仅把关注点集中在传递信息上，而忽略对方的参与感，必然会事倍功半。这里提到的参与感，指的是人与人交谈的过程是一个相互影响的过程。我们彼此都或多或少有一定程度上的同理心，这让我们可以成为社会人，而不是被隔离的人。当你具备这种同理心的时候，你就会意识到，自己说话的基调会在很大程度上影响对方对待自己的态度。

电话营销的关键是要定好基调，每一件事情都要定好基调，接收的人才知道应该以什么样的态度去面对这件事情。我们在电话交流的时候无非抱有三种目标：娱乐、闲聊、传递关键信息。当你娱乐的时候，你的基调肯定是轻松、活泼、欢快的，闲聊的时候肯定是随性的，电话营销很明显是属于传递关键信息。

所以大家一定要先定好基调，当你定好基调之后，你就知道在过程当中你要用哪些技巧，你要怎样使你的声音形象符合你定位好的形象。

每一个人在世界上都有自己的定位，也都有自己的性格特征。当我拿到角色的脚本需要我去演绎的时候，我首先要去分析的就是这个角色的性格特征、人生观、世界观，以及这样一个由各种综合特质拟定出来的人物应该说什么样的话，应该以什么样的语气来说话。我还记得在电视剧《走向共和》里面，

康有为被皇上召见。康有为就和他的弟子一起在圆明园废墟的广场上进行演练，因为他第二天要进宫与文武百官交流，要回答皇上的疑问。康有为请他的弟子们以当朝各大臣的口吻向自己发问，他来回答。其中有一个弟子在发问的时候，模仿的是军机大臣荣禄。这问刚一发出，康有为就说你这是瞎问，这哪像是军机大臣。这个例子就可以说明，说话要定好基调，你说话的目的不同，基调是完全不一样的。

错误观念三：不断做加法，使自己被各种规矩困住了手脚。

在上课的时候，我常常对大家说："**少做减分项，那你的得分自然也会提高。**"动得越多就一定跑得越远吗？这可不一定，尤其是在我们的技能领域。很多时候，在交谈与用声时，要以真诚为基础，尤其在商务电话交流的时候，应注意避开雷区。

有一句话说：**用好的方式说批评的话，好过用坏的方式说好听的话**。也就是说，你说了什么都不如你用合适的语气去表达你的内容重要。用合适的语气说不好听的话，和用不合适的语气说好听的话，大部分听众都会选择前者。

我先来谈谈不合适的方式，语气粗鲁、冷漠、傲慢、犹豫不决、沙哑的声音都是不合适的，比如你用电视剧《大明宫词》旁白的声音形象来进行电话交流就会非常减分，虽然在电视剧情绪的传递中，故意把声音变得低沉与沧桑，可以营造出一种时间久远的感觉，但是这样的方式如果运用到电话交谈中，

就很有可能给听众传递出一种散漫和心不在焉的状态。

合适的方式包括有礼貌、热情、高兴、自信、轻松、明智的等语气。你在玩微信的时候会用各种表情包来表达文字传送的语气缺失,设计师们几乎已经为我们所能表达的各种人类情绪找到了对应的画面表达。可以说,这一群设计师是精准拿捏人们说话动机的人。

多问问自己这个问题:你的语气语调和职业形象及交谈内容相和谐吗?

大多数人在用电话沟通的时候,非语言信息也很重要。在电话交流中,语言的交流通常仅占整个交流过程的7%,大部分的交流都是由非语言信息完成的。而非语言信息的交流包括身体语言、语调、神态等方面。在打电话的时候,没有办法使用身体语言,所以我们的语气、语调就会显得特别重要。

语气是影响一个人形象的重要因素,对你声音的好感度增加,也会增加对你职业能力的信任感。如果语气好,会使对方认真听;如果语气不好,对方就不会认真去听,甚至还会使对方讨厌你。因为在我们的通识中,语气语调常常代表了一种礼貌与修养。它不仅能表达出感情和情绪,还能表达出我们对交谈对象的态度,所以要记住,"语调不是指我们说了些什么,而是指我们说话的方法"。当我们在电话交流的时候,避免那些减分项,自然就能提高成功率。

需要避免的减分项

减分项一：争辩。要知道，与顾客沟通不是参加辩论，首先要理解客户对产品有不同的认识和见解，允许顾客发表不同的意见；与顾客争辩解决不了任何问题，只会使对方反感。与顾客发生激烈的争论，即使是争赢了，也会失去顾客。

减分项二：炫耀。与顾客沟通谈到自己时，要实事求是地介绍自己，稍加赞美即可，万万不可忘乎所以、得意忘形地自吹自擂、自我炫耀，否则会人为地制造出双方的隔阂和距离。

减分项三：独白。我们周围的环境让我们很难做到专心致志，这其实更凸显出不同人的心力水平！间歇和空白是艺术。给听者一些自由的留白。不但我们自己要说，同时也要鼓励对方讲话，谈判是与客户沟通思想的过程，这种沟通是双向的。通过顾客的说话，我们可以了解他的个人基本情况，如工作、收入、喜好、投资、配偶、子女、家庭情况等。双向沟通是了解对方的有效工具，切忌一个人唱独角戏、喋喋不休、口若悬河，全然不顾对方的反应，结果只能让对方反感和厌恶。商务交谈时，如果你的谈话时间等于或多于客户的谈话时间，那么你就是失败的。

在面对面的谈话中，有身体动作和手势的帮助，人的注意力会被分散。而电话交谈时你只能依靠声音来传递自己的

形象，美好和缺陷都会被这部小小的机器放大，声音是你表情达意的唯一信使。由于很多职场人没有经过专业的训练，也没有这方面的意识，人们会忽略声音在电话中有所改变，即使是最好的电话机也不能把你的原声传递给对方。所以接电话时说出的第一句话，绝对不能完全按照我们平时说话的发声习惯来说。

虽然正在和我们交流的人看不到我们，可是他在和我们进行电话交谈的时候，就会在大脑的意识里勾画出我们的样子、表情和身体语言等，电话那端的人都能捕捉到。我们必须知道，并不是所有的身体语言在电话交谈的过程中都用不上。如果我们想给对方留下一个好印象，那我们就必须用能给对方留下好印象的语气和语调来讲话。在讲话时要用自信、热情、得体的语气。

商务电话形象别再"素颜"，带上天然的淡妆"底色"

百试不爽的"底色"：微笑。

在你的声音里面加入微笑表情的方式，就是提起我们面部的"微笑肌肉"，这个微笑肌肉就在我们的面颊。当我们嘴角上扬的时候，你会感觉到这两块微笑肌肉在向外突出。大家可以多注意广告中女主角的微笑！大部分人之所以忘记加入微笑

或很难达到广告里笑容的程度,并不是天生条件差,而是微笑肌肉缺乏锻炼!一点一点锻炼,你也可以成为微笑达人!

练一练

★ 提颧骨

> 说话的时候不仅仅是张嘴,还需要把你的颧骨提起来,当我们的外部状态发生改变的时候,也会影响我们口腔内的空间和说话的状态,进而影响我们声音状态的改变。千万不要低估了听众的敏感度,听众绝对能感受到其中的区别。说话时应对比反复听,你会发现声音前后明显不一样,前面的声音是冷漠的,当你提起微笑肌之后,你会显得自信、热情且得体。

让你的声音听起来自信、诚恳,但不是自负

人们听到你的"优点"时,也会认为你做事情更加诚恳和踏实,而别人给你一种积极的反馈,又会影响你对世界的态度,它是一个正向的循环。最适合表现诚恳自信的方式就是用一种让人舒适的音量与对方交流。有的人打电话时很怕对方听不清楚,拿起来就吼,其实他不知道对方很可能早已将听筒拿离耳朵好远了,不然耳膜就会被震坏,反复次数多了,对方肯定会

厌烦并挂电话。声音太大或太小都不好，太小，感觉没有底气；太大，听起来很自负，还给人很粗鲁的感觉。适当的声音比过高或过低的声音更让人感到容易接受。用最合适的音量说话是一种能够考虑到他人的修养，合适的音量会让人感到更容易接受。

　　练习方法：请你在家里距墙壁15～20厘米站立，然后抬头挺胸开始朗读。当从墙面反射回来的声音听起来很舒服的时候，这个音量就是舒适音量。

商务沟通更要注意清晰度，对着麦克风讲话时，更需要咬字清楚

　　首先，在进行商务电话沟通时，提醒自己，最好的说话速度就是比对方的说话速度慢一点点。

　　之所以慢一点点就好，是因为如果对方说话本来就是简单、明了、快速的，而你说起来是慢悠悠的，被教条标准所束缚，那对方就会觉得你怎么完全不急我所急，你做事情太没效率了，所以最好的语速就是比对方慢一点点，这样你们就能做到语速同步、频率同步，从而沟通顺利。

　　应掌握语速节奏并及时根据实际情况进行调整，太轻或太重以及太快或太慢都会让沟通不顺利，需要掌握适合商务交流的节奏与速度，要既有亲切感又有专业度，语速切记不要超过每分钟180字，否则会给对方急不可耐的感觉。

另外,还要进行解除"鼻音"过重的训练。说话时不要夹杂过多的鼻音,因为鼻音重会给人一种说话哼哼嗯嗯、拖腔拉调的感觉,让人听起来十分难受,好像是在抱怨,毫无生气、十分消极。人们讨厌这类消极的声音,并会本能地开始抵触。

★ 解除鼻音过重的训练

> 平时要尽量少发带有 m 和 n 的声音,可以多做这 3 个练习:
> 1)快速感受非鼻音的发音,手捏住鼻孔不出气,发 "a"音;
> 2)串发六个元音感受一下:a——o——e——i——u——ü;
> 3)软腭上提可以让口腔后部声音的通道畅通无阻,减轻鼻音过重的毛病。

营造利于自我改进的小环境

如果你发现了自己在商务电话沟通中有某种不良习惯,请把这些不良习惯写在小字条上,并贴在电话机旁提醒自己改正。同时,如果你有经常说口头禅、喜欢东拉西扯的习惯,也会大大拉

低你的专业度,也请一并提醒自己。这种小字条会帮助你摆脱不良习惯的危害,让电话交谈中的声音传递出你最美好的一面。

在电话交谈中,我们一定要努力学会并习惯性地运用这些合适的语言和加分项,避免减分项,努力抛弃那些不适合的语言习惯。唯有如此,才能给对方留下一个好印象,交流才能开心顺畅。

将声音软化后再说出来

人在生气时,会将不愉快的信息传入大脑,此时的"意识通道"十分狭窄,常常无法做出客观评价,非常容易钻牛角尖。

快速脱口而出的习惯会造成听众的情绪波动,最终还会造成你自己的人际互动损失。回想一下,你身边那些情商高的人是不是大都情绪十分稳定,声音和善愉悦?我们完全可以通过练习来掌控自己的"人声"。

人的情绪往往只需要几秒钟、几分钟就可以平息下来,平静之后,再就事论事,做真正有价值的沟通。而这种声音的"抽离"就是在向大脑传送愉快的信息,争取建立兴奋愉快的控制中心,从而有效抵御和避免不良情绪。

人与人之间难免发生矛盾和争吵,产生怨气和怒气。生气时,伤人的话往往脱口而出,经常

情绪焦虑的人伤人又伤己,不仅影响人际关系,还影响身心健康。掌握软化自己怒气的声音调控法,最终受益的是自己。

软化声音的过程并不仅仅是用声音技术让自己硬性达标,比如原来由于争执激烈而越变越紧的声音,我们可以通过叹一口气的形式,迅速地让声音松下来,这只是表面的机械转化。更深层次的对声音进行软化的过程,是内外结合的一套自省和内观,最好的方法是主动觉察生活中的情绪走向,以此能更快和更早地在情绪爆发前,软化自己的声音和表达方式,以免伤害他人。

第一步,内在观测:
观察自己的情绪地图属于哪一种?

将怒火转向他人:小到家庭琐事,大到社会上频发的"过激杀人"事件,怒火往往会引发多个"连锁反应"。瞬间爆发的情绪确实需要转移,但千万别再把这个"靶标"对准他人。

继续争吵:越是生气,越想争个输赢。事实上,此时的争吵早已脱离了问题本身,变成了毫无意义又彼此伤害的指责。

发情绪"咆哮贴":生气后习惯在微信、微博、QQ上"咆哮"发泄。

第二步，外在观测：
观察情绪地图扩散时自己声音的变化

很少有人能在怒火冲头的时候做到心平气和，生气给身体带来的伤害是全方位的。当我们面露愤怒的时候，声音也会受到强烈感染，被带上声音炸弹！

典型的声音爆炸感：冲动时，全身各级神经都会相应做出调节，神经调节和体液调节会使声带发出完全不同的声音，还容易加重对对方和自我的不满，导致声音变得犀利。

第三步，"浇灭"怒火：
将情绪地图引向健康走向，平心静气的声控三法则

第一招：胸部挺直，建立愉快的控制中心。愤怒是一股向上蹿升的力量，而胸部挺直则可以让自己的肺部吸入更多氧气，深呼吸，可以提醒你马上转移关注点，想高兴的事，这有利于缓解紧张气氛，避免发出咄咄逼人的声音。

第二招：多做培养耐心的呼吸训练。平时可进行这项最简单且有针对性的呼吸训练，培养自己的耐性，关注呼吸是如何让自己的情绪发生改变的，而不要让情绪使呼吸发生改变。做

完这个循环，呼吸带入了更多平和柔缓的感觉，仿佛重新加满了氧气。

首先，身体放松、两肩打开。

随后，叹一口气，排出肺里的空气。

接着，想象一下你忽然感到放松下来的感觉，比如悬在心头的重要事情终于解决了。

开始吸气，当肺部再次被空气充满的时候，想象一下这些气息是从我们脚下的土地中缓缓升起来的，这个气息新鲜纯净，就像春天发出的嫩芽一样，充满了氧气和润泽的水雾。

深深地呼吸，让这些空气填满你的肺部，想象这些空气像溪流一样，流经你的鼻腔，你感到空气凉凉的。

缓缓地呼出气息。呼吸的时候将注意力放在自己的身上，关注你身体上出现的任何一处紧张的部位，然后循环做以上动作。慢慢地，通过呼吸让它变得柔软。

第三招：迅速降低起音，控制头腔的兴奋点，降低你的兴奋点。

当你生气时，会自然进入一种兴奋点靠头部的状态，这会让你发出的声音很紧、很高，从而也会使对方不舒适和不耐烦，进而使彼此进入对抗的状态。若一方能控制住自己，降低兴奋点，彼此交流的氛围也就被注入了"镇静剂"。

换个角度看"争论"

倘若把争吵点重新包装成"转折点",就会有一种豁然开朗的感觉。每个人的一生中,不知会遇到多少个"转折点",好像在走一座迷宫,前途缥缈、深不可测;每一次的转折都会改变你的生命轨迹,也会让你多一层人生感悟。如此,人生才能完成一次次华丽的转身,一次次地破茧成蝶。耐心做好自己,积蓄足够的力量,在命运的转折来临时,才能抓住转瞬即逝的机会。

培养自己换个角度看问题的意识,可以结合自己的业余兴趣和爱好,选择几项需要静心、细心和耐心的事情做做,如练字、绘画、制作精细的手工艺品等,这不仅能转换视角、陶冶性情,还可丰富业余生活。

每一粒珍珠的起点都是一粒沙子,但并不是每一粒沙子都可以成为珍珠,这其中的区别就在

于沙子是否进入了蚌,这正是沙子的转折点。自此之后,沙子与蚌相互磨合、相互驯服,经历漫长的岁月之后,才形成一粒粒圆润的珍珠。人生不是赢在低点和高点,而是赢在转折点!声音里的转折点,就存在于你的"软化"功夫中!

所有的故事总会有一个结局,重要的是,在最终结局到来之前,你是否耐得住性子、守得住初心。不必急着让生活给你所有的答案,有时候,你要拿出耐心等待。即便你向空谷喊话,也要等一会儿,才会听见那绵长的回音。

你唯一能做的,就是耐着性子一砖一瓦地盖起自己的高楼,在命运的转折来临时,抓住机会,完成蜕变。

从懵懂到明理是每一个人都会经历的心智成熟之路。从幼稚走向成熟的时期虽然不稳定,但同时也是学会应对情绪化的好机会!学会管理和调控自己的情绪,把僵硬的声音软化下来,才能成为人"声"赢家!

煽情用声技巧，
浇灭对方的怒火

我是一名职业用声者，参与配音、舞台声音导演和教学工作。由于职业的专业性，我需要经常对声音的世界进行学习和探索。多年下来，我养成了一个习惯，即把国内外题材相同的节目进行对比观看和总结。同时，我会反观节目观众观看后的评价。我也常常和朋友们探讨，大家在观看不同节目时对主持人的整体印象。虽然节目观众的职业不同，成长环境不同、但他们都有一个共通点，就是当节目击中他们的情绪点时，即使主持人声音很平静，观众也有无比舒服的感觉。

经常有朋友对我说："我好喜欢××的声音，晚上听的时候感觉太舒服了，所有的故事经他说出来，感觉更能打动人，声音好煽情，好好听。"观众所能感知到的煽情，就是要使人都有所触动，

这其中，必须要有动人的情感，即所谓的"通情才能达理"。如果你本身怀着强烈的情感，往往思想和语言便"浩乎其沛然矣"。

我常常会给同学们设置一种讨论式的互动学习环境。这是我在教学过程中最喜欢的一个环节。为了准备这样一堂课，需要做足量的流行文化研究准备，这是对自我的提升。这种教学方式也能把技巧再打散并融入我们当下的文化语境和所处的情境中去展现，让人们切实体会其中的奥妙。

准确来说，煽情的声音就是用你的技巧制造出一种情感、情绪和氛围。现在人们对"煽情"这个词语的态度不一，甚至开始反感一些人为制造出来的煽情。但我觉得，我们本身有充足的感情，只是由于各种文化标签的束缚，久而久之，便固化在了心里。所以，我所理解的煽情，只是我们运用技巧，卸掉这些束缚，露出初心。

我们需要用到的技巧有哪些呢？到底该如何表达自己丰富的感情呢？

第一阶段，突出情感的多重纬度，过火反而刚刚好

认识到过火反而刚刚好，煽情就是要达到感染人的目的，其重要手段之一就是通过语调流露多种感情和真情。坚定、犹

豫、高兴、哀痛、期待、失望、昂扬、颓废等各种复杂的感情，都可以通过语音语调的高低快慢、抑扬顿挫夸张地表现出来。艺术来源于生活，平时可以多注重观察和收集人们在生活中的情绪状态，脑海中存储了这些图像后，就能在需要调动情绪的时候，帮助我们快速进入对应的情感中。

第二阶段，善用语气和节奏，快速营造代入感

语气，是个人情绪的晴雨表，要想拥有代入感，就要像给孩子讲故事一样，避免使用单一的语气。从你的语调中，人们可以感到你故事中的角色令人信服、幽默、可亲可近，还是呆板保守、具有挑衅性、好阿谀奉承或阴险狡猾，还能感知到角色在面对不同情况时是优柔寡断、自卑还是充满敌意，对同伴是诚实、自信、坦率、尊重还是怀疑和躲避。

★ 避免单一语气的练习：

> 他确实尽了最大的努力（肯定）。这件事恐怕难以办到（不肯定）。我不希望看到那样的结果（委婉）。你认为这样做行吗？（商量）

> 他是个好男人（肯定），但你确保他能一直平安吗（不肯定）？听我的劝，他的职业危险性太大了，我不希望看到你因为和他在一起而面对那么大的不确定性（委婉）。忘记他，好吗（商量）？

节奏能充分反映出你说话时的氛围，以及身处其中的人的情感和态度。

练一练

★ 避免单一节奏的练习：

> 定向学习：大家可以参考情感访谈节目主持人的说话方式，我们常见的情感访谈类的节目主持人很少使用晚会主持人的声调，他们为了获得一种特殊的煽情表达效果，会降低起始音调，给人一种娓娓道来的感觉。他们多使用凝重型、低沉型和舒缓型的节奏。这三种节奏能充分反映出情感主题的氛围，引导身处其中的人表达自己的情感和态度。
>
> 煽情的三种练习：这种训练的目的，在于培养人的语气的适应性、个性，以及适当的表情、动作，以求快速进入状态。

凝重型：我与父亲不相见已二年余了，我最不能忘记的是他的背影。那年冬天，祖母死了，父亲的差使也交卸了，正是祸不单行的日子。我从北京到徐州，打算跟着父亲奔丧回家。到徐州见着父亲，看见满院狼藉的东西，又想起祖母，不禁簌簌地流下眼泪。父亲说："事已如此，不必难过，好在天无绝人之路！"——《背影》朱自清

低沉型："假如一间铁屋子，是绝无窗户而万难破毁的，里面有许多熟睡的人们，不久都要闷死了，然而是从昏睡入死灭，并不感到就死的悲哀。现在你大嚷起来，惊起了较为清醒的几个人，使这不幸的少数者来受无可挽救的临终的苦楚，你倒以为对得起他们么？"——《呐喊》鲁迅

舒缓型：
从明天起，做一个幸福的人
喂马，劈柴，周游世界
从明天起，关心粮食和蔬菜
我有一所房子，面朝大海，春暖花开
从明天起，和每一个亲人通信
告诉他们我的幸福
那幸福的闪电告诉我的
我将告诉每一个人
给每一条河每一座山取一个温暖的名字

陌生人,我也为你祝福

愿你有一个灿烂的前程

愿你有情人终成眷属

愿你在尘世获得幸福

我只愿面朝大海,春暖花开

——《面朝大海,春暖花开》海子

第五章

练一练和养一养,让说话更加深入人心

怎样的声音是人人都爱听的

在本章,大家可以学习如何管理自己对兴趣和习惯的练习。当你连续一个星期使用单项练习中的习惯时,你就可以进行下一项单项练习了。张五常教授在分享读书方法时提到:第一,明明知道会被打扰的时间不要读书;第二,要"饿"书,即不打算读书的时间要尽量离开书本。以这两种方法对待第五章的声音练习也是可行的。我希望带给大家的是一种轻松易行的练习方法,而不是需要拥有极大的意志力才能坚持的事情。

在练习之前,我想请大家回想一下:什么样的声音是好听的?这相当于我们有一个初级目标,这个初级目标可以让你清晰地知道自己要往哪里去,也就是你希望达成怎样的目标。我们希望练就一种符合大众审美的,让别人喜欢听你讲话的声音。很多人都曾经有过被别人的声音击中的体

验,你可以在读到这段文字的时候回想你自己的故事。我的一个学员就曾分享过她爱上自己男朋友的原因:"他的声音给我的最直接的感觉是——暖和厚,是一个不需要均衡或混响的声音!上台发言的时候,他的低音厚重而饱满,从来不怪叫,从来不嘶吼,从来不发出任何与'低俗'两字沾边的声音,连大笑都是很干净清脆的感觉。"

她对自己男朋友的声音的描述,全是溢美之词。这是彼此熟悉之后,才能给出的一种非常深入的描述。其实在生活中,大部分的人只能单纯地说出好听与不好听,如果进一步问为什么,就很难答得上来。即使你如上面这位女学员一般能描述得绘声绘色,也只是主观评价,还是没有一个能让大家判断什么样的声音才好听的标准。

在练声之前,我给大家提供几个方法,便于大家在练习的时候参考。

第一,清晰度

声音清楚是交流最基本的要求,因为发出声音最根本的目的是用来传递信息,做好了最基础的信息传递,我们才能够传递感情、态度,其次才是传达出一种说话的美感。后面的一切都要建立在让人听得清楚这个基础之上。

说话不清晰的原因有很多,比如,①受方言的影响;②咬

字很含糊，无意识地吞字；③声音太小，对方听不到；④语速太快，听众跟不上；⑤说话逻辑混乱，重点不突出，听众不知道你想要说什么。这些都是我们需要注意的。

第二，你的声音里有没有情感，也就是我们听觉的亲和力和温度

有些人说话让人提不起兴趣，感到不愿意听下去，甚至中途找借口退场，这或许不是内容的问题，而是声音让人听上去让人感到冷漠和枯燥，很难提升好感度。这也是为什么现在智能语音的功能虽然很强大，但是永远代替不了一个有血有肉的人说话的感觉。我们的耳朵天生喜欢有温度、有情感的音源，比如你可以反反复复地听一首抒情歌，但是重金属的热烈却只能享受一小会儿。你可以先回想一下最常听到的机器语音——导航语音，现在车载导航也推出了人性化的真人录音版，在这之前都是用机器的合成语音。机器的声音是将字词生硬地拼凑在一起的，给人很呆板的感觉。而讲话如果不清晰还没有情感，那可能还真不如一台机器的语音，至少智能语音是清楚的、音质是好听的。

什么是有温度的声音？那就是让人听起来温暖。你会发现很多人在清晰度上面没问题，但是声音离悦耳这个标准还是差了很多，很大一个原因就是不够温暖。流动着的情感会让声音

产生变化的节奏，变化的节奏又会呈现出不同的声音表现形式，这一切就构成了一种有温度的听感。

温度，可以说是声音的灵魂。一个好听但是却拒人于千里之外的声音，和一个虽音质欠佳但总感觉他在用声音握着你的手说话一般亲切的声音，这两者一对比，我们都能做出最走心的选择。给自己的声音增加一点温度，即使你的先天声音条件不好，相信你也能为自己赢得更多逆转的机会。

第三，你的声音音质是怎样的

服装有面料的材质，声音有声音的音质。如果你像配音员一样，运用声音的技巧很高超，可以用声音把自己完全变成另外一个人，这就是完全变了一个音质。比如我在上课的时候，为了让同学们听出声带的松紧变化，我会分别模仿7岁小孩和70岁老人的声音，小孩的音质和老人的音质是完全不一样的，能让大家最直接地明白什么是音质。

很多主持人都会花费很多精力去练嗓，才获得了大家都喜欢并称赞的音质。了解自己的音质一定要借助录音，多听听自己的录音，然后站在听众的角度去感觉自己的音质具体是怎样的，还可以询问一下自己的朋友和家人，知道了自己的起点在哪里，就知道自己需要克服的重大缺陷在哪里，有针对性地从

自己的角度出发,根据下文提及的一些声音训练技巧去改善自己的不良音质。

第四,你的声音是否符合自己的身份以及说话时的情景

在我们刚刚工作的时候,用甜美、柔和的声音表现出亲切温暖的态度,让大家觉得你很谦逊,这有助于提高大家对你的好感度。声音也会重塑我们的心境,还会反过来作用于你的待人接物,慢慢地影响你的内在。可是,当你慢慢地走向管理层时,如果你的声音和说话的风格还依旧停留在职场新人的感觉上,就会让下属觉得你气场不足。所以,我们的声音要随着自己身份的转换而调整,以求与我们的形象更契合。

所谓秘诀，
不过是比别人更加坚持和自律罢了

练习就像烹饪，别让味蕾止步于自己会做的几道菜。

没有人不喜欢美食，可是要想吃到更多特色美食，除了自己会做之外，还需要其他具备技能的人为你提供这种食物，否则我们的味蕾可能只能止步于自己会做的那几道菜。对待练一练的过程就好像下厨，我们要争取能让自己多做几道菜或者能多去几家餐厅。练习的关键在于培养自己对声音的敏感度，比如，我每天都在和各种声音打交道，我会像吃到美食般兴奋地提醒自己，我今天听到了哪些好听的声音，然后记录下来。当我们培育出一种敏感度之后，我们也许就会开始去思考和找寻达到目标的方式。这个道理就好像你吃到一道好吃的菜，很希望能了解这道菜是怎样做出来的。倘若你的技术更高超，你会指出这

种做法是好的还是不好的,有没有更好的做法来让食物更美味。

我自己一直是以对待美食的态度来对待声音的。声音是听得见的美食。比如,你可以集中听一听雪碧、康师傅牛肉面等食品、饮料的广告片。这些美食的味道和感染力需要我们用一种诱惑且热辣的声音表现出来。这时候就需要把声音的磁场灌满,同时还需要把声音里由内而外的一种喷发力先压制住,等你被辣到的时候再喷薄而出。这些瞬间的表达其实都需要在日常练声时把声音里面每个对应肌肉的敏感度培养起来,以便将来可以随时调动。

我是一个非常喜欢看广告的人,广告里面可以听到全中国最好听的一批音色。但这只是第一步。第二步,我们还需要会听,如果是一个食品类的广告,你可以问问自己:这个声音真的"好吃"吗?真的"解渴"吗?这样我们就不仅仅是停留在一种好听与不好听的单一标准,而是开始进入更加丰富的声音世界。如果你练得好,你甚至能成为声音导演。这就好像行政总厨一样,总厨的思维首先是系统的,他会第一时间知道问题出在哪里;当普通厨师的技艺不能达标的时候,总厨可以既有理论又有实践地帮助他快速达标。

从事声音相关工作的人练耳,就像从事美食工作的厨师练手和保护味觉一样重要,厨艺大师的技能就呈现在他们对食材的理解、制作和创造上。正如我们听自己的声音是否好听需要耳朵和声带的参与一样,厨师与食物发生互动的瞬

间，需要他们的味觉和双手的参与。我非常喜欢看美食类的节目，尤其喜欢看世界顶尖厨师对于食物进行理解和创造的过程，看完之后我发现，他们的理解也与他们对自我的要求和提升是相辅相成的。

在看美食纪录片的时候，我注意到日本的一位寿司之神，名叫小野二郎，他与日本主要推动的匠人般的职人精神相符合，并逐渐在传播的过程中被大众所熟知。"哪里有什么秘诀，不过是比别人更加坚持和自律罢了。"这是我观看后印象最深刻的一句话。为了能够以最好的状态做寿司，他一直坚持每天早晨锻炼身体。为了保护双手，他从40多岁起就养成了睡觉时必须戴手套的习惯，这是为了保持手指指腹的柔软程度，以保证制作寿司的时候不会丧失敏锐的触感。

小野二郎满怀自豪地笑着说："即便是和年轻女性相比，也许还是我的手更柔软些吧。"这和我们不断磨炼自己发声器官的灵敏度、科学性和细致性也是殊途同归。如果希望自己的声音好听有磁性，很重要的一点就是对自己的声音进行管理。

顶级寿司师傅会"**看人下菜碟**"，同一种寿司，给女士，他会做得小一点；而对上班族，因为这些人都是用筷子夹着吃的，所以会选择把饭团捏得紧一点，以免吃的时候散掉。**时时想着从细节出发**，每一粒寿司做成之后被摆在用筷子夹顺手的位置便于用餐的客人夹取，刚刚好的青芥和酱油，使得单纯的吃饭也变成了一种享受。用餐的客人如果习惯使用左手，他会

体贴地倒换寿司的位置，便于习惯使用左手的客人用餐。这些细节就如我们在说话发声时应切记不要以不变应万变，而应该针对不同的情景来调整自己的声音，以能更深入听众的心为目标。可以说，"变"就是声音的灵魂，没有变化，我们的声音就会如机器语音一般，不会有起伏、节奏、情绪等所有让声音充满情感的外在表现，仿佛一个出门却没有带上表情的人。

了解自己的声音

为什么你自己听和别人听你的声音是不一样的

在生活中,我们很少做自己的倾听者,你回想一下,自己有没有用录音软件录制和反复听过自己的声音然后做相应的改进呢?大部分朋友可能在社交软件发语音时会回听,其他时间就完全是单向运动,就连电话也是能免则免,多用打字了。对待自己的声音,我们仿佛主动遮住了耳朵。在这样的情况下,我们很难像写作一样,反复回看自己的文字,不断修整提高。很多人都会觉得自己的声音在录音中很难听,说听自己的录音太恐怖了,一是由于我们容易把自身的事情想象得更加美好的自我偏好性,二是由于你突然听到"陌生"声音的一种吃惊感。试试认真听听自己

的声音到底是怎样的,知人者智,知己者明。

传播介质不同造成声音偏差

物体的振动通过介质以声波形式传播,就是声音。交流的完整取决于说的人和听的人都能同时听清楚,但是交流双方听的途径,即介质却不同。正是由于介质不同,我们听到的声音效果才会不一样。说话的人通过向内传播的耳骨感知声音,听众通过向外的空气介质感知到说话人的声音。

对内:人的生理构造中有部位专门用于感受说话时产生的声波的振动。在交流的过程中,我们自己能听见自己讲话是通过我们的骨骼。在我们的身体里,我们是通过内耳里面的小骨感受到声波振动的,这些振动再被转化为微小的脑电波,让我们觉察到声音。

对外:别人听你讲话的时候,通过空气传播的声波引发他的鼓膜振动,经由三块听小骨传到耳蜗,螺旋状的耳蜗中充满液体,可将这些振动转化成神经冲动,从而被大脑接收并加以解释,形成声音。

发声后,声音会通过我们的身体组织和骨骼传播到大脑,以便于你做出反应。所以,对内和对外是相反的过程,听起来肯定就会有偏差。

你的大脑在扮演一个"欺骗"自己的角色

这样的感觉你应该不陌生:我们听到自己的声音感觉充满

磁性,当录音下来回听却发现完全不是这么回事。为什么我们在听自己声音的时候,总会觉得更低沉更有"磁性"呢?这是因为低音本身更容易穿过你的骨骼传导到你的耳朵,你首先听到的是低音,所以你会误以为自己的声音是低沉、浑厚的。但残酷的现实是,录音捕捉到的声音才是你真实的声音,录音机是诚实的,说谎的是我们自己的大脑。

类似的情况不仅仅在声音领域常常遇到,在摄影领域也是一样,很多人也不愿意看见自己在别人镜头里的样子。回想一下,你是不是有过打死都不愿意承认照片是真实的自己,只想赶紧让对方删掉的感觉?很多人拍照时一定要用美颜相机,如果没有,在发朋友圈之前也要先用美颜软件修饰一番。我们每天照镜子,已经熟悉和习惯于镜中反射出的外表的各种特征了,刘海是向左偏的,右脸颊上有几颗斑……当我们看到自己的照片时,这些特征却又和我们大脑中所认为的不一样,焦虑、恐惧和失控感涌上心头,这种感觉来源于我们对于熟悉事物的喜爱和对陌生事物的焦虑和排斥。

也许你听到自己的声音不如想象中的好听,就像看到照片中的自己不如预期那样美丽,这是因为未知产生的陌生感会让你感觉抗拒、焦虑,甚至会有恐惧的感觉。这种感受会让大脑产生一种自然而然的抗拒感,也就是心理学上的预期性焦虑。正是这种预期性焦虑,让我们不自觉地讨厌自己的声音,这就是声音作用于我们心理的过程。

声音为什么有大有小，有强有弱，有的沙哑，有的美妙

关于声音类型为什么如此之多，可以从到底是什么支撑了我们的声音开始说起。如果你想要进行装修设计，那对家里的承重墙测算就很有必要。说话发声也一样，如果我们忽略了对发声的系统性认识，我们就很难在做练习的时候使系统思维和精确思维相互配合。

我们先来看看参与发声过程的各个器官吧！

你对声音的最直观感受可能只有两个层面：①声音的大小；②声音的音质。关于大小很容易理解，所能感受到的声音强弱取决于产生这个声音的声源振动的大小。振动大，声音就大；反之，声音就小。比如 KTV 的声音太大，你的耳朵能明显地感觉到声波的振动。

而关于声音的音质，大家就没什么概念了。讲究的人，对不同材质的服装会采用不同的洗涤和保养方法，以求不损坏服装，人体的发音器官也一样。我们的发音器官分为三大部分：动力区、声源区、调音区。这三个部分要区别对待，分别打磨。

动力区——肺、横膈膜

肺部呼出的气流，通过支气管到达喉咙顶端，冲击声带。

声源区——声带

声带，顾名思义，形状是带状，它是两片富有弹性的带状

薄膜，用于产生声波。

两片声带之间的空隙是声门，喉部肌肉的收缩和周围软骨的活动，能操控声带的放松或收紧，影响声门的打开或关闭。

从肺中出来的气流冲击并振动声带，发出声音。你不仅能以控制气流的冲撞大小来影响声音音量的大小，你还能充分调动喉部的内部肌肉，主动控制声带松紧的变化，发出高低不同的声音来。比如当你拉小提琴的时候，弦越紧，声音越高；弦越短，声音越高。

调音区——鼻腔、口腔、咽腔、胸腔、头腔

乐器都会有箱体，因为箱体可以让乐器奏出的声音通过共振被放大，比如提琴的箱体就用于共振，小号和唢呐的喇叭管也是起共振作用的。在说话发声的时候，共振就是我们体内箱体的共鸣。因为声带自身发出的声音的音量是很小的，为了让别人能听到，我们会本能地利用身体内部的箱体来使声音加强。

好听的声音都遵循了同一套科学发声的原理，而受损的声音却是由于千差万别的用声方式不当所造成的。每个人最重要的是从自身的情况出发，找到自己声音受损的主要原因，并加以修复，保护嗓音不再进一步受损。

由于大部分没有学过声音训练的朋友发音肌肉很松散，主观意识也是属于小懒虫的状态，所以在发声的各环节中，每个功能都没有积极调动起来。声音好听不好听的区别主要是由不同的发声习惯所造成的。这里讲的"积极调动"是主动调用和

运用一切可以配合发声的调音腔体。如果我们不主动调动其他能量，只有十几毫米长、一两毫米厚的小小声带就只能发出蚊子扇动翅膀一般大小的声音，谈何发出洪亮圆润的声音呢？

声带发出的声音的音量是很小的，所以我们要想让声音大大地加强，就必须要调动起声音的放大器官，使声音在身体里做放大运动，否则人们说话彼此根本听不到！我先以口腔如何帮助你放大声音为例来做一个简单的说明，帮助大家理解共鸣的效用。

你的身体是一台手动操控的高级音响

在你说话的时候，你就在控制口腔向上主动搬动软腭和小舌；软腭和小舌上升时，鼻腔关闭，气息没有泄露，气息全部从口腔出去，口腔畅通，这时发出的声音就会在口腔中拥有更大的共鸣空间，空间大了，声音的反射效果就会更加明显。因为口腔和鼻腔的通道就是通过软腭、小舌分开的，当你往相反的方向——向下搬动软腭、小舌下垂，口腔就会受到阻碍，反而鼻腔畅通了，这时发出的音主要在鼻腔中共鸣，因为气流只能从鼻腔中发出。

呼吸器官（生成动力功能）：主要是肺，也是气息的主要储存器官。

振动器官（发出声响功能）：发声系统的重要器官，也是声音的振动基础。

共鸣器官（放大声音功能）：嗓音共鸣，声音被听众听到的一个重要因素。

造字器官（制造文字功能）：起着咬字、吐字的作用，帮助我们把声波转换成各种语言。

这四种器官的作用，一环扣一环，在极短的时间内迅速完成。当你说话的时候，声带在呼吸气息的冲撞下振动，再经过内部腔体的积极调动放大共鸣，最后再通过口腔咬文嚼字进行交流。

身体内的共鸣腔体有大有小、有硬有软，大小和软硬不同，产生不同的共鸣音色。我们知道材料会影响质量和效果，声音也一样，腔体的质地对音色也有极大的影响，坚硬的材料产生的声音明亮，柔软的材料产生的声音比较柔和。大的腔体本身的谐振频率低，对低音有很好的共鸣作用；反之，小的腔体对高音的共鸣作用大。

为什么你的嗓音会长期沙哑

你也许一直都在用一种并不省力的"自然发音"方法，但这并不代表这种方法没有危害。

一般人讲话都是用这种自然发音方法，这种方法当然也有优点，适合于在10人以内的小范围聚会上说话，也适合用于一对一交流，因为亲和力会比较强。但是这种发音法的动力却不

足，自然发音的动力转换是这样的：先拉紧声带，然后用气来冲击，声音不够响亮的时候，别人听不见的时候，你为了扩大音量，就需要加入新的动力，这些动力来自于哪里呢？来自于压紧你的舌骨与喉器来调节喉腔共鸣。使用这种发音法，声带是主动的，气息是被动的，很累，声音不容易洪亮，易疲劳。用这样方法发音时，你的下巴是紧张的，用手去摸会感觉到是硬的，所以嗓子会特别紧、特别干，还会有疼痛感！因为自然发音，并不省力，长时间受力不正确，声带就会出问题，一旦超过磨损限度，就会损伤。久而久之，就会出现不健康的嗓音，沙哑就是其中之一。这就像汽车不省油一样，你开车所用的油费总要比别人多一些，因为你的车本身就不是节能型车，所以耗油量大。

省力的发声方式

科学的发音其实并没有那么难，我们的生命很神奇。刚刚降临到这个世界时，我们一切都是那么完美，出生婴儿的啼哭就是这样的发音方法。还有一种状态是回归孩童般快乐的状态，也就是你大笑的时候，这个时候的声音也是科学的发声。我常常觉得，发出好听的声音，其实就是回归我们最初的状态，回归最纯粹的那个状态！比如刚刚降生时，或开心大笑时。

省力的第一步：放松

好的声音来源于灵活和有弹性的身体。当你的身体放松时，

尤其是脖子、下巴和肩膀放松时，你会感觉声音也是有温度的。你可以观察一下：当你晚上入睡前，平躺在床上的时候，发声是否轻松又柔滑，完全不费力。

身体的放松会促使你的思想和周围的一切放松。相反，如果你的身体紧张，思想也会紧张，这不但会使声音扭曲，听力也会受影响。

★ 一分钟身心放松练习

> 想象你的船此刻正滑行在平静的湖面上，你静静地平躺在船体中央，闭上眼睛，听流水潺潺的声音……
>
> 想象此刻你闻到了院子里的花香，你走过去，鼻尖轻轻向这朵花靠拢，然后静静地、缓缓地、深深地感受这朵花的芬芳……

省力的第二步：建立科学用声的习惯

现在，让我们以最放松的状态回归到科学用声的意识提升中，有规律的系统练习会更有效。我把建立科学用声意识的各个环节，标注在了表 5 - 1 左端，之所以为大家挑选出表中这 13 条最基本的科学用声原则，是希望大家能更清晰地理解这些原则在我们声音变好听的过程中所发挥的基础作用。当你的高

速公路一点一点铺设出来之后,你的小汽车就能更高效省力地运转了,让你的声音发挥出影响力吧。

表5-1　健声操练习表

请记住,循序渐进,直到目标实现

	习惯	星期一	星期二	星期三	星期四	星期五	星期六	星期天
1	呼吸练习							
2	放松喉咙							
3	口腔操							
4	吐字归音							
5	横膈肌锻炼							
6	口腔共鸣							
7	胸腔共鸣							
8	鼻腔共鸣							
9	5种句势							
10	6种节奏							
11	情绪语气训练							
12	音域扩展训练							
13	弹性训练							

注:1~8项为初级阶段的健声操,9~13项为高级阶段的健声操。

我建议大家参考富兰克林的十三条自我修炼戒律,就是像园丁修理花园一样,一小块一小块地修理,最终会造出一个整齐的花园,一个一个单项练习地进行叠加,慢慢就会让自己养成练声的循环习惯,而不是一次性地练习所有训练项目,这样

反而会因为枯燥的练习而破坏了我们对声音的热爱。认真去体会这其中的练习乐趣，乐趣能让我们走得更长久。

这些练习不要同时实施，否则容易分散注意力，而应在一段时间里专注培养一种新习惯，等到一种习惯养成了，再培养下一种，直到全部养成。因为先养成的习惯有利于其他习惯的培养，就像一个园丁不可能把园子里的杂草一次性清除，那是他力所不能及的，只能一次清除一片杂草，然后再清除下一片。这样，园丁才可以满怀喜悦地看到自己的劳动成果，最终才会看到一个干净整洁的花园。

练就最美声音的私房健"声"操
——初级阶段

初级阶段以养成习惯为目标,很多同学过了新鲜期之后,就很难坚持继续用新习惯来替代原来的不科学发声习惯,最终又被打回原形。所以在初级阶段,一定要促使自己培养以下习惯。

1. 时时可练气息:上下班路上,默默地进行轻松易行的腹式呼吸,慢慢建立新习惯之后,坚持腹式呼吸。深呼吸。一口气吸到满,然后慢慢呼气,可以重复很多遍。

2. 与已有的运动习惯搭配起来:多运动,比如跑步,力量的增加和气息的充足都有助于共鸣。

3. 不要把劲儿放在嗓子眼儿,要放松喉咙和下巴:用自己的正常音域,不要压低声音,也不要掐嗓,应保证自然、大方、得体、舒展。

4. 一边追剧一边放慢语速：选一部语速较慢的电影或电视剧，跟着读对白，有了慢语速的环境，自己自然就会放慢语速，声音也就不会很尖细了。很多优雅的人的共同点就是语速都很和缓。

5. 让语气丰富起来：在进行数枣练习的时候，可以加入更多的语气，一个枣、两个枣、三个枣……或者加上感情数数，让声音听起来有弹性，比如123，456，789，用逐渐加强、逐渐变缓的语气去读，注意松紧和虚实的变化。

6. 培养让发声更加兴奋的小习惯：多练"打哈欠"有助于打开口腔，有助于 a 音发得更加饱满，激活口腔的兴奋感。

7. 一边跑步一边练绕口令：跑步时除了听音乐，还可以用绕口令来给自己的跑步带来节奏感。想让自己的声音好听先得口齿清晰，这样听众才能听得清，咬字不清就要多念绕口令了。在跑步时练绕口令，一举两得。

8. 不知道用什么语调时，那就微笑吧：平平淡淡的语调让人听了想睡觉，而抑扬顿挫的语调对初学者比较难，那就加入轻松容易的微笑吧！笑容带出来的声音真的会很温柔，也会让人有好感，还能让人很有交流的欲望。

9. 培养自己对录音的兴趣：多读报纸，定期录音。对比自己的声音，找到可改善之处，这样做或许一两个月看不到变化，但如果坚持下来，拿最初的录音资料一听，你会大吃一惊的。只要想改变，什么时候都不晚。

知识卡　让发声器官兴奋起来的小习惯 ▶▶▶

早晨刚睡醒时，你会伸伸懒腰，让身体慢慢恢复兴奋状态。说话也是一样，身体各腔体和声带都还处于极其懒惰没睡醒的样子，这个时候发出的声音没有情感、是软绵绵的。如果下床之后伸个懒腰已经是你提醒身体苏醒过来的固定习惯，那不妨给声音的苏醒也来个提醒动作，让发声器官尽快地恢复活动，进入兴奋状态，这样你的嗓音就会洪亮而精神！

我们的身体里有很多的腔体可以通过空气共振参与发声，包括胸腔、喉腔、咽腔、口腔、鼻腔。如果你反复观察自己的腔体状态，你就会感受到，面对不同的腔体，我们的掌控强度一样，比如，其中头骨里面的小腔体主要是骨骼，所以大小空间是不能扩张的。胸腔的扩张幅度我们可以控制，保持自然扩张就行了。最关键的就是鼻腔和咽腔了，它们是人声的美化器，发声的时候它们兴不兴奋直接关系到你的音色圆不圆、美不美。

如何调动鼻腔和咽腔参与共鸣呢？一开始要保持发声器官的兴奋，可以想象一下"打喷嚏"前的状态，那个时候鼻咽腔是打开且通透的，就以这种状态的感觉来说话。在日常生活中，可用"打喷嚏"的小习惯把兴奋点调动起来，进而慢慢改变自己的发声习惯。

第一板斧：气息深

因为说话的每一分钟都离不开气息的支持，所以请记住三个凡是：

1. 凡是不正确使用气息支持的说话，必然是挤着或者压着嗓子在说。

2. 凡是不正确使用气息支持的说话，说到激动处就会破声、卡音，嗓子就会有一种被挤压感。

3. 凡是不正确使用气息支持的说话，没有掌握呼吸的支点，声音就会发紧、不自然、不放松。

正确地使用气息，就是要有规律地使用气息，就像飞机飞行在平稳的平流层一样，让我们用最省力的方式发出最佳声音！

气息是说话发声的支撑。我们说话时的气息规律是什么呢？那就是气息是在固定管路中运动的，我们的鼻腔、胸腔、口腔、气管等空间就是气息流通的"管路"。只要你能控制好气息在管路中的流动，而不是随意分散，你就能发出最佳声音（见图5-1）！

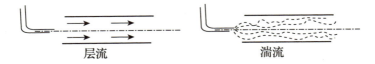

图5-1 气息流动示意图

我们的气息在身体里流动时所产生的气流，也会出现平稳或颠簸。当气息的流速在某个固定的低速范围内时，就相当于飞机飞行在平流层，是做层流运动；高出这一范围，就到了过渡区，直至做湍流运动。当气息呼出得比较急促，气息在腔体内做湍流运动时，也就是气息流速不均匀，这样就无法保持一个或多个器官腔体与气息产生共鸣。没有共鸣，声音自然没有立体感，声音就显得急促、漂浮、发白单调。

这就是为什么当你说话或唱歌，气息支撑不了的时候，音调唱不上去，就算勉强唱上去了，声音也很干涩。相反，当气息控制在一定的慢流速范围内，气息的流速分布均匀，气息与腔体间的摩擦、压力在一定范围内波动较小，产生的共鸣、共振也就更持续更稳定，声音听着就觉得有磁性、有感觉。

如何能使气息在你说话或者唱歌的时候保持层流运动呢？两个很重要的因素：一是气息足，二是气息控制得当。

气息足不足，最重要的是了解自己肺活量的起点。气息足这一点其实并不难做到，肺活量是个硬指标，肺活量大的人不用担心气息不足；还有的人肺活量小，那就要用嘴呼吸，因为嘴呼吸的气息量远大于鼻呼吸的量，而且慢慢地低速呼吸能吸得更多、更深、更饱满。

最重要的一点是，气息要控制得当。要控制，就一定要知道阀门在哪里。因为阀门是控制流速的一个非常重要的阻力件，我们的身体里也有这么一个阻力原件，它在哪里呢？它就是

丹田。

其实，你们每天都在用丹田，但偏偏就是说话的时候不用。很多人很好奇丹田究竟在哪？我们来找找丹田的感觉：不断往肚子里吸气，只吸不呼，哪个地方最先感到酸痛，哪个地方就是丹田。

在这里要注意一下，气息一定要抵达丹田这个支点。很多人在吸气的时候，只把气吸到肺部，而没有尝试让气息下沉，即通过胸肺部的能量使劲将气下压到腹部。下压到什么程度呢？应下压到能明显感觉到气体触碰到甚至越过了丹田的位置。

当你把气下压到腹部的时候，你就有了发力的支点，再匀速地控制气流，让气流缓慢地流动，这样气息引着声带振动的同时，也会引起胸腔、头腔或是鼻腔以各自的一个恒定频率振动，这样你的声音就会更有立体感，得到平稳舒畅的呼吸效果，否则气息就会随着声音浮泄出来，造成气浅、声音虚弱。

说话的时候，吸气是在瞬间完成的，如果肌肉参与度不够，我们就不能达到这种瞬间转换的目的，所以上面所说的方法就是帮助大家达到两个目的：调动呼吸的灵敏度；让呼吸气沉丹田，不再只是停留在胸腔。

那么，怎样把气息吸得更深呢？

要想把气息吸得更深，就要用腹部呼吸。我刚开始练习配音时，觉得无比"神秘"，心里想：我一直都是用胸部呼吸的，怎么可以用腹部呼吸呢？

但我坚持练习了一个月,居然进步明显,最突出的感觉是,每当我讲话的时候,都感觉气息从小腹深处往上涌动,使得声音洪亮、饱满、有力,而且持久。有一位外国朋友夸我"You have very deep voice",身边的朋友们也开始说我"底气十足"。

其实,腹式呼吸就是更深的呼吸,将空气吸入肺底部,即横膈膜处,使肋骨自然向外扩张,腹部感觉发胀时,小腹逐渐收缩。吐气时要保持横膈膜的扩张状态,这一点很重要,不要一吐气横膈膜就"沦陷"了,一下子气息泄掉,声音就失去了气息的支持,致使头几个字有气息支持,后面的字无气息支持,讲起话来前强后弱、上气不接下气,不仅费力,而且声音难以持久。

练习之前,请先观察一下你现在的习惯性胸式呼吸状态,如果你吸气的时候肩膀也在上下移动,那么这个时候你的呼吸就比较浅,是属于胸式呼吸,应多做练习。

★ 让声音开足马力的腹式呼吸操

深吸气,人人都能发出最佳声音

1. 坐直,静心,躯干略前倾,头正,肩松。
2. 小腹微收,舌尖抵住上腭,如闻花般地从容吸气,感觉气流好像沿脊柱而下,后腰

部逐渐有胀满感。

3. 两肋向外扩张，小腹逐渐紧张，吸气至七八成满；控制一两秒，然后缓缓吐气，使气息均匀而缓慢地流出。

4. 反复进行上述练习，呼气时间要逐渐延长，以达到 25～30 秒为合格。

5. 早晨练习，效果更佳。

★ 腹式呼吸操的加强练习

■ **快吸慢呼**

这种呼吸方法比较适合节奏紧凑地说话，或说较长的句子。

想象场景：初学者可以想象有一位离别很久的好友突然出现在你面前，你惊奇地倒抽一口气，几乎要喊叫出来。或是想象在林间小路一人独自行走时遇见一条蛇，气吸进去都不敢呼出来，就停止在这种状态上，几秒钟后仿佛有一股外部的力量将小腹向后推压，感到小腹在与这股外来的力量对抗，气息徐徐向着上齿根的背后发送，这时横膈膜起着支持作用。

呼吸要点：快吸慢呼的呼吸训练就是瞬间把气吸得饱满，保持片刻后，再把气息均匀、平稳地慢慢呼出。正像我们

平常受到惊吓时迅速地换气,两肋、腰围快速扩张,横膈膜快速且有弹性地下沉。

■ 慢吸慢呼

此呼吸法比较适合速度缓慢地说话和抒情地表达。

想象场景:这种练习正像我们平常闻花香的感觉,能很自然而舒服地感觉到深吸气的状态。慢吸慢呼的呼吸训练是在全身放松的状态下缓缓地吸入气体,觉得两肋慢慢地张开,同时腰围有明显的扩张;保持片刻后,再把气息均匀、平稳地慢慢呼出。

呼吸要点:要注意的是,吸气要自然、平静、柔和。气不要吸得太多,但要吸到膈肌。气吸得过多,不但不能解决说话发声时气息不够用的问题,相反还易使身体僵硬,声音不流畅。也就是,"气息不在于多,而在于深"。

■ 慢吸快呼

这种呼吸方法经常用于说话和演讲的高潮部分,富有激情且充满力量。

想象场景:这种练习正像我们过度劳累停下来休息时全身放松地深吸一口气后,再彻底叹出去的那种感觉。

呼吸要点:慢吸快呼的呼吸训练是在全身放松的状态下缓缓地吸入气体,感觉两肋慢慢张开的同时,腰围有明显的扩张;保持片刻后,瞬间呼出气息。

▎快吸快呼

这种呼吸方法比较适合节奏紧凑、欢快的交谈。

想象练习：想象一下"狗喘气"的情景，这就是快吸快呼的感觉，它对加强横膈膜的弹性和灵活性有很大的帮助。

呼吸要点：快吸快呼的呼吸训练是快速地吸气，再快速地呼出。快吸时要注意打开下肋，还要注意下腹收缩及胸肌群扩展的弹动力；快呼要领与慢吸快呼练习相同，注意腹肌、膈肌的快速弹动。

第二板斧：喉咙松

有的同学说："声音很不畅通，所以我只能靠大吼让声音畅通起来。"但说话不是用喉咙吼出来的，只能靠大吼是因为声音有压力，首先需要对发声器官进行减压。**身心松则喉咙松，喉咙松则声音通。**

我曾经认真观察过竞技型选手的训练。当你用不同的心态走向赛场的时候，你的眼神、姿态和声音的强度方面会有明显的不同。体会一下，描述自己感到的不同点。

经过声音训练的人都清楚，颈部肌肉是上下共鸣腔体联通的管道，不通则痛。发音的时候下巴不应紧张，下巴紧张会导

致舌骨的前移，于是就很难得到咽腔的共鸣，因此缺少金属的音色；这时的声音自我感觉是送向嘴前的，如果这时你拿着麦克风说话，就很容易"喷麦"。

打通上下传导的通道

喉咙是联通我们口腔和胸腔的通道，如果不通，声音不能做上下的传导，声音就会憋在胸口或喉部，无法响亮。

通过练习，你就能体会到喉咙和下巴完全放松的感觉，这样你会在自己发声的过程中体验到一种新的自由的感受，这种感受会改变你的内心，让你体会到更简单、更自然的交流方式。

所有帮助你找到原本最自然状态的练习方式，都是为了减去压力和恢复体力的。这个练习就是如此，当压力消耗了你的体力之后，我们需要一些获取能量的练习来帮助自己恢复体力。

喉咙的放松练习可以帮助你加强呼吸时所调动的肌肉并让发声更加自由。这种自由的感受能让你在感情上和精神上变得更成熟。我经常强调，养好声音也会帮助养好身心，声音的练习不仅仅帮助我们了解发声的原理和重建发声的习惯，更重要的是，它能让我们有一种自我的掌控意识，让我们能从无意识状态进入到主动的状态。

让下巴"消失"

摸得着、能感觉得到的颈部肌肉称为"外肌";摸不着、感觉不到的控制声带松紧的肌肉群称为"内肌"。人们很容易误认为,想要说话或者唱歌大声,就必须劳动我们的"外肌",所以我们经常能看到有些人在高谈阔论时青筋暴起、面红耳赤。其实这是非常错误的,而且这样发声,由于"外肌"僵硬,声音也会僵硬,就肯定是不悦耳的;讲话人由于拼命扯嗓子还特别容易导致用嗓疲劳、声带充血、咽喉发炎;听众对此种僵硬、粗暴、尖锐的声音,也很快会感到厌烦。正确的发声方法应该是"外肌"尽量放松,尽量不提起喉头,这样有利于气息的畅通和鼻咽腔的共鸣。关于"内肌"如何操控,大可不必去深入研究它,只要做到语调和语速适中就可以了。

会发声的人能让下巴"消失"。下巴、舌根和牙关是说话的关键部位,如果你能在说话的时候保持这三个部位的放松,你就可以很快解决后续的高音上不去、低音下不来、气息不够用、没有颤音、音色不好听、说话容易累、没感情等问题了。很多女性朋友都会有唱歌下巴紧张和舌根僵硬等问题,这些问题一般是由平时生活中不良的发声习惯日积月累而形成的,要想在短时间内改善是有困难的,需要配合一些练习才能慢慢改过来,最终就可以让别人对你刮目相看了。

练一练

★ 放松喉咙与下巴的练习

你的喉咙有紧张感吗?

正常的声音是空旷而明亮的,如果你的声音有一种被挤压的感觉,那就说明喉咙不够放松。长久地在喉咙的紧张状态下说话,喉咙就会痛。

放松喉咙五步走

想象练习:体会一下打完哈欠和喷嚏的状态,喉咙是完全放松的。

发声位置的定位:软腭后面,咽腔那里,就是你吸一口气喉咙里凉凉的位置。

深呼吸:

1. 先像闻花般深深吸一口气,然后有轻微的花粉过敏,轻轻地打个哈欠,这时,你会感觉到喉咙通道松松地向下敞开、延伸,跟气息连成一体;然后要保持这种气息深沉、胸部稳定、喉咙放松的吸气状态来说话。

2. 平时多做腹肌锻炼和腹式呼吸训练。

练适合的发音:

普通话中有些音节因为发音部位的关系,比较容易造成喉咙的紧张,从高到低地叹气可以让我们的喉咙完全地松开。先张嘴吸气,随后叹气,你会感受到一股凉凉的气

息撑开了喉咙，喉咙感觉松松的；此时不要抬肩膀，保持这种喉咙放松的感觉。

注意力转移法：

注意力不要过于集中在喉咙，多想吸气的深入及气息的沉稳；或者想象声音脱离喉咙，从腹部深处发出后直接送到头腔。想象你刚刚醒来，伸一个懒腰，大声地发出"啊"的哈欠声。

放松下巴：

下巴和舌根僵硬也会影响喉咙的放松状态，生理上的放松调整会改变人的语音语调，使你的声音听起来更温暖、更清晰，让别人听到的不仅仅是你说的语言，还有你说话的意图。

用张嘴的方法来放松下巴：向上看的时候，突然发现了天空中的UFO，你张大嘴巴大吃一惊；向下看的时候，发现脚下有你害怕的毛毛虫，你被吓得倒吸一口冷气。

练习后，再测测你的喉咙还有紧张感吗

如果下巴还很紧张，你会发现声音会有很多的变动，听上去也特别紧张。

我在给学员示范的时候，经常左右摆动着下巴说话，大家看了会觉得特别有喜感。当大家看到我在非常灵活地左右摆动下巴，声音丝毫没有受到任何影响后，大家也会开始积极地放松下巴。

> 你可以通过边摆动下巴边说话这样的方式去检验一下你的下巴是不是真的放松了。幅度不要太大,试一试说这句话:"如果你在做饭的时候,你想要参照食谱,你肯定不会把食谱从第一页翻起来读,你会从自己想料理的那一页开始读起。阅读,也是如此。"

第三板斧:调整声音温度的共鸣

人说话的"声音"是依靠人体的共鸣产生的,否则你的语音听起来就只和蚊子翅膀扇动的嗡嗡声差不多。从上到下,人体有五大"共鸣腔":头腔、鼻腔、口腔、喉腔、胸腔。

在地域上,每相隔20公里,居民的"口音"就会发生一些变化。由于不同国家、不同民族、不同地域的人们有着不同的"语言习惯",所以他们的"共鸣效果"听起来也是各不相同的。

为什么有的人听起来很理性,有的人听起来很感性?声音共鸣点的主要位置决定了"共鸣效果",不同的"共鸣点"对应着不同的"共鸣腔","共鸣效果"自然就不同。

大部分没经过练习的人,腔体共鸣是处于未充分开发的状态,把一个质量很好的喇叭装入一个很小的音箱内,这时候音

箱发出来的声音效果并不怎么好；把这个喇叭放入一个适当的、容积较大的音箱内，声音的音色和效果便马上可以得到非常好的改观。

这里我要特别谈一谈两种共鸣代表的声音形象，让大家能顺利掌握理性与感性温度的并用。

1. 口腔共鸣：理性、清晰、权威

有一次，一个学员带着困惑来找我，说自己每次做公众演讲时，离开的人总是比留下的人多，严重打击了他的自信心。面对干得比他少、说得比他好，上台一讲就能调动团队行动力的人，他感到深深的自卑。在听他诉说自己声音困惑的过程中，我明白了为什么听众会忍不住离开。因为他"吃"字的现象非常严重，但他自己并不自知。听众听的是不全的信息，以至于无法理解信息，当然选择离开。

什么是吃字呢？当人在说话的过程中，声音"脱落"或"减音"，吃字就会发生。如果口腔张得不够大，就特别容易"吃"掉字。当然日常生活不用这么夸张的嘴型，否则会吓到别人。

把嘴张开不是单纯地张大嘴，而是要能控制和调动口腔内部和外部的空间共同打开，不能外面张得很大，而里面却是关闭的。

外部打开

用很夸张的方式感受一下口腔完全打开的状态。我们先深呼吸一口气,然后打一个哈欠,是真的很自然地打一个哈欠,这时候,你的口腔在外部是处于完全打开的状态。想象一下,张嘴像打哈欠,闭嘴如啃苹果,开口的动作要柔和,两嘴角向斜上方抬起,上下唇稍放松,舌头自然放平,然后发出"啊"音,要把"啊"这个音发得圆润饱满,可多发几次。

应注意,要在深呼吸后,用最平缓、最稳定的声音发出"啊"音。

内部打开

微笑着说话,提颧肌,挺软腭,嘴角微微向上翘,同时感觉鼻翼张开了。试试看,声音是不是更清亮了。

软腭在哪里呢?把舌尖沿着你的口盖上部慢慢往内伸,你的舌尖首先会触碰到上颚,随后往里面继续伸,你的舌尖会碰到一点软软的肌肉组织,继续往内部小舌头的方向伸过去,你会碰到大面积的肌肉软组织,这个部分就是你的软腭了。内部打开口腔的时候,要特别注意把它挺起来。大部分朋友的软腭都处于"休眠"状态,因为长久休眠,所以唤醒它需要一定的练习和时间,因为我自己每天都在做练习,所以我的肌肉一直处于兴奋状态,可以随时调动和打开。

口腔打开后的理想状态

外部和内部都同时打开后,口腔的理想状态是:有一种一开口就像提起如穹隆的感觉,可注意观察电视台晚会主持人说话时的状态。之所以让大家注意观察晚会主持人,是因为在大场合,主持人更加需要把口腔打开,把声音放射出去,你会看到他们的整个脸部都是往上提的,这说明口腔内部也属于打开状态,提起了口中的"穹隆"。

穹隆就像一个锅盖似的圆顶,具有弧度,我们开口的时候要尽量感受到我们的上口盖是一个拱形的形状,就像闭口打哈欠的时候,你的口腔会不自觉地往上挺,挺出一个半圆的空间。当你挺出这种半圆的空间后,声音就会在这个更宽广的半圆空间里去作用,并随着气息将更加饱满的声波带动和穿透出来。

练一练

★ 多发利于口腔共鸣的音

1. "啊"音的练习

我们来练习"啊"音。"啊"音是一个完全的口腔音,在普通话里是一个口腔开合度最大的音。我们借助训练把这个"啊"发得圆润饱满,去体会口腔共鸣被释放之后,

对发音音色的改变。

2. 以口腔共鸣为主的词组练习

拍照、快乐、挫折、菊花、乌鸦……

哗啦啦，噼啦啦，呼噜噜……

3. 大声问候练习

不要害羞，不要对声音做任何的干涉，进行大声问候他人的练习可以锻炼言语的夸张感。

大老远见到许久不见的小学同桌，跳起来大声问候对方：

"一切都好？"

"近况如何？"

"很高兴再见到你！"

4. 隔空喊人练习

确保小区里家家户户都能听到你在楼下喊出的居委会选举进程：

"今晚8点，将公布本届社区居委会人员名单，对选举结果有争议的，由社区选举委员会民主裁定。"

5. 在精神上把声音装满的练习

如果你能在精神上把演讲场地填满，那你的声音也能把场地填满。

大胆地对自己说下面这句话：

"畏缩的态度不能改变世界。试图隐藏自己以让身边的人们感到自在,更不具任何意义。我们生来就是为了证明神给予我们的荣耀。当我们发现自己的潜能时,同时也在不知不觉中使其他人感到自信。"

2. 胸腔共鸣:感性、成熟、关切

胸腔共鸣的感受到底是怎样的,我们来看看听众怎么说。

"很久没有喜欢过人的我,突然又想恋爱了……"

"对声音听起来温暖的男人,完全没有抵抗力。"

这就是胸腔共鸣发声给人带来的感受,以胸腔为主的共鸣腔发出的声音会刺激人的感情。要想让表达更加抑扬顿挫、铿锵有力、响亮且具有磁性,就必须学会胸腔共鸣的发声方法。坚持一个月,你就可以欣赏到自己充满磁性和魅力的悦耳声音了。

当声音由高音区向低音区进行时,胸口的声音随着音高的降低而向下面的胸腔扩散,胸腔共鸣得到增强;当声音由低音区向高音区进行时,胸腔里的共鸣又向"管子"里面聚拢,使胸腔共鸣减弱。

确立正确的胸腔共鸣位置

胸口的发声位置,也就是衣服的第二颗纽扣的位置。"胸

口"就是胸里有口,声音就是从这个张着的口里发出来的,口的下面连着一根管子。

想象代入:像手风琴的风箱一样,打开我们的胸腔空间。

画面回忆:当你向别人表达你十分认可和确信的信息时,会很成熟自信地介绍自己的观点和想法,这时,你还会用肯定的语气。想象一下,以这样的心态来调整你的声音。

发音准备:发音之前先做好闭口打哈欠状。

★ 多发利于胸腔共鸣的音

1. 单音训练法

一般发"欧""哞"等音容易找到胸腔共鸣的感觉。在气息推出的同时,胸腔像手风琴一样打开。

2. 长句段落训练法

发音准备:发音之前,进行腹式呼吸一次。

在气息推出的同时,胸腔像手风琴一样打开,开始朗读句子或段落,尽量不要换气,坚持拖长至30~60秒。

靠墙练习:因为靠墙可以挺直你的后背,让你更容易感觉到气息沿着后背向上走的走向;并且胸腔的共鸣能和墙产生共振,让你更容易找到胸腔共鸣的感觉。

3. 其他共鸣腔体的练习

与解除鼻音训练相反的是，我们要练习让自己发出更多的鼻音共鸣。如果听到感冒的人或者有鼻炎的人说话，我们就会说："你的鼻音特别重，你感冒了吧？"有一部分人虽然没有感冒，但是鼻音也会特别重，这是什么原因呢？

一部分人可能是因为口腔的打开度太小了，大部分的气息无处可去，只能走鼻腔出去，这个可以通过口腔共鸣练习得到一定的改善。还有一部分鼻音重的人，是因为声音在鼻腔内的位置非常低，导致不能形成良好的共鸣，就变得好像感冒了一样。通过练习正确的鼻腔共鸣，能让听起来闷闷的"感冒音"得到改善。

第一步，在开始练习鼻腔共鸣声时，多练练"M"音是有益的，因为发这个音容易达到高位置和靠前、明亮、集中的效果，练习的时候听起来很像蚊子在耳边盘旋的声音。

练习哼鸣时，上下唇应自然地闭上，口腔内部要提软腭使内部完全打开，好像闭口打哈欠的感觉，将声音和气息往高处顶起，感到声音向高位、额窦、鼻窦处扩展，但切勿把声音堵塞在鼻腔里，否则会像感冒一样。

第二步，哼鸣练习之外，还也可用混合母音练习如 ma，mi，mo，mu 等。

★ 清晰的发音带来清晰的思维

1. 唇的练习

喷：也称作双唇后打响，双唇紧闭，将唇的力量集中于后中纵线三分之一的部位，唇齿相依，不裹唇，阻住气流，然后突然连续喷气出声，发出 P，P，P 的音。

咧：将双唇闭紧，尽力向前噘起，然后将嘴角用力向两边伸展（咧嘴），反复进行。

撇：双唇闭紧向前噘起，然后向左歪、向右歪、向上抬、向下压。

绕：双唇闭紧向前噘起，然后向左或向右做 360 度的转圈运动。

2. 舌的练习

刮舌：舌尖抵下齿背，舌体贴住齿背；随着张嘴，用上门齿齿沿刮舌叶、舌面，使舌面能逐渐上挺隆起，然后，将舌面后移并向上贴住硬腭前部，感觉舌面向头顶上部"百会"穴的位置立起来。这一练习对于打开后声腔和纠正"尖音"、增加舌面隆起的力量很有效。口腔开度不好的人以及舌面音 J、Q、X 发音有问题的人可以多练习。

顶舌：闭唇，用舌尖顶住左内颊并用力顶，然后用舌尖顶住右内颊做同样练习。左右交替、反复练习。

伸舌：将舌伸出唇外，舌体集中，舌尖向前、向左右、向上下尽力伸展。这一练习主要使舌体集中，并使舌尖能集中用力。

绕舌：闭唇，把舌尖伸到齿前唇后，沿顺时针方向环绕360度，然后沿逆时针方向环绕360度，交替进行。

立舌：将舌尖向后贴住左侧槽牙齿背，然后将舌沿齿背推至门齿中缝。使舌尖向右侧用力翻，然后做相反方向的练习。这一练习对于改进边音L的发音很有益。

3. 吐字归音

字头：咬住，弹出，部位准确，气息饱满，结实有力，停止敏捷，干净利落。

字腹：拉开，立起，气息均匀，音长适当，圆润丰满，窄韵宽发，宽韵窄发，前音后发，后音前发，圆音扁发，扁音圆发。

字尾：尾音较短，完整自如，避免生硬，归音到位，送气到家，干净利落，趋向鲜明。

4. 膈肌训练

首先，我们通过一个放肆的大笑的动作来找一找横膈肌的存在。想想看，你放肆大笑到肚子疼时，究竟疼在什么地方？

当你大笑时，不停弹动抽搐的那块最疼的肌肉就是横膈肌了，如果我们锻炼它并且借用它的力量去发生这个声音，就像是连接到了身体的力量，特别洪亮有力，还能让你的喉咙好好休息，说话时不用费那么大的力气，从而保护了你的声带。可以说，横膈肌是你体内的小宇宙，它能让你的小腔体发出有底气的大音量。

训练横膈肌有以下三个方法，建议大家每个练习做五分钟，然后休息一两分钟，再做下一个练习。

第一，狗喘气。

练习指引：喉咙一定要放松，最好是用鼻子呼吸带动，然后可以发音"嘿嘿哈哈"，这个声音如果发对了，音色会非常明显。

第二，托气断音。

练习指引：想象嘴巴长在肚子上，深吸气，连续反复地发出"噼里啪啦"四个字音，将声音的着力点放在腹部上，这样才能平稳托起气息，直到发出"呼啪"的断音。

第三，弹唇练。

第一个阶段练习无声弹唇，第二个阶段练习有声弹唇，第三个阶段练习甩高音弹唇。

初级阶段小结逐渐养成以下几种科学的发声习惯，就能最大限度地获得轻松、圆润、洪亮的嗓音，练出好听的音色，并且能尽量预防声带充血、喉咙发炎、声带小结以及声带息肉等

问题(见表5-2)。

表5-2 初级阶段的声音基本功练习总结表

	习惯	星期一	星期二	星期三	星期四	星期五	星期六	星期天
1	呼吸练习							
2	放松喉咙							
3	口腔操							
4	吐字归音							
5	横膈肌锻炼							
6	口腔共鸣							
7	胸腔共鸣							
8	鼻腔共鸣							

日常交流不用苛求音色多么清亮悦耳,气息如何下沉丹田,情绪多么饱满丰沛,只要做到清晰、自然、得体、友善即可。

人的容貌和声音是决定其一生成功与否的关键因素之一。如今,你想做什么,只需在百度里输入关键词,就会找到无数的小方法,教你什么该做、什么不该做,但最核心的能力是:坚持。初级阶段最重要的是挑选让你能坚持下去的轻松练习。

毕竟对于非专业人士或者非爱好者来说,没有太多时间去修炼自己的气息,也没有必要去刻意改变自己的音色,但只要注意对小习惯的培养,并多考虑听者的感受,就能在不知不觉中进步,收获一个好习惯和有用的技能,何乐而不为呢?

练就最美声音的私房健"声"操
——高级阶段

初级阶段的基本功练过了之后,我们就要追求高级阶段的精准和灵动了。高级阶段的健"声"操将从纯技能进入到追求精准运用和声音情趣的释放。所谓精准,就是你的声音能准确表达你内在情感的运动;所谓灵动,就是你的声音能适应各种情境,能灵活变化。

如果你想要六块腹肌,就必须进行腹部练习;如果你想拍出好照片,就必须时时锻炼自己的审美眼光;如果你想成为长跑冠军,就必须坚持跑步训练。行动+坚持,是打磨璞玉最好的利器。逐渐养成以下精准的发声习惯(不同语势、丰富的节奏、精准的情绪、开合的音域、鲜明的弹性对比)之后,就能牢牢抓住听众的耳朵(见表5–3)。

表 5-3　高级阶段的声音基本功练习总结表

	习惯	星期一	星期二	星期三	星期四	星期五	星期六	星期天
1	5 种句势							
2	6 种节奏							
3	情绪语气训练							
4	音域扩展训练							
5	弹性训练							

五种句势

还记得前面我们说过声音会有升降平曲 4 种句调吗？朗读时，声音升降平曲、高低起伏不同的变化形式就产生了不同的句势。这种变化形式是通过控制声带的松紧来实现的，句势的变换反映出了声音形式完整的运动过程。把握住了语势的五种基本形态，就把握好了情感运动的基础。如果想让情感更加饱满，还需学会六种节奏的变换，详见本书第三章第二节。

1）波峰类：声音的发展态势是由低向高再向低行进，状如波峰。

例如，"世界上没有树的国家是不存在的"。"树"就处于波峰的最高点位置，句头、句尾的词略低。

2）波谷类：声音由高向低，再向高发展。句腰较低，句

头、句尾较高,形状如波谷。例如,"奥巴马是美利坚合众国的第一位黑人总统"。"奥巴马"和"第一位黑人总统"作为强调的重点,就处于较高的位置;"美利坚合众国"不作为重点,就处于较低的位置。

3)上爬类:特点是声音由低向高发展。形状像登山,句头最低,句尾最高,有时步步抬高,有时是盘旋而上。例如,"让暴风雨来得更猛烈些吧"!

4)下降类:特点是句头最高,随后顺势而下,形状像下山。应注意的是,它有时是直线而下,有时是呈蜿蜒曲折的态势。例如,"就在那年冬天,美好的生活离我们去了"。

5)半起类:特点是句头低,然后慢慢上行,可是上行到中途,气息虽然还在继续,声音却停止了。由于最终没有到达最高点,所以称为半起。例如,"这到底是为了什么呢"?

★ 情绪语气的训练,让声音充满七情六欲

喜:气息满,声音高

练习材料:电视剧《还珠格格》中小燕子有哥哥后,狂喜地喊:"我有哥哥啦!我有哥哥啦!我有哥哥啦!我有哥哥啦!我有哥哥啦!我有哥哥啦!"

怒：声音重，气息短

练习材料："文宗驾崩在行宫，京师百官星散，英法联军火烧我圆明园，那是我大清的万园之园啊！国宝让他们劫掠一空，又逼着咱们订立了《北京条约》，从此，西洋可在我大清内地传教了。日后的祸根，当时就这么种下了。以后，法国人想占我南疆，跟咱们打仗；日本人要占朝鲜，也跟我们打仗。这些都没什么说的了。可大国也好，小国也好，强国也好，弱国也好，各有各的风俗，各有各的信奉。可为什么要信你西洋的耶稣和天主呢？"

哀：声音虚，气息弱

练习材料："一个受伤的人，不知道如何接受和给予爱。"

乐：声音高，气息快

练习材料："生活处处有快乐，让我们一起寻找快乐、探索快乐、拥有快乐吧！"

惊：声音高，气息快

练习材料："你怎么能这么做呢？我真没想到整个事件的幕后主使居然是你！"

恐：声音实，气息急

练习材料："前方有泥石流，大家快跑！"

思：声音低，气息缓

练习材料："当年，我家里只供得起一个人读书的时

候，我弟弟把机会留给了我，所以我们两个现在生活在两种完全不同的境况里。并不是我比他强，我比他成功，而是在机会面前，他把希望留给了我。所以今天，我不管走得多高，走得多远，我总觉得这一切都是我弟弟给我的。要是换作他，也许他比我还要强。"

综合练习材料

秋天的怀念

史铁生

双腿瘫痪后，我的脾气变得暴怒无常。望着望着天上北归的雁阵，我会突然把面前的玻璃砸碎；听着听着李谷一甜美的歌声，我会猛地把手边的东西摔向四周的墙壁。母亲就悄悄地躲出去，在我看不见的地方偷偷地听着我的动静。当一切恢复沉寂，她又悄悄地进来，眼边红红的，看着我。"听说北海的花儿都开了，我推着你去走走。"她总是这么说。

母亲喜欢花，可自从我的腿瘫痪后，她侍弄的那些花都死了。"不，我不去！"我狠命地捶打这两条可恨的腿，喊着："我活着有什么劲！"母亲扑过来抓住我的手，忍住哭声说："咱娘儿俩在一块儿，好好儿活，好好儿活……"可我却一直都不知道，她的病已经到了那步田地。

后来妹妹告诉我，她常常肝疼得整宿整宿翻来覆去地睡不了觉。那天我又独自坐在屋里，看着窗外的树叶"唰唰啦

啦"地飘落。母亲进来了，挡在窗前："北海的菊花开了，我推着你去看看吧。"她憔悴的脸上现出央求般的神色。"什么时候？""你要是愿意，就明天？"她说。我的回答已经让她喜出望外了。"好吧，就明天。"我说。

她高兴得一会坐下，一会站起："那就赶紧准备准备。""哎呀，烦不烦？几步路，有什么好准备的！"她也笑了，坐在我身边，絮絮叨叨地说着："看完菊花，咱们就去'仿膳'，你小时候最爱吃那儿的豌豆黄儿。还记得那回我带你去北海吗？你偏说那杨树花是毛毛虫，跑着，一脚踩扁一个……"她忽然不说了。

对于"跑"和"踩"一类的字眼儿，她比我还敏感。她又悄悄地出去了。

她出去了，就再也没回来。

邻居们把她抬上车时，她还在大口大口地吐着鲜血。我没想到她已经病成那样。看着三轮车远去，也绝没有想到那竟是永远的诀别。

邻居的小伙子背着我去看她的时候，她正艰难地呼吸着，像她那一生艰难的生活。别人告诉我，她昏迷前的最后一句话是："我那个有病的儿子和我那个还未成年的女儿……"

又是秋天，妹妹推我去北海看了菊花。黄色的花淡雅，白色的花高洁，紫红色的花热烈而深沉，泼泼洒洒，秋风中正开得烂漫。我懂得母亲没有说完的话。妹妹也懂。我俩在一块儿，要好好儿活……

音域扩展训练,体会声音年龄从7岁长到70岁

年龄越大,音域越低、声带越松、气息越沉、声音越暗、语速越慢。

年龄越小,音域越高、声带越紧、气息越高、声音越亮、语速越快。

综合练习材料

樱桃小丸子的声音:高音区发起音,声带紧,气息满,出气充足,头腔共鸣强。

旁白材料:我一直觉得牛郎这个男人,是个对女孩子完全没有感觉的人,所以只有织女这么一个女友。

在有档次的餐厅吃饭的时候,却都说了些没档次的话,如果盘子里的鱼听到,没死也得给气死了。

新年是个圈套,小孩子联合起来痛宰大人,哈哈……

大概只有贫穷的家庭,才会为这点小事高兴半天吧!

电视剧《欢乐颂》中安迪的声音:中音区起音,声带放松适中,气息托举,出气稳,中气十足,口腔共鸣强,带一些胸腔共鸣。

旁白材料：谈恋爱太费时间，现在是把睡眠时间压缩来填补过去的亏空，还得把周末两天也压上。生活节奏完全打乱，很多时间段身不由己，需要配合另外一个，真受约束。人得爱得多深，才肯与一个男人结婚生孩子，都想象不出来。你什么都有，对爱情的要求就纯粹点儿，也无可非议。

电视剧《大明宫词》的旁白声音：低音区发起音，声带松，气息弱，虚声多，出气缓，胸腔共鸣强。

旁白材料：我生平第一次有意疏远母亲。确切地讲，有意疏远官里的一切人。我突然觉得自己应该作为一个秘密存在，那仿佛在一夜之间突然具有的丰富缠绵的想象和梦境，赋予了我身体发育上每一种令人不安的尴尬和多愁善感的形式。我必须远离众人，我需要时间来发掘与成长相伴而来的略显恐惧的神秘。我尝遍了几乎所有形式的噩梦，终日诚惶诚恐地站在镜前，回味着昨夜那令人胆战心惊的情节。

一个女人的成熟往往是局促而慌张的，她由于最浪漫的期待和害怕心愿落空的疑惧而终日被噩梦缠绕。

弹性对比训练

要想获得声音的弹性，必须要增强声音的伸缩性和可变性，

通过要素的对比训练可增强声音伸缩性和可变性。这些对比训练包括高低、强弱、虚实、快慢、松紧等对比练习。

★ 增强声音伸缩性和可变性的练习

1. 高与低

激动、喜悦、紧张的时候,声音会随着这样的情绪往高走;安静、悲伤、放松的时候,声音就会倾向低沉。

对面是高耸入云的大山,脚下是波涛汹涌的急流。(低)

它轻轻扇动翅膀飞起来,越飞越高,越飞越高。(高)

2. 强与弱

气息满,声音强度就强;气息不足,声音强度就弱。

他暗暗下定决心(弱):"我绝不能那样做!"(强)

第一锤打下来,他的双手感到有些震动。(弱)第二锤,震得他虎口发麻。(弱)第三锤打下来,他整个身子都弹了起来。(强)

3. 虚和实

实声听起来很响亮扎实,严肃、激动、紧张的感情用实声;虚声听起来声音柔和,亲切、轻松、疑惑的感情用虚声。

我轻轻地问:"大夫来过了吗?"(虚)

"为了取得比赛的胜利,要我做什么都可以,不管是坐在板凳席上给队友递毛巾、递水,还是上场执行制胜一投。"(实)

4. 快与慢

匆忙、紧张的情绪吐字要快,松弛、平和的情绪吐字要慢。

他匆匆跑上楼,用力拉开房门,(快)只见孩子正在床上甜睡着,他的一颗心才算有了着落。(慢)

《从前慢》
木心

记得早先少年时
大家诚诚恳恳
说一句,是一句

清早上火车站
长街黑暗无行人
卖豆浆的小店冒着热气

从前的日色变得慢
车,马,邮件都慢
一生只够爱一个人

从前的锁也好看

钥匙精美有样子

　　你锁了，人家就懂了（慢）

5. 松与紧

吐字的力度和速度分配工整，会让人感到正式和严肃；松散的吐字和发音会让人有随便之感。

"各位听众，下面播送新华社消息。"（紧）

"每个人都会经过这个阶段，见到一座山，就想知道山后面是什么。我很想告诉他，可能翻到山后面，你会发现没什么特别。回望之下，可能会觉得这一边更好。"（松）

6. 刚与柔

表达坚定、有力、坚毅、严厉、严肃的语气用刚的声音，音量大，中高音区发出、吐字有力，用实声。

表达轻松、亲切、温柔的语气用柔的声音，柔的声音多是虚声，音量较小，低音区发出，吐字比较松。

7. 明和暗

开朗、欢快、赞颂的情绪适合用明亮的声音，明亮声音的位置共鸣比较靠前，声音偏高偏紧；深沉、伤感的情绪适合用较暗的声音，暗的声音的共鸣位置比较靠后，声音偏低、略松。

8. 厚和薄

正式场合的严肃讲话和发言，要用厚的声音，气息吸得比较深、喉咙放松，胸腔共鸣增强时，就会产生厚实的

声音。厚实的声音应搭配深沉、庄重的语气。

轻巧、活泼、欢快的情绪适合用细薄的声音，喉咙稍加力量，声音就会变薄，一般音调较高、音量较小，共鸣位置往上走，气息吸得相对浅一点。

综合练习材料

小蝌蚪找妈妈

暖和的春天来了。池塘里的冰融化了。青蛙妈妈睡了一个冬天，也醒来了。她从泥洞里爬出来，扑通一声跳进池塘里，在水草上生下了很多黑黑的圆圆的卵。

春风轻轻地吹过，太阳光照着。池塘里的水越来越暖和了。青蛙妈妈下的卵慢慢地都活动起来，变成一群大脑袋长尾巴的蝌蚪，他们在水里游来游去，非常快乐。

有一天，鸭妈妈带着她的孩子到池塘中来游水。小蝌蚪看见小鸭子跟着妈妈在水里划来划去，就想起自己的妈妈来了。小蝌蚪你问我，我问你，可是谁也不知道。

"我们的妈妈在哪里呢？"

他们一起游到鸭妈妈身边，问鸭妈妈：

"鸭妈妈，鸭妈妈，您看见过我们的妈妈吗？请您告诉我们，我们的妈妈是什么样的呀？"

鸭妈妈回答说："看见过。你们的妈妈头顶上有两只大

眼睛，嘴巴又阔又大。你们自己去找吧。"

"谢谢您，鸭妈妈！"小蝌蚪高高兴兴地向前游去。

一条大鱼游过来了。小蝌蚪看见头顶上有两只大眼睛，嘴巴又阔又大，他们想一定是妈妈来了，追上去喊妈妈："妈妈！妈妈！"

大鱼笑着说："我不是你们的妈妈。我是小鱼的妈妈。你们的妈妈有四条腿，到前面去找吧。"

"谢谢您啦！鱼妈妈！"小蝌蚪再向前游去。

一只大乌龟游过来了。小蝌蚪看见大乌龟有四条腿，心里想，这回真的是妈妈来了，就追上去喊："妈妈！妈妈！"

大乌龟笑着说："我不是你们的妈妈。我是小乌龟的妈妈。你们的妈妈肚皮是白的，到前面去找吧。"

"谢谢您啦！乌龟妈妈！"小蝌蚪再向前游去。

一只大白鹅"吭吭"地叫着，游了过来。小蝌蚪看见大白鹅的白肚皮，高兴地想：这回可真的找到妈妈了。追了上去，连声大喊："妈妈！妈妈！"

大白鹅笑着说："小蝌蚪，你们认错了。我不是你们的妈妈，我是小鹅的妈妈。你们的妈妈穿着绿衣服，唱起歌来'咯咯咯'的，你们到前面去找吧。"

"谢谢您啦！鹅妈妈！"小蝌蚪再向前游去。

小蝌蚪游呀、游呀，游到池塘边，看见一只青蛙坐在圆荷叶上"咯咯咯"地唱歌，他们赶快游过去，小声地问："请问您：您看见了我们的妈妈吗？她头顶上有两只大眼睛，嘴巴又阔又大，有四条腿，白白的肚皮，穿着绿衣服，唱起

来'咯咯咯'的……"

青蛙听了"咯咯"地笑起来,她说:"唉!傻孩子,我就是你们的妈妈呀!"

小蝌蚪听了,一齐摇摇尾巴说:"奇怪!奇怪!我们的样子为什么跟您不一样呢?"

青蛙妈妈笑着说:"你们还小呢。过几天你们会长出两条后腿来;再过几天,你们又会长出两条前腿来,四条腿长齐了,脱掉了绿衣服,就跟妈妈一样了,就可以跟妈妈跳到岸上去捉虫吃了。"

小蝌蚪听了,高兴得在水里翻起跟头来:"啊!我们找到妈妈了!我们找到妈妈了!好妈妈,好妈妈,您快到我们这儿来吧!您快到我们这儿来吧!"

青蛙妈妈扑通一声跳进水里,和她的孩子蝌蚪一块儿游玩去了。

声音之外的情趣培养

1. 练习表演

你越多地在众人面前说话,就会越不紧张。如果你在镜子面前做足够的练习,你就会拥有当众讲话的勇气。唯一能让我们快速提高的办法就是多练习,多接受建议。在镜子前开口说话能展现很多细节,帮助你看到自己是否在说话的时候拉扯了

喉部和脖子，还能看出身姿问题。如果你能事后看演出录像，你就能看到你自己在众人面前说话的样子。

2. 和其他拥有出色声音的人一起说

他们会激励你，使你变得更好，也会让你的耳朵变得对好听的声音更敏感。交流不是独白，经常和其他声音好听的人说话，是一个非常棒的成长机会，会使你对声音的欣赏标准焕然一新。

3. 拆解声音的组成

听各种类型的音乐，唱你不常唱的歌，并试着模仿你听到的声音，这会帮助你拓展自己。听经典老歌、爵士乐、古典乐、摇滚，让你的耳朵熟悉不同的声音和发声技巧。如果你听到一个歌手唱一个你不能唱的音阶，那就反复地听，分解它，直到你能做到为止。唱歌和说话一样，都可以让我们拆解声音的组成，分析用声的技巧，练就听力的准确。

4. 学一门乐器

你不需要成为大师，但是学一样乐器，比如吉他，会帮助训练你的耳朵和找到声音调整的规律，帮助你培养乐感。说话是我们人体的乐器奏出的音乐，声乐知识可以帮助你更好地了解自己的发声系统，也会帮助你更进一步地提升自己练就好声音的技能。

如何追求发声之美

优美的声音没有那么高不可攀

为什么我们觉得模特走路很好看？那是因为他们这么多年练下来的台步帮助他们练就了自带气场的步姿，只是新建立了一种习惯。同样，明星站在台上是那么闪亮得体，因为他们常常身处聚光灯下，一举一动都会被放大，自然时时提醒自己在行走、眼神、谈吐各方面应自律和自我约束。

同样的道理，我们说话也可以养成一个好的发音习惯，这是第一步。但你也会发现，虽然有些人的声音特别好，可是他说出来的话不一定大家都喜欢，听来听去总觉得内容很空洞贫乏。支

撑你走得远的不仅仅是外在的技术习惯,还需要不断充实、不断蜕变、不断超越,让自己有深度、有温度,不但有形、有神,还要有韵。

很多人会迷惑:说话谁不会啊?但是你仔细聆听就会发现,不同的人说话会有小小的区别。有些人的声音很婉转,有些人的声音很嘹亮,有些人的声音比较短促,有些人的声音比较沉稳。我们的每一种声音都是有形象的,这就是为什么有一句话叫作"未见其人,先闻其声"了。

在如今这个互联网时代,我们见面的机会可能比以前少很多了,但是我们说话的机会是没有减少的。尤其是你通过微信给别人发语音或者打一个电话,如果你能有这样的一种亲和力,再加上非常优美的声音,节奏还能掌握得当,那一定会为你争取到更多的交流机会。

认识到自己声音的特质,从自己出发

其实我们每个人先天的资源就是我们个人的素材。我个人认为,声音不只有一种美的标准,其实它有很多种美的标准,但前提是,我们要认识到自己本身声音的特质,再更多地发挥自己的正面特质。

有一句古话叫作"知人者智,自知者明"。管理学大师德鲁克说过一句话:我们不要用自己的短处去和别人的长处比,

我们一定要发现自己的长处，用自己的长处去更好地牵引自己。比如，一些女孩子的声音比较粗、比较沉，感到很苦恼，但粗和沉的声音也有其优点，可以打磨得很有磁性，听起来非常有深度，正如蔡琴的声音。如果我们都能抱着这样的态度去追求发声之美，我们就一定能更好地塑造自己的声音。

拥有令人舒服的声音，写一手漂亮的文章，这都十分重要，因为如今人们见面的机会少了，通过媒介交流的机会多了。

文字是一种媒介，图片是一种媒介，艺术作品也是一种表达艺术家思想和审美的媒介。声音更是一种高频碰撞的媒介，说话和写字是我们每天都会用到的，所以这个媒介从场景上讲非常丰富，这就更需要我们在不同情境中拿捏好用声的"表情包"。

我身边有一些朋友，他们也意识到了这个问题。首先，他们有一个追求更美状态的期待，这是特别重要的一点。当你有求知欲的时候你就一定能变好。

就像我们在朋友圈分享动态一样，为了更好地展现自己的审美品质，分享前我们会先用修图软件美化图片，以增加个人魅力，使自己更有自信。声音的美容也是这样，借由声音的改变，我们会对细节拥有更多的主动意识，这种主动意识会推动我们拥有更好的生活品质，让你在工作和学习上更胜人一筹，让你的生活更有品位，把握更多成功的机会。

学习和掌握发声技巧，纠正语言发音，可以使声音有不足

的人们声音更圆润和优美、语调更丰富、语言的表现力更强。流畅的语音是气质美、仪态美和心灵美的重要表现。

忘掉灵感，习惯更可靠

要知道说话也是在线真人秀，人生永远只有现场直播，重视交流中的好习惯养成，比期待偶发的灵感更可靠。

1. 打开口腔、提颧肌、开牙关、挺软腭、松下巴，调整呼吸，声波成束、畅通，音饱色纯。

2. 清楚。这个是基础，如果你不能清楚地表达自己的意思，用再多技巧都没有用，因为别人根本不知道你想要表达什么意思。

3. 放慢语速，让人舒服。舒服是什么感觉？声音太小不会舒服，说话太快不会舒服，声音太大不会舒服。回想一下，你身边哪些人说话让人感觉很舒服？舒服的最高境界，就是真诚。

4. 有感情、有兴趣。能够准确表达自己的意思之后，可以学着讲故事；先把故事讲清楚，然后再适当加入感情。如果一个故事你觉得有趣，先讲给自己听，然后润色完善一下，再带着感情讲给别人听。如果你自己都觉得没意思，又怎么可能让别人觉得有趣呢？

5. 避免多余的口头禅。这类口头禅包括"然后""那什么""那啥""呃""嗯"等。

打磨好声音的八条技巧

有八条小技巧,是我在用声过程中总结的"白米饭"——你可以长久不吃某种菜,却不能离开最基础的"白米饭"。一些学员在学习之前,总认为每一个好听的声音的养成都有其独门秘籍,却常常忽略了"笨"功夫,往往只追求巧。

技巧1:气息连贯

气息短暂急促,声音就会给人缺乏共鸣、急切、无力、飘忽等感觉。打磨声音的第一点也是基本功的深挖——气息连贯+托举共鸣。在我们最容易纠正的习惯中,首先是呼吸和共鸣的训练,其次是纠正字词发音与发音的弹性及对比。其中,

练习是必不可少的，气息托举声音是练就好声音的基础，没有气息是无法发音的；同时，要让气息能迅速补充上来，这就需要用到一种偷气的技巧。

有的时候，一句话很长，但是气息又没有那么长，不足以支撑把长句子说完，那么就需要适当的时间进行偷气；可是偷气又不能太明显，如果明显的话，就会传到别人的耳朵里，影响声音的美观，让人听起来像是气喘吁吁。

所谓"偷气"，是指不要边发声边吸气，而是要用很快的速度，在不为人觉察时吸入部分气流。在原本不必换气的地方或者气息快用完之前，快速吸上点气。"偷气"要有技巧，偷得巧妙才能让听众察觉不到。偷气一方面可以补充气息，另外还可以加强语气、节奏和韵味。换气的时候，以鼻为主，掌握时间差，口鼻并用才能快速完成，使气息长时间充沛有力。

技巧2：呼吸中的精神力量

精神力量要充盈，这是我常常对学员说的一句话。短期拉开距离的是"技"，决定谁走得远的却是"道"。

"闻花"这样的练习不仅是身体的放松，还是精神的放松。花代表的东西从意象上面看，是美好，是简单，是舒服，是自在。其实这个也是准备工作中很重要的心理建设和提升。我们绝不能仅仅是看字面意思，还要将其上升到精神层面。声

音首先比的是谁更放松，这就像竞技体育一样，首先比的是谁的心理素质更稳定，然后才是比谁对用声的理解格局更高、更深刻。

技巧3：为自己的声音添加"表情"

一切练习的目的，归根到底是要让听者感到愉悦，但没有相应的谈吐和气质，再好的声音条件也会大打折扣。试想，如果一个人脏话连篇，即便他有再好的声音条件，也不会好听。所以，积累一些优美的词汇和句式是很有必要的，至少可以为你的形象增加一些"附加分"。

可以在说话的时候留心照照镜子，看看自己的嘴形好不好看。据说，许多人说话时都有歪嘴的毛病，还有人说话时乱眨眼睛，总之，通过照镜子，你会发现许多想不到的小毛病、小问题。

技巧4：倾全身之力，鼓舞人心

我们外在的展现形式从来就不是单一的，要看到背后的联动推进。正如撒切尔夫人说过的一段话：注意你的思想，因为它将变成言辞；注意你的言辞，因为它将变成行动；注意你的行动，因为它将变成习惯；注意你的习惯，因为它将变成性格；

注意你的性格，因为它将决定你的命运。

口头语言只占整个"语言"表达的20%左右，剩下约80%是非口头语言的陈述。科学家们相信，在表达真实思想和感情时，"身体语言"所起的作用比口头语言要大得多。一个会说话的人，他的非口头语言能对口头语言进行很好的补充，但要注意非口头语言应和口头语言完全一致，这样你才能表现出你想要树立的那种形象。

技巧5：对别人越着迷越有影响力

发现对方谈话内容中的"伟大"之处。说话的第一步是听，谈话技巧的一半是听的能力。听得多，就能获得更多的谈话资料，也越能学会如何去说服对方以及如何塑造你想表现的形象。其实听不仅是一种能力，还是一门艺术。倾听谈话的好姿势是：把你的上身向对方微倾。听的时候，应该始终看着对方，要跟着说话人的思路进行思考。要清楚地听出对方谈话的要点，发现对方谈话内容中的"伟大"之处。此时，两人心灵的交流已非笔墨所能形容了。

用心去找出对方谈话的价值，加入肯定并适时表达自己的意见。信息交流是双向沟通，在不打断对方谈话的原则下，适时地表达自己的意见，这才是正确的谈话方式。这不仅会鼓励对方更兴致勃勃地说下去，而且还是使对方对你产生好感的绝招之一。

技巧6：最好的套路是真诚

只有表里一致，才能把真实的形象表现出来。应避免养成贬低自己的习惯，提出可以让对方感觉"这个问题很好"的问题，这可以增进双方的感情。说话留有缺口，不要把反话说绝，欢迎对方讨论。

技巧7：说话以前先说重点，注意总体平衡

如"我今天要说的主题有三点"，然后再针对这几个主题做大致的说明。

交谈时，内容应有新有旧、有浅有深、有俗有雅、有远有近、因人而异。自知偏于呆板者应活泼些，偏于拘谨者应大方些，偏于严肃者应和谐些，偏于轻佻者应稳重些，偏于傲慢者应谦逊些，偏于锋芒者应含蓄些。

技巧8：心中常设两个提醒词——"倾听"和"精简"

如果我们一开始就能提纲挈领，领略到交流的真谛——第

一是倾听，第二是精简的话，那么当后面这些技巧放到我们身上的时候，就能发挥更好的效用。比发声更难学会的是倾听，这点很重要。如何把话说得更好的前提，一定是倾听。为什么呢？因为一个人不可能完成一个对话，对话是有对象的，那么对话就会产生交流。为了让交流变得美好，你首先要倾听别人。另外，不管我们学了多少技术、多少方法，说话更重要的都是言简意赅，一定要让自己的语言点到即止，或是用尽量少的时间把要表达的东西表达清楚。我觉得这是在所有技巧都学到之后，更难做到的一件事。

习惯篇

世界第一男高音帕瓦罗蒂在 2005 年 70 岁高龄时,还到中国开告别音乐会。他曾经讲过:"我父亲去世那年还能唱到高音 C!"那帕瓦罗蒂的嗓子是如何能够永葆青春的呢?除了正确的发声习惯和不懈的练习外,日常生活中的保养不可忽视。

查理·芒格说:最好的得到一件东西的方式就是使自己配得上它。我常常对学员说:"好的嗓子是一把钥匙。通过它,我们既能让自己的声音更美好,又能让自己的生活更美好,因为它推动我们去建立更健康的生活方式。"

那么,保持好嗓音要注意些什么呢?

1. 避免不必要的长时间聊天或打电话,限制工作之外的说话时间,禁声休息是治疗声音沙哑的最佳方法。

2. 时刻使用适当的音量说话，说话的时候切忌大喊大叫，善用麦克风以应付音量之不足。

3. 说话速度要慢，说话过程中要常停顿吸气，一句话不要拉得太。

4. 说话音调不宜过低或过高，而且每一句话的重音不要前缀。

5. 悄悄话是不正确的说话方式，这样说话很累嗓子；少做"清嗓子"动作，频繁清嗓子容易引发咽炎，可以用"打气泡音"来观察自己声带的功能是否正常。

6. 长时间讲话或用嗓兴奋后，切忌直接喝凉水和冷饮，应多喝温开水保持咽喉湿润。不说话也应该多喝水，人体缺水，嗓音易疲劳。

7. 不要用胸部用力或绷紧脖子肌肉的方式讲话，要像闻一朵花；嘴巴长在肚子上——用腹部轻松发声。

8. 多做鬼脸，伸舌头可以调动舌头、咽喉、会厌等部位的肌肉运动，从而帮助声带处于活跃状态；多练卷舌操，可让声带变得更加灵活。

9. 变声期千万不要大喊大叫。经常大声说话、大喊大叫、唱歌的人，声带会日渐磨损，因为音调的高低主要取决于声带的振动，当声音处于低音区时，声带振动比较缓慢，在唱高音时，声带会紧绷到极限，此时声带的振动会非常剧烈。长期处于剧烈振动中，会出现声带充血、声带小结等问题，造成永久损伤后，想恢复就很难了。

秘方篇

　　声音的美，更多来自于先天声带发育的条件，同时也有后天饮食保养的原因。常言道，闻声如见人，一个或甜美圆润或浑厚而富有磁性的声音，都会给人留下美好的回味和遐想。

　　我是一个特别钟爱美食的人，所以一直在钻研怎样可以吃出好声音。饮食与嗓音有密切的关系，欲获得美好的声音可以试试我的"饮食秘方"。

　　维生素：对职业用嗓的人来说，应特别注意从饮食中补充维生素A、B、C。如缺乏维生素A，鼻咽喉部易发干、发炎。嗓子痛时，吃点水煮或清蒸胡萝卜是很好的食补，各种胡萝卜食品几乎都是我的最爱。香蕉富含维生素B6，B族维生素能维持耳鼻喉的正常功能。

甜品：糖源的充足，供给充足的热量，有助于应激和预防疲劳。

雪梨：神奇的雪梨味甘性寒、润嗓去火，有很好的生津润燥作用。很多欧美歌手都会在演唱会前吃雪梨，以保证声带处于最好状态。如果你最近因为熬夜而感到自己声音状态不佳，可以用雪梨作为皮肤和声带营养补充剂，雪梨中丰富的维生素还有修复真皮层细胞的作用。

蜂蜜：蜂蜜有消炎抗菌作用，能有效缓解嗓子的疼痛不适。睡前喝一杯蜂蜜水，随着炎症的缓解，嗓子疼痛也会减轻，既"养声"又能让皮肤细腻。

另外，要少吃过冷过热的食物。冷的食物会让咽喉部肌肉突然收缩，静脉血回流会产生障碍，进一步影响喉肌和声带的正常功能；食物过热易引起咽喉黏膜充血，影响发音和共鸣。

内在篇

找到自己声音的过程也是让他人更了解你的过程

开发声音潜力的过程是你的生理习惯和心理意识重新调整和学习的过程：呼吸，让你和精神的真实需求相连；胸腔共鸣，让你和自己关怀感性的一面相连……当你在找寻声音的过程中慢慢调整出自己最舒服的状态时，那就是最真实的你自己，你找到了自己真实的声音，这时，你的思想和心灵也会相连。声带是一座桥梁，让我们内在的声音和外在的表达连成一个圈，而不是处于割裂的状态。从这一刻开始，你已经在充分地使用自己的声音了，没有造成能量的浪费。你说得更美，别人也听得更明白。

好听的声音要有真实生活的状态

我常常提醒大家,好听的声音要有真实生活的状态,有同学会问,既然恢复到生活真实的声音状态上来,我们干脆也别练基本功了。这个说法我是不赞同的,有一些人有丰富的情感,但是声音的基础不够好,没有练出一个舒适的音色,这从技术上会影响你声音的表达效果。

我们做一些声音的基本功训练,其实就是让你的声音有一种大珠小珠落玉盘的艺术感。正如每天都在生活,每天都有故事发生,但难以忘怀的只有那几个深深影响你的好故事。

我们喜欢白,不是因为它代表纯粹,而是因为它还代表着一种长途跋涉的返璞归真。我们需要的,就是那一份长途跋涉的返璞归真,让我们的声音内在更丰富。

让听众听不出人工雕琢的痕迹,要求更高。这种所谓的松弛自然,绝不是废除基本功,而是在艺术语言的基础上看生活。艺术的自然比自然的艺术更难,因为前者需要你提取的是眼光中互相影响的镜面。就像有人从世界的角度看,觉得生命是那样伟大;有人从个人的角度看,生命是那样渺小。既从世界的生命来体验个人的生命,又从个人的生命去领会世界的生命,你才能多一层感受——生命之生命。这将会成为你一开口,从内在到形式,都能比别人更加丰富和动人的内在基础。

声音魅力的核心——充满关爱

为什么仅有少数人的声音我们记住了？

为什么声音远去后，音容笑貌依然在我们的头脑中记忆犹新？

为什么经过时间洗涤后的某些回想，依然觉得它才是我们听过的最美声音？

这些疑问让我去思考语言背后的最终意义到底是什么？

言语与风声不同。风声是自然无心的声音，而说话总是先有了意念才能发声。

人与人之间本来应该是无所不言的，但因为言语有了偏见，所以听者也就没法断定谁是谁非了。语言所引起的事端变化无定，是因为说的人好浮辩之词而引起的争辩。其实转念一想，是非的言论，对与不对的观念，还不都是人为的？

言语本来没有心机,一旦有了心机再想解释清楚就不容易了,若能除去是非对立的念头,声音就会真诚自然。如果常能反省自身,一切也就清楚了:世间的事物是相对的,听别人都觉得"非",听自己便认为"是",反而会忽略了自己的缺点,不能获得进步。

要想声音魅力有所突破,就需要了解互通为一的道理,这种无心追求而和谐的感觉,会激发出你的最美声音。

我们学习各种技巧,都想通过魔法的万能公式让他人随着自己的言语行动。但是如果缺乏真诚,便不能进入对方信任的城堡中。我曾经误以为,要攻夺城堡,就必须对它猛轰、正面攻击,把它夷为平地。结果呢?一旦产生敌意,吊桥立刻被收起,大门紧闭。彼此逞强斗狠,以平手结束已经是最好的结局,并不能说服对方。

人类的个性需要爱,也需要尊敬。人人皆有一种内在的价值感、重要感和尊严感,渴望被倾听,伤害了它,你便永远失去了那个人。慢慢地我发现,用声艺术的最高原则是充满关爱!

多倾听一次别人的声音,你就能获得十倍于自己所能历练的机会。在你阅读这本书并将其中原则付诸实施之际,你也是在进行用声美感的内在探险。在这项探险中,你自我引导的力量与敏锐的观察力会支持着你,你会发现这趟旅程将改变你,不论是内在还是外在。

在追求用声技巧前,请首先唤醒我们内在的真诚。当我们交流的目的是说服时,尤需以发出真诚笃信的声音来表达自己的意念。心中所有,口中所说。

"一个人说话时的那种真诚,会使他的声音焕发出真实的异彩,那是伪饰者所假装不了的。"

——亚历山大·伍柯特